융합형 공학인재육성을 위한

기계공학의 이해

조승현 저

普文堂

융합형 공학인재육성을 위한

기계공학의 이해

1판 1쇄 인쇄 2020년 3월 10일
1판 1쇄 발행 2020년 3월 15일

지은이 | 조승현
발행인 | 김병계
발행처 | 도서출판 보문당
등　록 | 1990년 6월 15일(제 1-1066호)
주　소 | 서울시 마포구 토정로 222 한국출판콘텐츠센터 422호
전　화 | 704-7025 / 704-0635
팩　스 | 704-2324
홈페이지 | http://www.bomoondang.co.kr
전자우편 | bmdpub@naver.com

값 22,000 원

ISBN : 978-89-8413-230-6 (93550)

이 도서의 국립중앙도서관 출판예정도서목록(CIP)은
서지정보유통지원시스템 홈페이지(http://seoji.nl.go.kr)와
국가자료종합목록 구축시스템(http://kolis-net.nl.go.kr)에서
이용하실 수 있습니다. (CIP제어번호 : CIP2020008627)

융합형 공학인재육성을 위한

기계공학의 이해

조승현 저

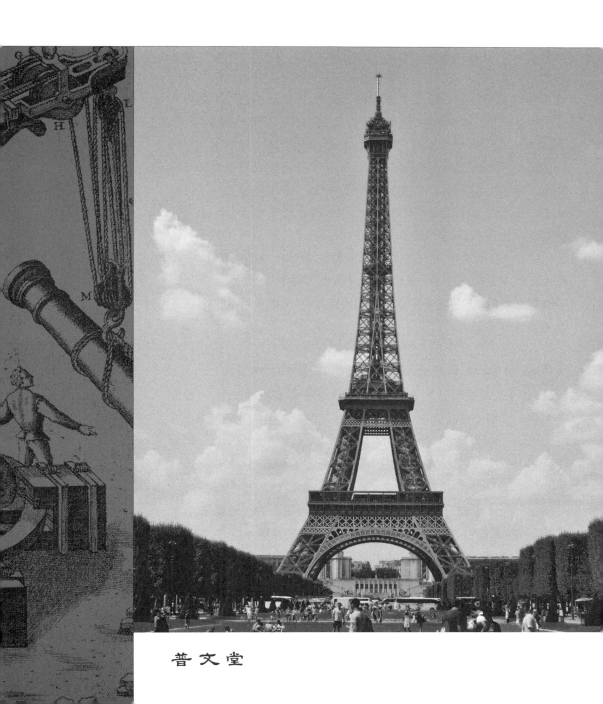

普文堂

누구나 기계공학 속에서 살고,

기계공학을 목격하고, 기계공학을 이용하며 살고 있다.

우리는 자고 일어나 잠들기 전까지 매일 공학기술을 사용하며 생활하고 있다. 시원한 우유를 보관한 냉장고에 적용된 열역학을, 화장실을 이용할 때 유체역학을, 등굣길 아파트 엘리베이터에 적용된 재료역학을, 버스와 지하철의 동역학을, 한강다리에 적용된 정역학 등 이미 생활은 기계공학 속에서 이루어지고 있다. 뜨거운 여름철 실내온도를 낮추기 위해서 에어컨을 켜면 창문을 닫아 실내와 외부를 차단해야 한다고 생각했다면 그는 열역학과 열전달 그리고 에너지를 이해하고 있다. 또한, 아파트 놀이터에서 잠시 짬을 내 시소를 타고 있는 엄마와 어린이가 적절한 위치에 앉아 재미있게 타고 있다면 그들은 자신들도 모르게 힘과 모멘트를 이해하는 것이다. 이렇듯 공학은 멀리 있지 않다. 과학[1]이 진리를 탐구하는 학문이라면 공학[2]은 진리를 이용해 생활의 편리함을 도모하는 응용 학문이기에 누구나 생활의 편의를 위해 기계공학을 활용할 수 있다. 생활 속 필수품인 자동차는 하나의 상품이지만 이 제품에는 기계재료, 정역학, 재료역학, 열역학, 유체역학, 동역학, 진동학 등 기계공학의 모든 전공분야가 망라해있지만 우리는 이러한 사실을 잘 인식하지 못한다.

이탈리아 공학의 역사를 한눈에.... 현대 공학의 근원은 어디에 있는가....

'레오나르도 다빈치 박물관'은 과학과 공학에 흥미가 있는 사람뿐만 아니라 일반인에게도 아주 유명한 이탈리아의 피렌체의 관광코스이다. 그것은 아마도 모나리자와 최후의 만찬을 그린 예술가로서 그의 위대한 업적을 누구나 다 알고 있기 때문일 것이다. 그러나 저자가 몇 년 전 그곳을 방문했을 때 대단한 흥미와 놀라움을 경험한 것은 다름 아닌 이탈리아 공학의 역사 전시였다. 다빈치의 스케치로부터 어떻게 현대 이탈리아의 비행기, 기차, 잠수함 등이 만들어졌는지를 시대 순으로 전시한 것인데, 전문가뿐만 아니라 초등학생들도 쉽게 이해할 수 있는 전시였다. 현대의 유용한 기술과 제품에 대한 약간의 호기심이라도 있다면 아주 좋은 교육의 현장이라고 생각했고, 이탈리아 공학의 저력을 유감없이 느낄 수 있었다.

1) 사전적 의미가 라틴어 scientia에서 유래한 지식(Knowledge)이다. 우주(universe)에 대해 예측하고 실증적 검증을 위한 지식을 구조적으로 조직화하는 것을 의미하며 한가지의 가정위에 여러 방법을 이용하여 얻어진 광범위한 지식 체계이다.

2) 미국 전문직업발전을 위한 엔지니어협의회(Engineers Council for Professional Development in the United States)의 공학에 대한 정의이다. "공학은 구조물, 기계, 장치, 공정과정을 설계하기 위해 과학적 원리를 적용하는 것. 또는 구조물, 기계, 장치, 공정과정을 독립적으로나 복합적으로 사용하여 일하는 것. 또는 설계에 대한 완벽한 인지를 바탕으로 제작하거나 운영하는 것. 또는 특정한 운용 조건하에 이들의 거동을 예측하는 것이며 이 모든 경우에 있어 의도한 기능, 동작의 경제성, 생명과 재산의 안전성에 관한 것들이 포함된다."

기계공학 전체를 통찰하는 눈이 필요하다.

아쉽게도 대학에 입학한 학생들은 기계공학을 개별 전공교과로 학습하면서 기계공학 전체를 보는 눈을 갖지 못하는 것 같다. 기계공학 전체를 보는 눈, 즉 기계공학 전체를 이해할 수 있는 교육과정이 있다면 학습이 훨씬 쉬울텐데 학생들에겐 그런 기회가 잘 없다. 기계공학 전체를 보는 눈이 지도를 보고 복잡한 도시의 길을 찾는 것이라면 지금과 같이 개별 전공분야별로 학습을 하는 것은 지도 없이 길을 찾는 것과 같다.

해가 거듭할수록 기계공학을 전공하는 학생들이 공학의 기초 교과인 수학과 물리에 어려움을 겪고 있다. 이유가 어디에 있든 기초 교과에 대한 학생들이 느끼는 어려움은 그들이 전공에 대한 흥미를 가지기도 전에 기계공학 개별 전공교과의 어려움과 두려움으로 연결된다. 각 교과마다 접하는 수식은 학생들의 학습의욕을 떨어뜨리는데 심할 경우 학업을 포기하는 지경에 이르기도 한다. 이러한 현실적 어려움을 극복할 수 있는 방법 중 하나는 학생들에게 기계공학 전체를 볼 수 있는 지도를 보여주는 것이라고 생각한다. 학생들이 개별 전공교과가 어디에서부터 시작되었고, 어떻게 연결되어 있으며 우리 생활에는 어떻게 활용되고 있는지를 먼저 이해하고 개별 전공교과를 접한다면 그들이 느끼는 학업의 어려움이 조금이나마 줄어들지 않을까 하는 고민을 하게 된다.

상세함이 아닌 큰 그림부터 시작한다.

우리나라 전체를 보여주는 지도에는 지역의 상세 도로가 없다. 큰 지도(그림)에는 상세하고 구체적인 지리가 없다. 특정 지역을 알고 싶으면 그 지역의 상세지도를 살펴보면 된다. 기계공학을 공부하는 방법도 같은 이치일 것이다. 깊이 있는 전공 내용은 없지만 기계공학의 전체를 먼저 보고 이후 상세하고 깊이 있는 개별 전공을 학습하는 것이 전공공부에 유리할 것이다. 이러한 학습방법은 최근 교육의 화두가 된 '융합교육과 융합형 인재육성'과도 맞다. 기계공학 분야도 매우 다양한 전공이 있기 때문에 기계공학도를 융합형 인재로 육성하기 위해서는 기계공학의 융합교육을 시작해야 한다.

이러한 문제인식을 갖고 저자는 막 기계공학을 접하는 공학도들에게 유도경기의 3점짜리 업어치기의 고급기술과 같은 고차원 이론을 갑자기 '훅' 들이미는 것이 아니라 매우 기초적인 내용부터 하나하나 풀어간다는 심정으로 본 교재를 서술하였다.

시작은 기계의 기원이다.

역사는 흥미롭다.

그리고 역사는 누구나 알고 있다고 믿는다.

깊이의 차이가 있을 뿐...

유시민 작가는 그의 책 『역사의 역사』에서 다음과 같이 저술배경을 설명하고 있다.

어떤 대상이든 발생사(發生史)를 알면 더 잘 이해할 수 있다. 우주와 지구, 생명, 인간, 산업, 국가, 건축, 화폐, 문학과 예술, 그 무엇이든 다 생기고 자라난 경위가 있다. 과학과 인문학도 예외가 아니다. 수학자는 수학사를, 과학자는 과학사를, 경제학자는 경제학사를, 철학자는 철학사를 알아야 한다. 그래야 자신이 탐사하는 주제와 연구 결과가 그 분야에서 어떤 학술적 지위와 가치를 가지는지 더 잘 가늠할 수 있다. 역사도 마찬가지이다. 역사가 무엇인지 있는 그대로 이해하고 싶다면 당연히 역사의 역사를 들여다 보아야 한다.[3]

저자 또한 유시민 작가의 의견에 전폭적인 공감을 한다. 기계공학을 전공하려는 미래의 공학도들은 공학의 발생사로부터 왜 기계공학을 공부해야 하고, 기계공학은 우리의 삶에 어떠한 영향을 미치는지, 미래의 삶에 어떠한 영향을 미칠 것인지를 가늠할 수 있다고 믿는다. 또한, 역사는 누구나 알고 있고 흥미롭다. 전쟁 영웅들의 활약과 모사, 음모, 전략이 가득한 전쟁사만 재미있는 것이 아니라 과학사도 기계사도 흥미롭다. 이러한 흥미는 공학도들에게 낯선 용어와 이론으로 가득한 기계공학을 친숙하게 이끌어 줄 것이다.

교재는 이집트 피라미드, 고대 그리스.로마의 과학과 건축기술, 중세 르네상스와 17세기 이후 과학의 빅뱅시기에 이루어진 위대한 인류의 과학과 공학을 소개하고 있다. 또한 인류가 발명한 많은 도구들도 소개하여 학생들이 기계공학의 기원을 이해할 수 있도록 하였다. 기계

3) 유시민, 역사의 역사, 돌베개, p6, 2018

공학의 기원은 학생들로 하여금 기계공학에 대한 호기심과 학습 동기 부여를 제공할 것으로 믿는다.

다양한 사고사례와 생활 속 문제로부터 기계공학의 이론을 찾는다.

교재는 다리의 붕괴, 철도 차량 사고, 우주왕복선의 폭발, 타이타닉호의 침몰 등 다양한 사고 사례를 소개하고 사고의 원인을 기계공학의 내용으로 분석하였다. 또한, 정역학, 재료역학, 진동 및 동역학, 유체역학, 열역학 등 개별 전공 내용은 주변에서 쉽게 볼 수 있는 구조물과 기계장치의 사용 등을 먼저 소개하여 학생들이 전공 내용을 일상 생활과 연결하여 사고할 수 있도록 하였다. 기계공학의 이론적 내용을 '대형 사고'나 '생활 속 관찰 대상'이라는 주목도 높은 사례와 연결함으로써 학생들은 '왜 기계공학을 공부해야하는가?'에 대한 대답을 스스로 찾을 수 있을 것이다.

저자는 본 교재가 기계공학을 전공하는 공학도들이 기계공학이 흥미롭고 공부할만한 학문이라고 인식하는데 미력하나마 도움이 되길 바란다. 또한 기계공학을 처음 접하는 학생들이 이 교재를 통해 기계공학의 전반적인 내용을 먼저 이해할 수 있다면, 이후 세부 전공 교과목을 공부할 때 복습하는 느낌으로 더욱 잘 이해할 수 있기를 바란다.

교재 집필에 있어 오류가 없도록 최선의 노력을 기울였으나 부족한 점이 많을 것으로 생각하며, 앞으로도 지속적인 연구와 보완을 해갈 것을 약속드린다.

2020. 2.
저자 씀

Part 8. 공학단위 ··· 245

부록 기초통계

1) Plate 176: Crane for
lifting and turning heavy
weights, Part of Le diverse
et artificiose machine del
capitano Agostino Ramelli

Part 1.

기계의 역사

호모 파베르(homo Faber), 도구의 인간

아고티노 라멜리(Agostino Ramelli)의 크레인 1)

▶ 고대 이집트의 피라미드

우리는 언제부터 이집트인들이 채석장에서 바위를 채굴하였는지
는 확실하게 모르지만 적어도 수천 년 전부터 그들이 대형 조각상들
을 제조했다는 것은 알고 있다. 기원전 2630년 무렵 파라오 드조셔(Djos-
er)는 그의 석실 무덤을 위해 2층으로 시작하여 최종적으로 5층 계단식
피라미드를 건설하였다. 이 피라미드는 임호텝(Imhotep)[2]이란 이름의 엔
지니어에 의해 건설되었는데 그는 인류 역사에서 최초로 기록된 엔지
니어이다.

2) 그는 후에 이집트인들로부터
신격화되어 수천년 동안 신으로
숭배되었다.

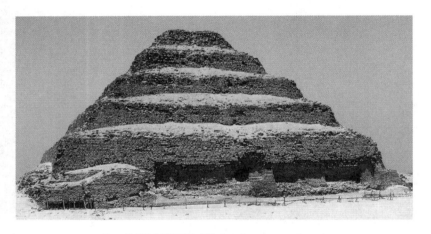

Djoser's 계단식 피라미드, 출처 : http://www.egypttoday.com

이집트의 고대 왕국 중 5번째 파라오인 스네프루(Sneferu)는 지금으로
부터 약 5000년 전 가장 위대한 피라미드를 건축하였다. 오늘날 이 피
라미드는 피라미드 내부 벽의 붉은색 표시로 붉은 피라미드라고 불린
다. 현존하는 피라미드 중 3번째로 큰 이 피라미드는 관광객이 내부를
살펴볼 수도 있다. 그런데 그 당시에는 피라미드 내부의 통로를 만들
기 위한 아치를 만들 수 있는 아이디어가 없었다. 그래서 그들은 긴 석
돌을 쌓으면서 아치를 만드는 형태인 코벨드 아치를 고안해 12m 높이
의 통로를 만들었다.

1300년 경에 약 160m 영국의 링컨 대성당이 건축될 때까지 인류가
만든 최고 높이의 구조물은 기원전 2550년에 만들어진 약 150m 높이
인 기자의 피라미드(great pyramid of Giza)이다.

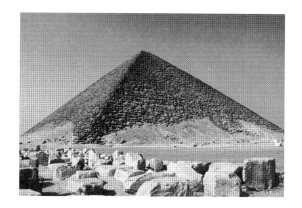
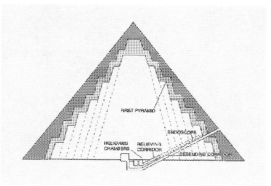

Sneferu 피라미드, 출처 : http://www.crystalinks.com/pyrsneferu.html

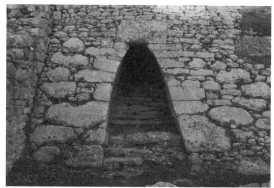

코벨드 아치(cobelled arch), 출처 : https://www.wikipedia.org/

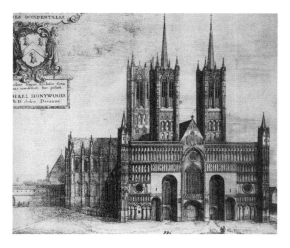

링컨 대성당, 출처 : https://www.wikipedia.org/

소크라테스 이전 그리스의 철학자이자 수
학자이며 천문학자인 탈레스(Thales, 그리스 BC 624-549)
가 이집트로 여행을 하던 중 그의 명성을 듣고
있던 파라오가 그를 왕궁으로 초대를 했다. 파
라오는 탈레스에게 피라미드의 높이를 측정할
수 있는지를 물었다. 그것은 피라미드를 건설
하는데 필요한 기간을 물어보는 것과 같았다.
탈레스는 이 문제를 수학적으로 풀었다. 탈레
스는 피라미드의 그림자가 끝나는 지점에 막대
를 세웠고, 막대의 그림자가 만드는 길이를 이
용해서 삼각형의 비례관계로 피라미드의 높이

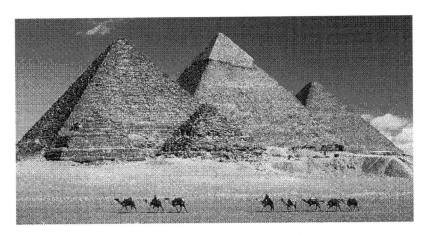

기자 피라미드, 출처 : https://www.sciencenewsforstudents.org

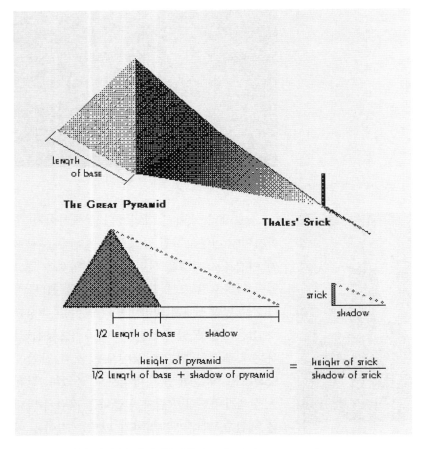

$$\frac{\text{height of pyramid}}{1/2 \text{ length of base} + \text{shadow of pyramid}} = \frac{\text{height of stick}}{\text{shadow of stick}}$$

탈레스의 피라미드 높이 계산, 출처 : https://projectionsystems.wordpress.com

3) David H. Allen, How Mechanics Shaped the Modern World, Springer, pp. 12-13, 2013.

를 측정한 것이다.[3]

이와 같이 탈레스가 피라미드 높이를 측정하기 위해 사용한 삼각형의 비례는 인류가 사용한 첫 번째 삼각법이고 공학의 영역으로 확장된 수학의 사례였다. 탈레스의 측정으로부터 인류는 부피 계산이 가능해졌다. 당시 피라미드는 무게가 약 2,500kg인 바위 블록 230만개를 쌓아서 만들었다.

탈레스가 피라미드의 부피로부터 피라미드를 건축하는데 걸리는 시간을 계산한 방법은 다음과 같다.[4]

4) David H. Allen, How Mechanics Shaped the Modern World, Springer, pp. 16-17, 2013.

① 피라미드의 부피를 계산한다.

피라미드의 높이가 h, 바닥은 한 변의 길이가 b인 정사각형이라고 한다면 피라미드는 높이가 $2h$이고 바닥은 한 변의 길이가 b인 직각 기둥의 $\frac{1}{6}$ 이 된다.

$$V_P = \frac{1}{6} V_B = \frac{1}{6}(2h \cdot b^2) = \frac{hb^2}{3}$$

V_P : 피라미드의 부피
V_B : 사각기둥의 부피

피라미드의 대략적인 높이가 $150m$, 한 변의 길이가 $230m$이므로 피라미드의 부피는

$$V_P = \frac{hb^2}{3} = \frac{1}{3}(150m \times 230m \times 230m) = 2,645,000m^3$$

이다.

② 피라미드에 사용된 돌 블록의 개수를 계산한다.

피라미드에 사용된 돌 블록의 부피로부터 피라미드에 사용된 전체 돌 블록의 개수를 계산한다.

$$V_S = 1.27\,m \times 1.27\,m \times 0.7\,m = 1.15\,m^3$$
$$V_S : 돌\ 블록의\ 부피$$

따라서 피라미드에 사용된 돌 블록의 개수는

$$N_S = \frac{V_P}{V_S} = \frac{2,645,000\,m^3}{1.15\,m^3\,/\,stone} = 2,300,000\,stones$$

으로 약 230만개가 된다.

돌 블록의 밀도는 약 $2,500kg/m^3$이므로 무게는

$$W_S = \rho \times V_S = 2,500\,kg/m^3 \times 1.15\,m^3 = 2,900\,kg$$
$$W_S : 돌\ 블록의\ 무게$$

이다.

③ 돌 블록을 쌓았을 것으로 예상되는 평균 높이 \bar{h}를 계산한다.

평균 높이 \bar{h}는 정확하게 피라미드의 부피를 반으로 하는 높이이고, 피라미드를 쌓을 때 올려졌을 것으로 예상되는 높이이기도 하다.

평균 높이 \bar{h}위의 작은 피라미드의 부피는

$$V = \frac{1}{2}V_P = \frac{1}{2}(\frac{1}{3}hb^2) = \frac{1}{6}hb^2$$
$$V : 작은\ 피라미드의\ 부피$$

이 된다.

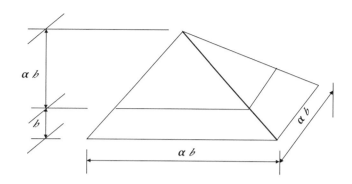

한편, 작은 피라미드의 높이, 밑변의 길이의 축소 비율을 α라고 한다면

$$V = \frac{1}{3}\alpha h \times \alpha b \times \alpha b = \alpha^3 \times \frac{1}{3}hb^2$$

이 되고,

$$\alpha^3 = \frac{1}{2}$$ 이므로 는 α약 0.7937가 된다.

따라서 평균 높이 \overline{h}는

$$\overline{h} = (1-\alpha)h = (1-0.7937) \times 150\,m = 30.95m$$

이 된다.

④ 돌 블록을 평균 높이 \overline{h}까지 들어 올리는데 필요한 일을 계산한다.
위 계산에서 돌 블록 한 개의 무게는 $2,900kg$이고, $1kg_f = 9.8N$이므로

$$W_S = \frac{9.8N}{kg} \times 2,900\,kg \times 30.95\,m = 8.8 \times 10^5\,N{\cdot}m$$

W_S : 돌 블록 한 개를 평균 높이 \overline{h}까지 들어 올리는데 소요되는 일

고대 이집트는 피라미드를 건설하는데 인력을 사용했을 것이고, 사람은 평균적으로 *9kg*의 무게를 *1,915m*높이를 올릴 수 있다[5]고 알려져 있기 때문에 하루에 사람이 할 수 있는 일은

$$W_{h/day} = \frac{9.8N}{kg} \times 9\,kg \times 1,915\,m = 168,900\,N{\cdot}m/day$$

이다.

⑤ 하루에 돌 블록 1개를 올리는데 필요한 사람 수를 계산한다.

돌 블록 1개를 올리는데 필요한 사람 수는 돌 블록을 평균 높이 \bar{h} 까지 들어 올리는데 필요한 일을 사람이 하루에 할 수 있는 일로 나누면 된다.

5) 즉, 9kg 배낭을 메고 1,915m 높이의 한라산을 오르는 것과 같다.

$$N_D = \frac{880,000\,N{\cdot}m}{168,900\,N{\cdot}m} = 5.21\,person$$

N_D : 하루에 돌 블록 1 개를 올리는데 필요한 사람 수

⑥ 하루에 피라미드를 완성시킨다면 필요한 사람은 몇 명인지 계산한다.

돌 블록 1개를 하루에 올리는데 필요한 사람이 5.21명이고, 피라미드에 사용된 돌 블록의 개수는 230만개이므로

$$N_{T/day} = 2,300,000\,stone \times 5.21\,\frac{person}{stone} = 11,983,000\,person$$

$N_{T/day}$: 하루에 피라미드를 완성시킨다면 필요한 사람 수

⑦ 1년에 동원한 사람은 몇 명인지 계산한다.

피라미드를 건설할 당시에는 농사가 끝난 후 인력을 동원했기 때문에 1년에 약 90일을 동원했을 것으로 예상된다.

$$N_{T/Y} = \frac{11,983,000\,prson/day}{90day/year} = 133,144\,person/year$$

$N_{T/Y}$: 1년에 피라미드를 완성시킨다면 필요한 사람 수

따라서 1년에 약 133,144명의 인력이 동원되었을 것이다.

⑧ 1년에 동원한 사람이 최대 1만 명이라면 몇 년이 걸렸는지 계산한다.

당시 동원 가능한 인력이 1년에 최대 1만 명이라면 피라미드를 건설하는데 약 13.3년이 소요된다.

그러나 피라미드를 건설하기 위해서는 돌 블록을 쌓는 사람 외에도 음식을 하는 사람을 포함해 기타 다양한 분야의 사람도 필요했을 것이므로 동원 가능한 인력을 감안하면 건설기간은 더욱 길어질 수 있다. 더욱이 돌 블록을 준비하는 데에도 상당한 기간이 걸렸을 것이다. 이와 같은 것을 모두 고려해서 고고학자들은 피라미드 건설에 약 50년 이상이 필요했을 것으로 예측하였다.

이상의 방법으로 탈레스는 파라오가 궁금했던 피라미드의 건설기간을 계산할 수 있었다.

▶ 그리스의 과학자들

로마 바티칸 미술관의 라파엘로 방에 가면 라파엘로가 2년(1509~1510년)간 그린 프레스코 벽화인 '아테네 학당'이 있다. 이 벽화에는 철학자, 수학자, 천문학자 등 당대의 지성인 54명의 인물이 표현되어 있다. 벽화는 원근법을 적용하고, 고적 건축의 균형과 질서, 조화가 뛰어난 르네상스 미술의 걸작 중 하나이다. 벽화의 상단부에는 철학자들이 그려졌고, 과학자들은 하단부에 그려졌다. 하단부에 그려진 과학자들은 수학자인 피타고라스, 해시계를 발명한 아낙시만드로스, 천동설을 주장한 프톨레마이오스, 기하학을 창시한 유클리드와 젊은 수학자들인 엠페도클레스, 에피카르모, 아르키타스 등이 있다.

① 유클리드

알렉산드리아 유클리드(기원전 3??~2??, 그리스어로는 에우클리데스)는 『원론6)』을 저술하고 '기하학(수학)에는 왕도가 없다'라는 말을 남겼으며 '기하학의 아버지'라고 불린다. 그의 요소(element)는 수학의 역사에서 가장 중요한 작품 중 하나로서 20세기 초반까지 수학 교육의 주요 주제였다. AD 100

6) 기하학 원론 또는 유클리드 원론이라고 불리며 기원전 3세기에 집필한 책으로 총 13권으로 구성되어 있다.

년 경 옥시린쿠스에서 발견된 유클리드 요소의 가장 오래된 파편이 발
견되었다.

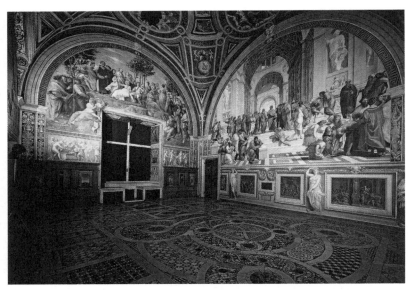

바티칸 미술관내 라파엘로의 방, 출처 : https://es.m.wikipedia.org

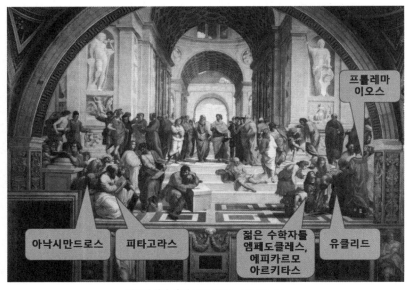

아테네 학당, 출처 : https://en.wikipedia.org

유클리드 요소에 관한 현존하는 최고 기록, 출처 : https://en.wikipedia.org

② 피타고라스

피타고라스(BC 5?? ~5??, 그리스)는 이오니아의 그리스 철학자이자 피타고라스학파라 불린 종교 단체의 교주였다. 그는 위대한 수학자, 과학자이면서 동시에 신비주의자로 추앙받았는데 후대에는 피타고라스 정리로 유명하다.

피타고라스 정리는 유클리드 기하학의 직각 삼각형의 세 변 사이에 성립하는 관계를 정의하였다.

외부 정사각형의 면적은

$$(a+b)^2 = a^2 + 2ab + b^2 \ \ \text{이고}$$

직각삼각형의 면적은

$$\frac{1}{2}ab \times 4 = 2ab \ \ \text{이며}$$

내부 정사각형의 면적은 c^2이다.

외부 정사각형의 면적은 4개의 직각삼각형과 내부 정사각형의 면적의 합과 같기 때문에

$$a^2 + 2ab + b^2 = 2ab + c^2$$
$$\therefore a^2 + b^2 = c^2$$

이 성립된다.

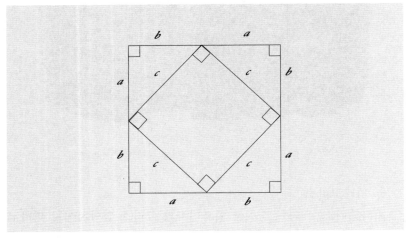

피타고라스의 대수적 증명

③ 아르키메데스

아르키메데스(BC 287-212, 그리스)는 철학자, 수학자, 천문학자, 물리학자
이면서 현대의 공학자였다. 그는 정역학과 유체정역학을 연구했고, 나
선형 양수기로 아르키메데스 곡선으로 알려져있다. 특히 아르키메데
스는 수학자로써 원주율(파이, π)로 원의 둘레 길이와 면적의 관계를 입증
하였고, 포물선과 직선으로 둘러싸인 도형에 내접하는 삼각형의 넓이
는 $\dfrac{4}{3}$ 가 된다는 것을 증명하였다.

7) David H. Allen, How
Mechanics Shaped the
Modern World, Springer, pp.
45, 2013.

● **원의 둘레 길이와 면적의 관계**

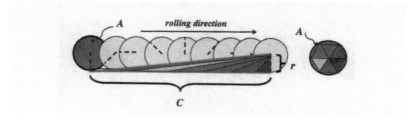

아르키메데스의 파이[7]

파이는 원의 둘레 길이와 지름의 비로 정의한다.

$$\pi = \frac{C}{D} = \frac{C}{2r}$$

C : 원 둘레 길이

D : 원 지름 길이

이며, $C = 2\pi r$ 이 된다.

아르키메데스는 원을 굴리면 원의 외곽이 만들어내는 선(C)과 원의 반지름이 만드는 삼각형의 면적이 원에 내접하는 삼각형들의 면적(A) 와 거의 같다고 인식했다. 이때 원에 내접하는 삼각형들이 무수히 많 아지면 원의 면적(A)과 삼각형의 면적은 같다.

$$A = C \times \frac{r}{2}, \quad C = \frac{2A}{r}$$

따라서

$$C = 2\pi r = \frac{2A}{r}, \quad A = \pi r^2$$

이 된다.

● **포물선과 직선으로 둘러싸인 도형에 내접하는 삼각형의 넓이**

포물선과 직선으로 둘러싸인 도형에 내접하는 처음 삼각형의 면적 을 1이라고 하면

$$\sum_{n=0}^{\infty} 4^{-n} = 1 + 4^{-1} + 4^{-2} + 4^{-3} + \cdots = \frac{4}{3}$$

이 된다.

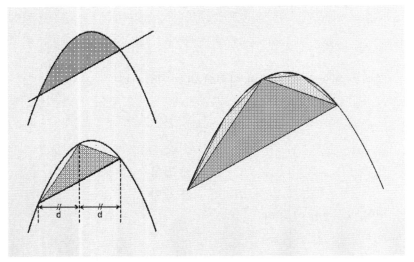

포물선과 포물선을 가르는 직선과 내접하는 삼각형의 면적, 출처 : https://ko.wikipedia.org

● **같은 높이를 갖는 원기둥과 구의 부피의 관계**

그의 묘비에는 같은 높이를 갖는 원기둥과 구의 부피의 관계를 나
타내는 그림이 그려져 있다.

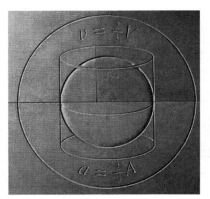 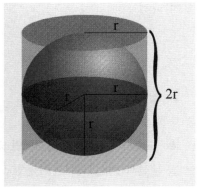

동일한 지름과 높이를 갖는 구와 원기둥 부피의 관계, 출처 : https://ko.wikipedia.org

구의 반지름이 r이고, 원기둥의 높이가 $2r$이면

$$구의 부피\ V_s = \frac{4}{3}\pi r^3$$
$$원기둥의 부피\ V_c = \pi r^2 \times 2r = 2\pi r^3$$

이므로 구와 원기둥 부피의 관계는

$$\frac{V_c}{V_s} = \frac{2\pi r^3}{\frac{4}{3}\pi r^3} = \frac{3}{2}$$

이 되어 구와 원기둥 부피는 2:3 이 된다.

▶ 로마 시대의 기술

현대의 역사가들은 로마 시대가 과학사에서 큰 비중을 차지하지 않는다고 한다. 이것은 우리에게 알려져 있는 로마 시대의 과학자가 별로 없다는 것으로도 증명이 된다. 그러나 분명 로마시대에는 배, 건축, 기중기 등 역사의 발전을 이끈 과학을 바탕으로 한 많은 발명품들이 있다. 이러한 사실들은 무엇을 의미하는가? 아마도 로마 시대에는 그리스 시대의 순수 과학보다는 실용적인 기술자들이 더욱 많았다는

콜로세움의 아치

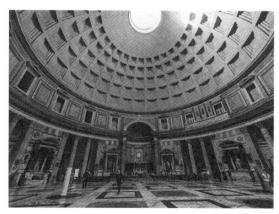

판테온 신전의 돔

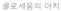

출처 : www.google.co.kr/image

로마 아치의 키스톤

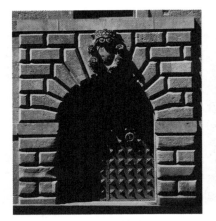

바르셀로나 고건축의 문

Colditz 성의 문

Apse 예배당의 천장

York Minster Chapter House 립 볼트 천장

출처 : https://en.wikipedia.org

것을 의미한다고 할 수 있다. 다시 말해 로마 시대에는 그리스 시대의 과학을 바탕으로 실용 기술을 발전시켜 역사의 발전을 이끌었다.

로마 시대의 실용 기술은 현재에도 남아있는 로마의 제국주의를 지탱해주는 많은 건축물과 관계시설, 관련 기계 등으로 로마 시대가 기계공학 분야에서는 황금시대라고도 불리는 이유가 된다.

● 로마 아치의 키스톤

로마인들은 로마 제국 전역에 다리, 수로, 큰 내부공간을 갖는 건축물 등을 세우면서 아치(arch) 구조를 적용했다. 다리에 적용하던 아치가 건축물로 확장되면 돔(dome)이 된다. 콜로세움의 아치와 판테온의 돔이 대표적이다. 아치(arch)는 무게를 압축응력으로 분해하고 인장응력으로 제거함으로써 구조물의 형태를 유지한다.

로마 아치는 인조물(false work)을 사용하여 건설되었다. 기둥 맨 위에 원과 유사한 형태의 나무 구조물을 올려놓고 그 위에 아치를 위한 돌들을 차례차례 쌓아 올렸다. 그리고 아치의 중심에 키스톤(keystone)이라고 불리는 경사진 형태의 쐐기돌을 넣었다. 이러한 키스톤은 아치구조가 스스로 힘의 평형을 이루도록 하였다.

키스톤의 경사면에 작용하는 반력(F_N)과 키스톤의 무게력과 평형을 이루는 힘(F_V), 경사면에 작용하는 반력의 수평방향 성분(F_H)이 힘의 평형을 이루면서 아치는 안정화된다.

이러한 키스톤은 아치를 완성시키기 위한 공학적으로 매우 중요한 요소이면서 동시에 문이나 지붕의 예술성을 높이는 장식용으로도 활용되고 있다.

● 로마 로드

'모든 길은 로마로 통한다.'

로마가 확장될 시기에 모든 인적, 물적 자원이 당시 세계의 중심인 로마로 모였던 사실을 설명해주는 말이다. 기원전 3세기부터 로마는 이탈리아 반도에서 건설되기 시작하였다. 로마가 확장되면서 국가의 유지 보수 및 개발의 필수 인프라로서 도로는 매우 중요해졌다. 로마 황제의 명령이 제국의 말단에 도달하는데 2주 밖에 걸리지 않았다는

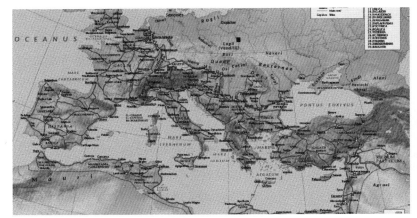

8) David H. Allen, How Mechanics Shaped the Modern World, Springer, pp. 64, 2013.

로마제국 시대(117-138)의 로마 로드 네트워크, 출처 : https://en.wikipedia.org

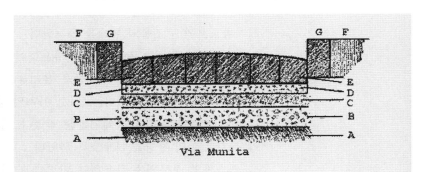

(A) 평평하고 다듬어진 기본 지층 / (B) 손으로 잡을 수 있는 크기의 돌 / (C) 깨진 돌 및 석회의 잔해 또는 콘크리트 / (D) 두드린 시멘트와 석회로 만든 벌금 시멘트의 핵이나 침구 / (E) 현무암 용암이나 돌로 만들어진 직사각형 또는 다각형 블록으로 도로의 타원형 표면을 형성하여 빗물을 배수하기 위함 / (F) 도로 양쪽에 보도를 형성함 / (G) 도로와 보도를 구분하는 옹벽 또는 가장자리 돌

로마 도로의 단층 구조 [8]

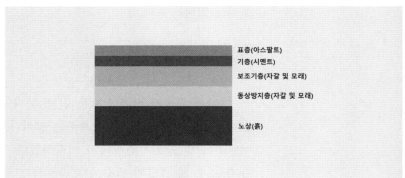

표층(아스팔트)
기층(시멘트)
보조기층(자갈 및 모래)
동상방지층(자갈 및 모래)
노상(흙)

국내 도로의 단면 구조

말이 있을 정도로 로마 도로는 군대의 이동, 교역품의 전달, 육상 통신 망의 발달을 위해 효율적인 수단이 되었다. 로마 도로는 주요 도시와 군사 기지를 연결하는 도로 뿐만 아니라 고속도로에 이르기까지 여러 종류가 건설되었다.

로마 제국 시절 도로는 군사 고속도로로 29개 이상이 건설되었고, 제국을 구성하는 113주를 372개 도로로 연경하였다. 도로의 총 길이는 무려 40만 km 이상이었는데 이중에서 약 8만 km가 돌로 포장되었다.

로마 도로의 단면 구조를 살펴보면 지층 위에 돌로 포장을 한 것이 아니라 지층을 평단하게 한 후 작은 자갈이나 석회, 시멘트 등을 활용 하여 다층 구조로 건설하였다. 이후 표면에 다각형 돌 블록을 깔았는 데 좌·우로 경사지도록 하여 빗물이 배수되도록 하였다. 이러한 구조 는 현대 도로의 구조와 크게 다르지 않다.

▶ 중세 르네상스의 예술과 기술

9) "고딕(gothic)"이라는 단어가 1530년대에 조르조 바사리(Giorgio Vasari)에 의해 사용되기 시작할 때에는 조야하고 야만적이라고 생각되는 문화를 묘사하기 위한 경멸적인 단어였다. 17세기 영어에서는 "고트(Goth)"는 게르만계 혈통의 잔인한 약탈자인 "반달족"과 같은 의미로 사용되었다. 그래서 이 단어는 건축 고전 양식의 복고 이전의 북유럽의 건축 양식에 사용되었다.

10) 임석재, 『서양건축사』, p. 192. 고딕 건축의 기초를 놓았던 생 드니 수도원장 쉬제가 의도했던 빛 상징주의에 대해서는 E. Panofsky, Abbot Suger: On the Abbey Church of St. Denis and its Art treasure, Princeton Univ. Press, 1979, p. 19-25 참조.

중세 고딕[9] 건축은 1120년을 전후해서 파리를 중심으로 한 일 드 프랑스(Ile-de-France)에서 시작되었다. 정치적으로는 중앙집권을 강화한 프랑스의 왕실이 정치력과 경제력을 갖춘 건축주가 되었다. 프랑스는 당시 최강국으로서 유럽의 학문·기술·예술·문화의 중심이었다. 종교적 으로는 프랑스 왕실과 연대하여 신성로마제국을 무력화한 로마 교황 청이 교황군주정체를 완성하면서 그리스도교가 매우 융성해졌다. 이 와 때를 같이 하여 상공업을 기반으로 한 시민계급과 길드조합이 발생 하고, 건축 활동은 공장(工匠)조합의 발달과 기술향상에 따라 수도원 대 신에 일반 건축기술자에 의해 크게 발전하였다.

고딕 건축은 이와 같이 강력한 경제력과 도시를 중심으로 하여 장 대한 건축물을 건립하고자 했던 경쟁적 분위기와 천상의 세계를 지상 에 구현하려는 교권의 종교적 신념이 결합하여 대형공간과 수직성을 추구하는 방향으로 전개되었으며, 이와 관련하여 내부공간에서는 '빛 상징주의'를 풍성하게 표현하였다.[10] 특히 고도로 발달된 조적 기술이 고딕 건축의 성립을 가능케 했는데, 그 구조법 및 세공기술은 최고도 로 완성된 건축양식만이 갖는 명료한 필연성을 지니고 있으며 전체의 형식과 부분이 유기적으로 연결되어 있다. 따라서 고딕 건축의 역학적

구조는 건축의 예술적 표현에 직접적인 요소가 되었다.

고딕 건축은 로마네스크 건축에서 발전하여 점차적으로 완성에 이르게 되었는데, 그 시초는 첨두아치의 사용이다. 이것은 높이 솟아 오른 지붕 및 첨탑과 함께 신에 대한 신앙심의 상징으로 여겨졌다. 이러한 수직적 경향은 조적 기술의 발전에 힘입고 있는데, 로마네스크 건축에서는 큰 석재 조적 단위로 양쪽에서 벽을 쌓고 그 사이를 쇄석으로 채우는 방식을 사용했기 때문에 구조적으로 효율이 많이 떨어지고 벽체가 두꺼웠다. 1120년경을 기점으로 작은 절석을 층층이 쌓는 새로운 기술이 고안되면서 구조적 효율이 급격히 증가하면서 벽체는 얇아지고 높이 올라갈 수 있게 되었다.[11] 이러한 구조적 발전을 통하여 건축 자체의 종교적 내용과 예술적 내용이 합치된 건축 표현을 할 수 있게 되었다.

생 드니(St. Denis) 수도원장 쉬제(Abbot Suger, 1081-1151)는 고딕의 문을 연 성직자로서, 1140년 유서 깊은 분묘의 개축을 통해 왕의 권위를 높여주려는 상징적인 조치로 생 드니 수도원의 성가대석(choir)을 재건했는데, 이를 통해 건물은 종교적이면서 정치적인 의미를 지니게 되었다.[12] 건물 안에는 로마네스크 건축에서 부분적으로 나타났던 리브 볼트, 첨두아치, 스테인드글라스가 교묘하게 조화되어 공간적인 질서를 형성하고 미묘한 변화를 제공하고 있다.

● **고딕 건축의 특징**

고딕 건축양식의 핵심은 늑골궁륭(肋骨穹, ribbed vault)이며, 이것을 첨두아치(pointed arch)와 부유늑골(flying buttress), 부벽(扶壁) 등으로 지탱한 것으로, 형태상으로는 상승세와 수직감이 강조됨과 동시에, 구조상으로는 사압력이 현저하게 경감하였다. 고딕 건축의 3대 요소는 다음과 같다.[13]

① 늑골궁륭

고딕 건축에서 가장 중요시한 과제는 벽체의 괴량성의 제거였기 때문에 벽체는 얇아지고 창의 면적은 확대되었지만, 이 취약화한 벽체를 역학적으로 보호하기 위하여, 늑골궁륭이 적용되었다. 늑골궁륭이란 지붕의 표면적을 구획 짓는 아치형태인 대각선의 늑골(rib)들에 의해

11) 임석재, 『서양건축사』, p. 189.

12) 빌 리제베로, 『서양건축이야기』, 오덕성 역, 한길아트, 2000, p149-152.

13) 로버트 마크 외, 『서양건축기술사-역사적 건축물의 예술성과 구조기술』, 김태중 외 역, 경남대 출판부, 1999, pp. 144-148 ; R. Mark, Experiments in Gothic Structure, Cambridge, MA, 1982 참조.

지지되는 둥근 지붕을 말하며 얇아진 벽체를 보호하기 위해 늑골에 의
한 투명한 수직선의 구조이다. 이 구조는 궁륭의 무게가 지골(支骨:궁륭의 서
까래)에 의하여 기둥에 집중되므로, 벽체는 중량을 받치는 역할을 거의
하지 않게 되는 것이다. 또 외벽에 따라 부벽이 이어져 기둥에 걸리는
사압력을 외부에서 버티어준다.

② 첨두아치
　상승세, 수직감을 강조하는 구조와 조형성을 지니며 높이 조절을

생 베드로 대성당, 이탈리아

왕립 칼리지 예배당, 영국

늑골궁륭, 출처 : https://en.wikipedia.org

생 베드로 대성당, 이탈리아

생 베드로 대성당, 이탈리아

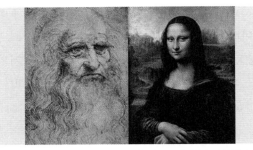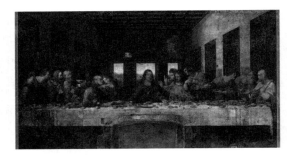

레오나르도 다빈치의 모나리자와 최후의 만찬, 출처 : https://ko.wikipedia.org

가능케 하였다.

③ 부유늑골

건물의 내·외벽이 무너지지 않도록 받치기 위해 제작된 지지대로서 건축의 조형미를 위한 것이 아니라 지나친 신랑(nave)의 높이로 인한 벽체의 하중분담을 위한 순수한 구조체이다. 종교적 표현에는 기여했으나, 건축적 입장에서는 보기가 흉하다. 신랑(nave)은 고딕건축 내부의 예배나 모임을 위해 길이방향으로 긴 공간을 말한다.

● **레오나르도 다빈치의 역학**

'모나리자', '최후의 만찬'을 인류에 남긴 레오나르도 다빈치는 위대한 예술가이자 과학자였다. 그는 '문화 부흥' 또는 '학예 부흥'으로 설명되는 르네상스 시대(14~16세기)를 대표하는 만능인의 전형이다. 그가 남긴 기록들을 살펴보면 그는 회화, 해부학, 기계공학 등 다방면에 깊은 지식을 갖춘 엔지니어였다.

레오나르도가 기술한 역학 요소들을 살펴보면 역학에 대한 전문가가 아니더라도 생활인이 일상에서 이해할 수 있는 내용에 가깝다. 다만, 그가 일반인들에 비해 대단히 주의 깊은 관찰과 깊은 사색과 연구를 했음을 알 수 있다. 현재의 사전적 역학개념과는 다소 차이가 있다고 볼 수 있으나 역학을 학문적으로 배우기 전의 공학입문자들이 역학의 주요 개념을 이해하는데 레오나르도의 정의를 깊이 생각해볼 만하다.

먼저 무게에 대한 정의를 살펴보면 "가벼움이란 밀도가 낮은 물질

이 이 보다 밀도가 높은 물질 아래로 끌려갔을 때 생겨나는 것이다. 가벼움이란 무거움과 떨어져서 생겨날 수 없으며, 무거움 또한 가벼움 없이는 생겨날 수 없는 것이다. 물밑에 공기를 주입했을 때 공기는 가벼움을 얻게 되고, 물은 자신보다 가벼운 공기가 아래에 있어 무거움을 얻게 되는 것이다."라고 무게를 설명함에 있어 밀도와 무게는 상대적인 개념이라고 설명하고 있다.

레오나르도는 '중력'에 대해서도 설명하였다. 중력은 우주에 존재하는 모든 물질(질량)에 작용하는 것으로 무게(힘)의 원천이 된다. 이러한 중력에 대해 그는 "중력은 모든 부분에서 우주의 중심을 향해 그려진 중심선을 따라 무게를 나타내는 것이며, 물체 중량의 중심은 그 길이와 너비, 그리고 높이의 정 중앙에 위치한다. 서로 저항하며 균형을 이루고 있는 부분들의 정 중앙에 이 물체의 우발적인 중력의 중심은 존재한다."라고 말했다. 이것은 오늘날 기하학과 역학에서 무게중심, 도심의 개념에 해당하는 것이다.

현대 공학에서 무게(weight)는 힘(force)와 동일한 개념으로 사용된다. 1kg의 질량과 $1m/s^2$의 중력가속도의 곱을 1N이라는 힘의 기본 단위로 사용한다. 이때 지구의 중력가속도가 약 $9.81m/s^2$이므로 1kg의 질량과 지구의 중력가속도 $9.81m/s^2$의 곱이 1kgf라는 무게의 기본단위가 된다. 즉, 지구에서 1kgf의 무게는 약 9.81N의 힘을 갖는다.

이와 같이 공학에서 계산되는 힘의 성질에 대해 레오나르도는 다음과 같이 설명하고 있다. "힘이란 억제되어 원래의 용도에서 벗어난 물체 내에 저장되었다가 확산되는 움직임에 의해 예측할 수 없는 외압의 형태로 유발되는, 그 실체가 없는 작용이며 보이지 않는 능력이다.", "무게는 실체가 있으나 힘은 그 실체가 없다. 무게는 물질적이나 힘은 영적이다. 만일 무게가 힘을 생성하면 힘은 무게이다. 만일 무게가 힘을 지배하면 힘은 무게이다."

레오나르도는 모든 기계의 작동원리를 고민하고 발견하려 노력했다. 그는 기계를 데생하는데 심혈을 기울였는데 그의 데생에는 기계의 구성뿐만 아니라 작동원리까지 표현되었다. 도제로부터 발전시킨 그의 예술적 재능이 기계의 데생을 현대의 설계도와 사용설명서의 의미를 갖도록 한 것이다.

그는 관찰한 현상을 항상 필사본에 기록하여 연구에 참고하였고 연구내용을 지속적으로 다듬고 보완하여 시각적으로 이해할 수 있도록 스케치하였다. 이러한 스케치는 16세기 과학저술에 대단히 큰 기여를 했다. 1960년대에 발견된 첫 번째 〈코덱스 마드리드〉[14]는 다양한 기계요소에 관한 스케치를 보여주고 있다.

레오나르도는 골격과 뼈를 인간이라는 기계의 기본적인 틀에 비유했고 골격과 뼈를 여러 각도에서 그리고 여러 관점에서 표현했는데, 그의 해부학 중에서 골격과 뼈의 해부도는 가장 사실적이라는 평을 받는다. 이 외에 그는 근육과 신경, 심장과 핏줄, 호흡기와 소화기 계통, 생식기관과 임신 등에 대해서도 다양한 해부도를 남겼다.

그의 해부학 연구는 그가 인간을 최고의 기계로 인식하고 인간과 기계사이의 관계를 고찰했음을 잘 보여주는데, 인간을 하나의 기계로 파악했다는 것은 당시 혁명적인 인식의 전환이었다. 따라서 인간의 몸을 원근법과 비례를 활용하고 해부학을 연구하여 과학적으로 표현하고자 한 그의 노력은 르네상스 시대의 예술과 과학의 통합을 보여주는 증거이다.

레오나르도는 물고기를 이용해 새의 움직임을 이해했고, 새를 통해 물고기의 움직임을 이해했다. 물과 공기가 같은 유체영역이라는 점에서 레오나르도는 유체의 본질을 이해하고 있었던 것이다. 그는 연구노트에서 새의 운동에 대해 논하면서 첫째 대기에 의한 저항의 본질을, 둘째 새와 그 날개의 해부학을, 셋째 날개가 여러 가지 운동을 하는 법을, 넷째 날개가 움직이지 않고 바람이 여러 가지 운동을 인도해 주는 경우의 날개와 꼬리의 동력에 관한 순으로 설명하였다. 즉, 레오나르도는 공기와 물과 같은 유체의 본질을 고찰하고, 사물(새)의 구조(해부학)를 이해하고 구조의 역학(상호 운동)을 기술하였다. 이와 같은 그의 기술방식은 현대 기계공학의 체계 및 연구방식과 매우 유사하다.

▶ **17세기 과학과 역학의 빅뱅**

17세기는 인류사에서 '천재들의 시대'라고 할 만큼 위대한 천재들이 등장하여 인류의 학문적 수준을 높인 시기이다. 갈릴레오, 베르누이, 훅, 데카르트, 보일, 라이프니츠, 뉴턴 등에 의해 수학, 물리학, 천문

14) 〈코덱스 마드리드〉는 1966년 마드리드 국립도서관에서 기적적으로 발견되어, 1973년에 영인본으로 발간된 두 권의 책이다.

15) 카를로 페드레티,
『레오나르도 다 빈치, 위대한
예술과 과학』, 강주헌, 이경아
역, 마로니에북스, 2008

16) 위 출처와 동일

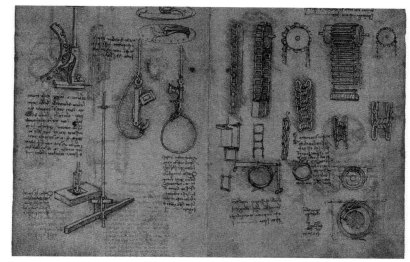

수동으로 작동하는 엘리베이터 연구[15]

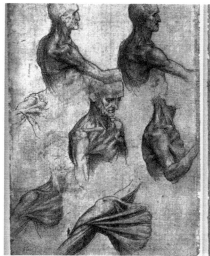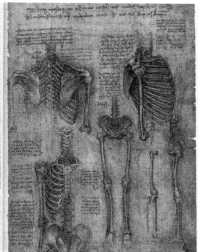

인체의 근육과 골격[16]

학, 역학 등이 급격히 발전했다.

지상과 천상의 원리가 다르다는 아리스토텔레스의 사상이 지배했던 세계관은 16세기 지동설을 주장한 코페르니쿠스의 인간중심 세계관으로부터 변혁되기 시작하여 뉴턴이 수학에 기반하여 인간세계와 우주가 동일한 원리로 움직인다는 것을 증명하면서 급격히 발전하기 시작하였다.

바람과 새의 관계에 대한 비행 연구[17]

17) 위 출처와 동일

● **갈릴레이의 방정식**

 철학자이자 과학자, 수학자, 천문학자인 갈릴레이(Galileo Galilei, 1564-1642
년, 이탈리아)는 자연을 관찰하고 자연의 현상을 수학으로 설명하고자 하였
다. 지구가 돈다는 '지동설'을 입증하기 위해 안경렌즈 두 개를 사용하
여 망원경을 제작하고 달의 표면을 관찰한 후 상세히 기록하였다. 그
리고 태양을 관찰하면서 그는 태양의 흑점을 발견하였는데 태양의 흑
점이 이동하는 것을 확인한 후 '지동설'을 확신하였다.

 갈릴레이는 계산에 의해 자연의 현상을 예측할 수 있음을 입증하
기 위해 경사면 실험을 하였다. 경사면 실험이란 '동일한 시간동안 종
이 올리는 시간과 구슬이 움직인 거리를 기록하기 위한 기구'를 이용
한 실험으로 움직임을 기록하는 것이다. 갈릴레이는 구슬을 경사면위
에서 굴렸을 때 구슬은 동일한 시간동안 1, 3, 5, 7, 9 만큼 이동하여 총
이동거리는 $1^{(1^2)}$, $4^{(2^2)}$, $9^{(3^2)}$, $16^{(4^2)}$, $25^{(5^2)}$ 즉, 시간의 제곱에 비례한다는
것을 발견하였고 다음과 같은 거리(S), 높이(h), 길이(d), 시간(t)의 관계식
을 만들었다.

$$S = \frac{1}{2} \times 10\frac{h}{d}t^2$$

18) 사람이 알아야 할 모든 것 과학, 존 그리빈, 번역 강윤재/김옥진, 도서출판 들녘, pp. 201, 1987.

이것이 인류가 만들어낸 최초의 방정식[18]이 된다. 방정식은 이와 같이 관찰을 통해 자연의 현상을 예측할 수 있는 '자연의 언어'가 된다.

값에 따라 참이 되기도 하고 거짓이 되는 것을 방정식이라고 한다. 고대 공정한 자원의 배분은 통치자의 제일 덕목이었다. 자원의 배분을 위한 방정식의 x값이 참일 때 그 x는 공정함을 의미한다.

● 갈릴레이의 역학

갈릴레이는 최초로 재료역학적 문제를 제기하였다. 특히 변형체 역학(deformable body mechanics) 분야에서는 뉴턴을 능가했다는 후세의 평을 받고 있다. 그가 1638년 출간한 'Two New Sciences'에서 물체의 체적이나 도형의 크기가 변할 때 표면적의 변화[19]를 설명하였다. 그가 설명한 이 내용은 재료역학의 핵심인 '변형체의 역학'의 시초가 되었다.

19) 입방체 제곱 법칙(Square-cube law)라고 한다.

갈릴레이의 변형체 이론에 따르면 물체의 크기가 비례적으로 증가하면 표면적은 제곱에 비례하고, 부피는 세제곱에 비례한다. 따라서 물체의 크기가 증가하면 물체에 작용하는 힘의 강도(load intensity)[20]는 증가한다.

20) 단위 면적에 가해지는 힘

21) David H. Allen, How Mechanics Shaped the Modern World, Springer, pp. 177, 2013.

갈릴레이가 출간한 'Two New Sciences'에는 힘에 의한 외팔보의 변형을 설명하였다. 이러한 외팔보[21]의 변형에 대한 갈릴레이의 가정

갈릴레이의 경사면 실험, 갈릴레이 박물관, 출처 : wikipedia

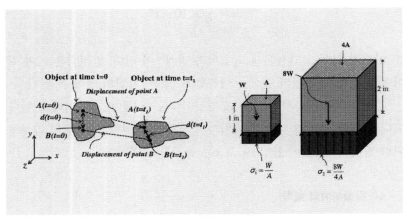

갈릴레이의 변형체 이론[22]

갈릴레이의 외팔보 변형

은 현대 계산에 따르면 부정확하다. 그러나 그의 가정은 현대 재료역학에서 보(beam)의 처짐, 응력 등을 계산하는데 기초가 되었다.

● 베르누이-오일러의 보 이론

역사적으로 변형체의 역학을 처음으로 계산한 사람은 베르누이 형제인 야곱 베르누이(Jacob bernoulli, 스위스, 1655-1705)와 요한 베르누이(Johann bernoulli, 스위스, 1667-1748)이다. 야곱 베르누이는 보의 휘어짐이 굽힘 모멘트(bending moment) 때문이라고 설명했고, 요한 베르누이는 보의 휘어짐으로 발생하는 수직 변위를 설명했다. 이들의 설명은 비록 완전하지는 않지만 첫 번째 '보 이론(theory of beam)'이 되었다.

1696년 6월 요한 베르누이는 라이프니츠가 주도하던 학술지 ActaEruditorum에 '최단강하곡선(brachistochrone)' 문제를 공개 제안한다. 최단강하곡선 문제는 높이가 다른 두 지점을 최소시간으로 낙하하며 이동하려면 어떤 곡선이어야 하는 문제를 말하는데, 그 해결 시간으로 6개월을 제안했다. 하지만 라이프니츠는 6개월은 너무 짧고, 대륙 너머의 학자들도 참여해야 한다며 1년으로 연장할 것으로 제안하는데, 요한 베르누이는 이를 받아들여 1년 뒤 제출된 정답들을 공개하기로 했다. 라이프니츠가 언급한 대륙 너머의 학자란 뉴턴을 말한 것으로 당시만 해도 뉴턴과 라이프니츠는 서로를 인정하고 존경하는 사이였다. 이렇

22) 한쪽이 고정된 상태로 한방향으로 긴 길이를 갖는 물체

23) 1599년 갈릴레오 갈릴레이가 이름(그리스어로 바퀴라는 뜻)을 붙인 가장 빨리 떨어지는 최단강하곡선이며 곡선의 어느 위치에서 출발해도 동시에 바닥에 떨어지는 동시곡선이다. 아래 곡선은 원이 출발하기전 위치(P_1)에서 1/4바퀴 회전 후 위치(P_2), 2/4바퀴 회전 후 위치(P_3), 3/4바퀴 회전 후 위치(P_4), 1회전 후 위치(P_5)를 나타낸 그림이다. 바퀴가 90°씩 회전하면서 만들어진 사이클로이드의 거리는 다르다. 따라서 사이클로이드 곡선 위의 속도는 $P_1{\rightarrow}P_2$보다 $P_2{\rightarrow}P_3$가 더 빨라진다. 이러한 이유로 사이클로이드 곡선에서는 위치마다 속도가 달라지므로 동시곡선이 되는 것이다. 사이클로이드는 파스칼이 연구하며 치통을 잊었다는 일화가 있고, '기하학의 헬렌(트로이 전쟁을 일으킬 정도로 아름다운 왕비)'이라고

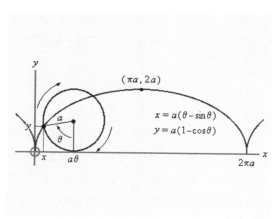

사이클로이드 곡선, 출처 (좌 : www.youtube.com, 우 : http://wiki.mathnt.net)

불리던 아름다운 곡선으로 알려져 있다. 사이클로이드의 면적은 원 넓이의 3배이고, 사이클로이드 곡선의 길이는 원지름의 4배이다. 지붕의 형상이 사이클로이드면 빗물이 가장 빨리 배수되고, 놀이기구에도 사이클로이드 곡선이 가장 큰 속도감을 느끼게 한다.

24) 민태기, 역사 속의 유체역학(2), 기계저널, Vol. 57, No.2, pp. 56-59, 2017.

25) 1738년 다니엘 베르누이가 오일러와 함께 연구한 유체역학을 출간한 Hydrodynamica 에 기술되었다.

게 하여 최단강하곡선의 정답으로 제시된 '사이클로이드'[23]라는 곡선이 알려지고 1697년 5월 요한 베르누이의 풀이와 함께 정답자가 공개되었다. 정답자는 라이프니츠, 형 야곱 베르누이, 익명의 고수 등 단 4명이 있었는데, 요한 베르누이는 이 익명의 고수가 뉴턴임을 금방 알아챘다.[24]

요한 베르누이의 둘째 아들이 '베르누이 정리[25]'로 유명한 다니엘 베르누이(Daniel bernoulli, 스위스, 1700-1782)이다. 그는 오일러(Euler, 스위스, 1707-1783)에게 보를 이용한 변형체의 역학을 제안하면서 3차원인 보의 형상은 수학적으로 1차원으로 간략화 시킬 수 있고 보의 길이방향과 수직인 보의 단면(cross section)은 보가 휘어지는 동안에도 보의 길이방향과 수직인 상태를 유지한다고 제안하였다. 그가 오일러와 함께 발전시킨 '베르누이-오일러의 보 이론'은 오늘날 재료의 변형을 계산하고 설계하는데 대단히 중요한 계기가 되었고 오늘날 보의 변형과 파괴를 예측하는데 크게 기여했다. 이 이론은 훗날 산업화 시대의 각종 거대한 구조물의 건설에 초석이 되었다.

● **훅의 구성 모델**

오늘날 재료 모델(material model)은 구성 모델(constitutive model)이라고 한다. 훅(Robert Hooke, 영국, 1635-1703)은 금속 스프링의 움직임에 대해 실험을 하기

시작했다. 1678년 발표된 'ut tensio sic via'[26]는 '힘이 가해질수록 변형이 된다'라는 것으로써 재료의 외력(F)에 대한 길이의 변화량(δ)은

26) as the load, so the deformation

$$F = k\delta, \ k = \text{스프링 상수}$$

이고 외력과 변형량을 각각 단위면적 당 힘인 응력(σ)과 단위길이 당 변화량(ε)으로 바꾸면 스프링 상수는 탄성계수(E)가 된다. 이것이 훗날 훅의 법칙(Hooke's law)가 되고 탄성[27]체(elastic body)의 역학적 반응을 예측하는 지배 방정식이 되었다. 재료의 변형에는 탄성변형(elastic deformation)과 소성[28]변형(plastic deformation)이 있는데, 기계설계의 기준은 탄성변형이다. 이러한 탄성변형을 하는 재료의 성질을 지배하는 법칙이 훅의 법칙이기 때문에 기계공학 특히 재료역학 분야에는 대단히 중요한 이론이 된다.

27) 외부의 힘에 의해 변형된 후 힘이 제거되면 원래의 형상으로 돌아오려는 성질

28) 외부의 힘에 의해 변형된 후 힘이 제거된 후에도 잔류 변형이 남는 성질, 제품을 만들 때 이용하는 성질이다. 예를 들어 평판 스테인리스 스틸로 냄비를 만들려면 프레스 가공을 한 후 형상이 그대로 유지되어야 하는 소성 성질을 이용한다. 탄성을 벗어날 만큼 큰 외부의 힘이 가해지면 소성변형을 일으킨다.

29) David H. Allen, How Mechanics Shaped the Modern World, Springer, pp. 181, 2013.

30) David H. Allen, How Mechanics Shaped the Modern World, Springer, pp. 182, 2013.

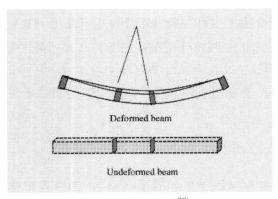

Deformed beam

Undeformed beam

오일러-베르누이의 보 휨[29]

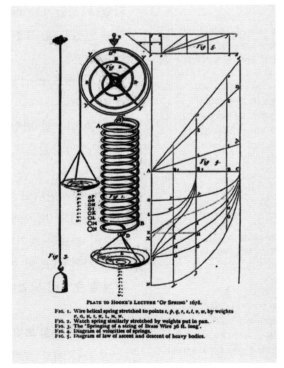

PLATE TO HOOKE'S LECTURE 'OF SPRING' 1678.

FIG. 1. Wire helical spring stretched to points z, p, q, r, z, t, v, w, by weights
F, G, H, I, K, L, M, N.
FIG. 2. Watch spring similarly stretched by weights put in pan.
FIG. 3. The 'Springing of a string of Brass Wire 36 ft. long.'
FIG. 4. Diagram of velocities of springs.
FIG. 5. Diagram of law of ascent and descent of heavy bodies.

훅의 스프링 실험[30]

$$\text{훅의 법칙 } \sigma = E\varepsilon$$

σ : 응력(stress)으로 $\sigma = \dfrac{Force\,(N)}{Area\,(m^2)}$ 이며

단위는 $\dfrac{N}{m^2} = Pa$ 를 사용한다.

E : 탄성의 정도를 나타내는 탄성계수라고 한다.

ε : 변형률(strain)으로 $\dfrac{\text{변형된 길이}\,(\Delta l)}{\text{변형전 기준 길이}\,(l_0)}$ 으로 단위는 없다.

이러한 훅의 법칙은 훗날 고체와 액체에 모두 적용되어 1834년 에밀레 크레페론(Emile clapeyron)에 의해 이상기체 방정식에도 사용되었다.

$$pV = nRT$$

p : 기체 압력, V : 기체 부피, n : 기체 몰 수,
R : 기체 상수, T : 기체 온도

$$p = \frac{nRT}{V} = K\left(\frac{1}{V}\right)$$

온도 T가 일정하면 $K=nRT$은 일정하기 때문에 압력 p와 변형 $\dfrac{1}{V}$ 는 선형적(linear) 관계를 갖는다. 이 관계식은 기체의 팽창에 대한 훅의 법칙이 된다.

● **데카르트의 좌표계**

데카르트(René Descartes, 프랑스, 1596-1650)는 근대 철학의 아버지로 불리는 프랑스의 철학자이다. "나는 생각한다, 고로 존재한다"의 명제로 유명한 합리주의자로도 유명하다.

데카르트는 x, y, z의 3축으로 직교좌표계를 제시하여 대수학[31]과 기하학[32]을 체계적으로 융합시킨 해석기하학의 창시자이다. 어느 날

31) 수의 성질을 연구하는 학문
32) 도형의 성질을 연구하는 학문

천장에 날아다니는 파리의 위치를 고민하다가 4각형 모양의 천장을 한 변을 x축, 다른 한 변을 y축으로 하면 파리의 위치가 좌표로 설명될 수 있음을 깨닫고 직교좌표계를 제안한 것이다.

데카르트는 숫자 위에 지수를 씀으로써 거듭제곱을 간단하게 표현하였고, 라이프니츠와 뉴턴의 미적분학을 가능하게 하였다. 그리고 방정식의 미지수에 x를 처음으로 사용함으로써 방정식의 발전에 큰 진전을 이루었다.

$$\text{지수의 표시 } x^2$$

$$\text{미지수 } x$$

● 보일의 보일법칙

보일(Robert Boyle, 아일랜드, 1627-1691)은 철학자, 물리학자이면서 화학자이다. 그는 근대 화학의 기반을 세웠다는 후세의 평가를 받는다. 그는 온도가 일정하다면 기체의 부피(V)는 압력(P)에 반비례하는 현상을 실험을 통해 입증했다.

$$PV = constant$$

● 뉴턴의 운동 법칙

뉴턴(Isaac Newton, 잉글랜드, 1643-1727)을 빼고 역학을 논하는 책이 없을 정도로 뉴턴은 역학에 절대적 영향을 미친 물리학자이자 수학자이다. 1687년 발간된 프린키피아(principia)에서 고전역학과 만유인력을 소개했다. 이 책은 인류 역사상 가장 많이 팔린 책 중 하나이다. 이 저서에서 뉴턴은 만유인력과 3가지의 뉴턴 운동 법칙을 저술했다. 세 권으로 이루어진 이 책의 1권은 $F=ma$로 대표되는 힘에 대한 법칙들이고, 3권은 중력이 거리의 제곱에 반비례한다는 만유인력의 법칙으로 여기서 케플러의 타원궤도 등이 모두 수학적으로 증명된다. 현대의 물리학자들이 별로 주목하지 않는 2권이 바로 유체역학에 대한 내용으로 당시 우주 기원에 대한 주류학설인 데카르트의 볼텍스(vortex) 이론이었다. 데카르트는 행성의 회전 운동이 마치 유체의 볼텍스와 같다고 보았으나, 뉴턴은 유체의 운동에는 반드시 저항(resistance)이 존재하므로 외력이 없으면 볼텍스는 결국 소멸한다며 데카르트의 볼텍스 이론을 반박하였다. 여기서 최초로 '유체점도(fluid viscosity)'가 수학적으로 정의되었다. 뉴턴은 유체의 저항은 속도의 전단율에 선형적으로 비례하는 것으로 정의하여 그 비례계수가 '점도(viscosity)'가 된다. 이후 유체의 점도와 전단응력이 선형적이 아닌 경우가 훨씬 많이 발견되자 이를 구분하기 위해 선형적인 경우를 '뉴턴 유체(Newtonian fluid)'라고 하고, 비선형적인 경우를 '비뉴턴 유체(Non-Newtonian fluid)'라고 부르게 되었다.[33]

만유인력의 법칙(law of universal gravity)은 질량을 가진 두 물체 사이에는 서로 당기는 힘(중력)이 작용한다는 물리학의 법칙이다. 힘은 두 물체의 질량에 비례하고, 거리에 반비례한다.

33) 민태기, 역사 속의 유체역학(1), 기계저널, Vol. 57, No.1, pp. 57-60, 2017.

$$만류인력의 법칙\ F = G\frac{m_1 m_2}{r^2},\ G : 중력상수$$

뉴턴의 만유인력 법칙은 제 2 운동에 적용되어 가속도를 구할 수 있었고, 행성의 궤도가 타원형임을 증명하는데 사용되었다. 뉴턴의 운동 법칙을 간단하게 소개하면 다음과 같다.

제 1 운동 법칙 : 외부의 힘이 가해지지 않으면 물체는 원래의 운동

을 그대로 유지하려는 성질이 있다. 즉, 물체는 일정한 속도로 움직이며 가속도는 0이다.

제 2 운동 법칙 : 외부의 힘이 가해지면 물체는 가속되고 가속의 방향은 힘의 방향과 같다. 이때 힘 벡터는 물체의 질량과 가속도의 곱과 같다.

$$\sum \vec{F} = m\vec{a}$$

제 3 운동 법칙 : 물체 A가 다른 물체 B에 힘을 가하면, 물체 B도 물체 A에 크기가 같고 방향이 반대인 힘을 가한다.(작용 반작용의 법칙)

$$\vec{F_A} = -\vec{F_B}$$

뉴턴은 첫 번째 실용적 반사 망원경을 제작했고, 프리즘이 흰 빛을 가시광선으로 분해시키는 스펙트럼을 관찰한 결과를 바탕으로 빛에 대한 이론도 발달시켰다. 또한, 뉴턴 유체[34]의 개념을 고안하는 등 역학분야에 지대한 업적을 남겼다.

34) 유체의 전단응력은 점성계수와 전단변형률의 곱의 관계가 있다

● **파스칼의 기계적 계산기**

파스칼(Blaise Pascal, 프랑스, 1623-1662)은 프랑스의 신학자, 수학자, 과학자이다. 그가 19세였던 1642년 만든 세계 최초의 기계식 계산기는 현대 컴

파스칼 계산기, 출처 : https://ko.wikipedia.org

퓨터의 기원이다. 계산기는 사칙연산을 할 수 있었고 총 20대가 제작
되었으나 개발 당시 너무 비싼 가격으로 주목을 받지 못했다. 그러나
이러한 계산기는 1950년 이후 카시오, 캐논, 소니 등 기업들에 의해 전
자계산기로 발전하였다.

● 라이프니츠의 운동 법칙

고트프리트 빌헬름 라이프니츠(Gottfried Wilhelm Leibniz, 독일, 1646-1716)는 독일
의 철학자이자 수학자이다. 미적분의 발견에 지대한 공헌을 했는데 인
류 과학의 발전에 지대한 공헌을 한 미적분의 발견이 뉴턴이 먼저 했
는지, 라이프니츠가 먼저 했는지 역사적 논쟁이 있으나 두 사람이 서
로 교류하며 존중했다는 것은 분명한 사실이었다. 라이프니츠는 초창
기 학문이었던 정역학과 동역학에 깊은 관심을 가지고 연구하였으며,
때로는 데카르트와 뉴턴의 개념과 대립했다. 뉴턴이 공간을 절대적으
로 생각했던 반면에, 라이프니츠는 공간을 상대적이라고 생각하고 운
동에너지와 위치에너지를 기반으로 하여 운동에 관한 그의 개념을 전
개하여 발표했다. 그는 절대공간과 절대시간 개념을 주장했던 뉴턴과
의 논쟁에서 공간은 물론 시간과 물체의 운동이 상대적이라고 말함으
로써 아인슈타인의 이론과 상통하는 주장을 했다. 뉴턴과 라이프니츠

라이프니츠 계산기, 출처 : https://ko.wikipedia.org

갈릴레오, 이탈리아
1564-1642

야곱 베르누이, 스위스
1655-1705

요한 베르누이, 스위스
1667-1748

다니엘 베르누이, 스위스,
1700-1782

오일러, 스위스
1707-1783

훅, 영국
1635-1703

데카르트, 프랑스
1596-1650

보일, 아일랜드
1627-1691

뉴턴, 영국,
1643-1727

라이프니츠, 독일,
1646-1716

파스칼, 프랑스
1623-1662

논쟁의 핵심은 물체 운동 전후의 보존량으로 뉴턴은 운동량을, 라이프니츠는 운동에너지를 주장했다. 1738년의 베르누이 정리는 속도의 제곱이라는 라이프니츠파의 관점에서 유체의 보존량을 기술한 것이다. 한편, 라이프니츠는 "실천을 가진 이론"이라는 좌우명을 따르며, 이론을 실생활에 적용하고자 노력했다. 응용과학을 중시한 그는 바람을 동력으로 하는 프로펠러, 물 펌프, 채광 기계, 수압 프레스, 잠수함, 시계 등을 설계했다.[35]

35) 조종두, 라이프니츠의 재료역학, pp.16-17, 도서출판 동화기술, 2017.

라이프니츠는 1679년 펀치 카드의 초기 형태인 작은 돌로 이진수를 표현하는 방식의 기계를 고안했다. 또한 그는 파스칼이 발명한 기계식 계산기에 곱셈과 나눗셈을 추가하여 대량생산이 가능한 핀 톱니바퀴 계산기를 발명했고 전자 컴퓨터의 기반이 되는 이진수 체계를 다듬었다.

▶ 시계의 발명과 그리니치 자오선

36) 스코틀랜드 왕국과 잉글랜드 왕국이 합병하여 그레이트브리튼 왕국이 된 해이다. 1707년 스코틀랜드 의회와 잉글랜드 의회에서 결의되었다. 이로써 왕국과 함께 영국의회도 하나가 되었다.

1707년[36] 영국의 함선이 침몰하면서 군인 1,400명이 사망하였다. 침몰한 이유는 시간의 경도(longitude)를 잘못 측정했기 때문이다. 이 사고로 영국 군주는 정확한 경도에 의한 시간을 측정하는 사람에게 큰 포상을 하겠다고 선포하였고 많은 다양한 시간측정 기계들이 나타나기 시작하였다. 그러나 포상은 존 해리슨(john harrison, 영국, 1767-1776)이 받았는데 그는 함선을 위한 크로노미터(chronometer)[37]를 개발하였다.

37) 진공 챔버에 꽂혀있는 시계로 바다에서 배의 위치를 정확하게 측정할 수 있었다.

해리슨은 지구 어디에 있던 위치를 정확하게 파악하는데 런던 시계를 사용했다. 만약 선원이 대서양 어딘가에 있을 경우 선원은 태양이 가장 높게 뜬 때를 정오라는 것을 알고 있다. 이때 그가 런던 시계를 보면 대서양 어딘가의 정오가 런던과 몇 시간의 차이가 있는지 알 수 있다. 이러한 시간차로 선원은 런던으로부터 얼마나 떨어져 있는지를 알 수 있었다. 왜냐하면 그리니치를 기준으로 360°를 24등분[38] 하면 경도선은 15°간격이 되고, 1시간은 약 1,667km가 되어 남태평양과 런던의 시간차에 거리를 곱하면 선원의 위치를 알 수 있는 것이다.

38) 하루가 24시간이기 때문이다.

해리슨이 계산한 방법은 다음과 같다.

지구 둘레의 길이는 인공위성 측정에 의하면 약 40,000km이다. 따라서 지구 둘레를 24등분 하면 1시간은 약 1,667km이 된다.

존 해리슨과 그리니치 표준시 측정용 시계, 출처 : https://en.wikipedia.org

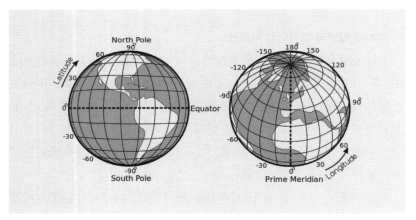

경도와 위도, 출처 : https://zetawiki.com

$$1hr = \frac{40,000km}{24} = 1,667km$$

그런데 이러한 해리슨의 측정법은 문제가 있었다. 당시에는 시계가 갈릴레이의 진자원리를 이용한 진자시계를 사용하고 있었는데, 이러한 진자시계는 평지에서는 잘 맞지만 파도에 배가 흔들리는 조건에서는 잘 맞지 않았던 것이다. 해리슨은 이 문제를 해결하는데 평생을 몰두했다. 배가 파도에 의해 움직이면 배 위에 설치된 진자시계의 진자

는 배의 운동에 따라 전·후 운동폭이 크게 발생하였다. 해리슨은 같은 질량을 갖는 두 개의 진자를 반대 방향으로 움직이도록 배치하고 마찰이 없는 베어링을 고안함으로써 이러한 문제를 해결하였다[39]. 개발하는데 무려 31년이 걸린 그의 시계는 현재 그리니치 천문대에 전시되어 있다.

39) David H. Allen, How Mechanics Shaped the Modern World, Springer, pp. 203-204, 2013.

해리슨의 시계가 발명되면서 어떠한 환경에서도 정확한 시간과 경도를 측정할 수 있게 되었다. 비록 현재는 세슘 원자의 운동으로 시간을 측정하는 표준시계가 사용되고 있지만 측정원리는 해리슨의 진자 시계와 동일하다. 영국의 그리니치 천문대가 자오선의 기준(zero degrees longitude)이 된 것은 해리슨의 위대한 시계의 발명 때문이며, 영국은 해양강국으로 많은 식민지를 만들 수 있게 되었다.

갈릴레이의 진자시계,
출처 : http://www.cs.rhul.ac.uk

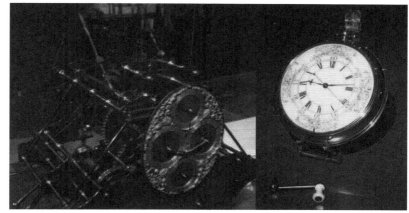

존 해리슨의 크로미터 해양 시계,
출처 : https://en.wikipedia.org

▶ **에펠탑과 보의 모멘트**

18세기 연속체역학(continuum mechanics)이 정립된 이후로 19세기에는 그레이트 피라미드를 제외하면 인류 역사상 가장 거대한 철 구조물이 건설되기 시작하였다. 첫 번째 철 구조물은 토마스 텔포드(thomas telford, 영국, 1757-1834)가 설계한 1826년 완공된 매나이 서스팬스 다리(menai suspension bridge)일 것이다.

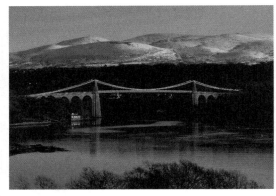

매나이 서스팬스 다리, 출처 : https://en.wikipedia.org

구스타프 에펠(gustave eiffel, 프랑스, 1832-1923)은 미국 독립 100주년 기념사업으로 1881년 거대한 조각물의 내부구조를 철골로 하여 하중을 획기적으로 줄이고 공사기간을 단축하는 혁신적인 설계를 제안하였고 거대한 조각상을 분해하여 미국 현지에서 조립하는 공정을 채택하여 마침내 1886년 미국 뉴욕 항구의 랜드 마크 '자유의 여신상'이 탄생하였다. 이 무렵, 프랑스 제3공화국 정부는 보불전쟁의 패전으로 침체된 사회분위기의 반전을 위해 1889년 프랑스 혁명 100주년을 기념하는 파리 만국박람회를 추진하였다. 이 국가적인 행사를 기념하는 대형 건축물이 추진되고 여기에 에펠이 제안한 계획안이 반영되는데, 이것이 바로 에펠탑이다[40].

에펠의 회사는 1889년 유니버설 박람회를 위한 공사를 1887년 1월 시작했다. 박람회용 타워 건설에 18,038개의 철골 파트가 설계되었고 볼트(bolt)와 리벳(rivet)으로 체결되며 탑은 건설되었다. 크리퍼 크레인(creeper crane)들이 타워 네 다리에 장착되어 철골을 위로 들어 올리는 데 사용되었고 마침내 1889년 3월 타워는 완성

자유의 여신상[41]

40) 민태기, 역사 속의 유체역학(20), 기계저널, Vol. 58, No.8, pp. 54-59, 2018.

41) 1865년 프랑스에서 미국의 독립을 축하하며 미국민에서 선물할 건축물로서 추진된 민간 프로젝트였다. 그러나 1870년 독일-프랑스 전쟁에서 미국인들의 상당수가 새로운 독일의 탄생을 지지하자 자유의 여신상을 위한 모금활동은 유명무실해졌다. 이후 프랑스 제3공화국과 자치정부였던 '파리코뮌'의 혼란기를 거쳐 독일에 대한 전쟁배상금 문제가 일단락되면서 1875년 재추진되어 1886년 미국 뉴욕에 설치되었다.

에펠탑의 첫 스케치

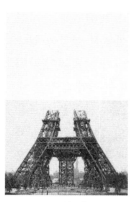

1888년 5월

1888년 8월

1889년 3월

에펠탑의 건설, 출처 : https://en.wikipedia.org

되었다.

에펠탑이 완공되었을 때 높이는 320m이고 총 무게는 9,000 톤에 이르는 세계에서 가장 높은 구조물이었다. 타워는 무게에 의한 수직하중과 바람의 영향 등을 고려하여 최대 7cm의 변위가 발생해도 안전하게 설계되었다. 타워는 약 50 톤의 페인트를 사용해 도색하는데 7년이 걸릴 정도로 당시 규모는 엄청난 것이었지만 1909년 해체가 예정되었었다. 에펠은 에펠탑의 계약 연장을 위해 '효용'을 보이는 것이 중요했다. 이를 위해 주로 에펠탑을 다양한 연구에 사용하였는데, 1898년에

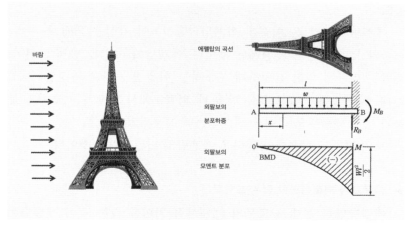

에펠탑의 건설, 출처 : https://en.wikipedia.org

는 에펠탑 꼭대기에 기상연구소를 설치하기도 하고, 1901년에는 무선 송신탑을 설치하는데, 이는 1895년 마르코니의 무선통신 실험을 입증하는 역할을 하기도 했다. 에펠탑의 정상에는 안테나가 설치되어 라디오 신호를 송출했는데 안테나로 전파되는 라디오의 뉴스와 음악은 파리시민들에게 새로운 경험을 주었다. 이러한 라디오의 전송은 새로운 20세기의 출현을 느끼게 하기에 충분했다. 에펠탑의 안테나는 1차 세계대전에서 독일군의 라디오 교신을 차단하는데 매우 유용하게 사용되었다. 무엇보다 그가 가장 관심을 가지고 추진한 연구는 항공공학과 유체역학으로 특히 유체가 구조물에 주는 힘인 항력(drag)[42]에 대한 연구에 중점을 두었다. 이를 위해 1905년 에펠탑 내부에 유체연구소를 만들고, 1909년에는 프랑스 최초의 풍동을 설치하여 운영한다. 여기서 나온 결과 중 가장 유명한 것이 '구의 항력'에 관한 것이었다.[43] 결국 에펠탑은 프랑스인들에게 깊은 경외심을 심어주어 결국 에펠탑은 해체되지 않았다.

오늘날 구스타프 에펠은 위대한 19세기 프랑스의 공학자이자 과학자로 추앙받고 있지만, 탑을 건설하는 당시에는 에펠의 탑은 프랑스인에게 쉽게 받아들이지 못하는 구조물이었다. 왜냐하면 탑은 오래된 파리의 도시 경관과 맞지 않다고 생각했기 때문이다. 그러나 에펠은 현대 세계를 리모델링하는 새로운 대형 건축물의 예술적 영감을 불어넣기에 충분했고, 프랑스인이 사랑하는 프랑스의 국가적 상징물로 자리 잡았다.

에펠탑의 곡선은 어떻게 설계되었을까? 이 곡선은 외팔보(cantilever beam)의 모멘트 분포로 설계된 것이다. 에펠탑이 바람을 받게 되면 에펠탑은 바람에 의한 균일하게 분포하는 힘을 받는다고 가정할 수 있는데, 외팔보가 균일한 힘을 받을 때 외팔보에서 발생하는 모멘트 분포가 바로 에펠탑의 곡선을 설계하는데 적용되었다.

보의 모멘트 곡선이 아름다운 에펠탑의 비밀이었던 것이다.

▶ **금문교와 재료강도학 및 구조역학**

에펠탑만큼 현대 구조물의 세계사적 의미를 갖는 것이 에펠탑이 완공되기 6년 전에 1883년 미국 뉴욕시에 건설된 브루클린 다리(brooklyn

42) 항력은 고체 물체가 유체 안에서 일정한 속도로 이동할 때 또는 정지해 있는 고체 물체 주위에 일정한 속도의 유체 흐름이 있을 때 액체가 고체 물체에 작용하는 힘이다.

43) 민태기, 역사 속의 유체역학(20), 기계저널, Vol. 58, No.8, pp. 54-59, 2018.

bridge)일 것이다. 브루클린 다리를 처음 설계한 존 A. 로블링(john A. roebling, 독일, 1806-1869)이 병으로 건설을 마치지 못하자 그의 아들 워싱턴 로블링 (washington roebling, 미국, 1837-1926)과 며느리인 에빌리 W. 로블링(emily W. oebling, 미국, 1843-1903)이 다리건설을 완성하였다.

이 다리가 현대 공학에 갖는 의미는 케이슨(caisson)[44]과 현수교(suspen-sion bridge) 시스템이 정립되었다는 점이다. 11년의 공사로 건설된 다리는 인류가 시행한 첫 번째 대규모 토목공사로 총 486m로 건설당시 세계 최장 길이의 다리가 되었다. 브루클린 다리에 사용된 현수교 공법은 공학의 전설이자 이후 건설된 많은 현수교의 시초가 되었다.

미국 샌프란시스코와 마린 카운티를 연결하는 금문교(gold gate bridge) 는 1933년 착공되어 1937년 완공되었다. 총 129,000km의 와이어와 1,200,000 개의 리벳이 사용하고 완공 당시 세계 최장 길이인 2,737m 를 자랑하는 금문교는 당시에도, 지금도 가장 아름다운 다리로 유명하다. 연속체 역학(continuum mechanics)으로 하중에 의한 금문교의 거동을 정확하게 예측하려 한 당시 엔지니어들에게 금문교의 설계는 쉽지 않은 과제였다. 이러한 이유로 당시 엔지니어들은 연속체 역학을 위한

44) 케이슨은 수중 구조물이나 기초를 구축하기 위하여 육상 또는 수상에서 만들어진 중공형태의 구조물로, 자중 또는 외력을 가하여 소정의 위치까지 침하시킨다. 바닥이 없는 원통모양의 상자 내부를 굴착하면서 침하시키는 것을 오픈 케이슨 또는 우물통이라 하고, 케이슨 하부에 기밀한 작업공간을 만들고 그 속에 압축공기로 지하수를 배제하면서 인력 또는 특수한 기계를 이용하여 침하시키는 것을 뉴메틱 케이슨이라 한다.

출처 : https://civiltoday.com

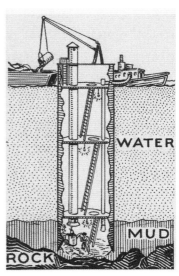

출처 : https://www.wpclipart.com

교량 건설용 케이슨

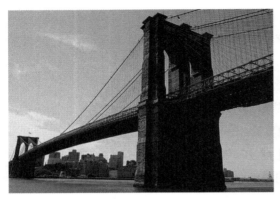

뉴욕 브루클린 다리

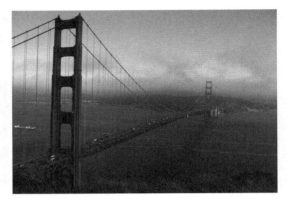

샌프란시스코 금문교

출처 : https://en.wikipedia.org

가정법(approximate method)으로 연속체 역학을 적용하였는데 이것이 재료강도학(strength of material)[45]이다.

　운동학적 가정에 의해 연속체 역학을 단순화시킬 수 있는 이 방법론은 구조물의 부재들을 형상에 따라 분류하는데 사용되었다. 구조물의 부재들은 단축 봉(uniaxial bar), 비틀림 봉(torsion bar), 평판(plate), 보(beam) 등 현대 구조역학에 사용되는 분류들이었다. 이와 같이 단순화된 형상에 따른 구조물을 구조해석에 사용함으로써 구조역학을 수학적으로 해석할 수 있었다. 예를 들어 18세기 오일러와 베르누이에 의해 발전된 보 이론(beam theory)도 단순화된 보를 사용함으로써 보 요소를 사용하는 에펠탑, 금문교, 자동차와 항공기 등 모든 구조물에 적용이 가능해졌다. 이것을 구조역학(structural mechanics)이라고 한다.

　결국 금문교를 건설하는 과정에서 엔지니어들은 복잡한 철골 구조물의 거동과 역학을 수학적으로 입증하기 위해 형상에 따른 단순 부재들을 분류하고 단순 부재들의 역학을 서술하는 재료강도학(strength of material)과 구조역학(structural mechanics)[46]을 정립한 것이다. 이것이 금문교가 자체의 아름다움뿐만 아니라 기계공학에서 차지하고 있는 역사적 의미이다.

▶ **도구의 발명**

　그리스인은 영원의 이념이 지배하는 세계, 세계는 정지하고 있는

45) 보, 기둥 등의 구조 부재를 대상으로 고체가 외부 힘에 의해 얼마나 변형되는지, 즉 응력과 변형률의 관계를 다루는 분야이다. 힘의 방향에 따른 인장응력, 압축응력, 전단응력 등과 재료의 기계적 특성으로 항복강도, 극한강도, 피로강도, 충격강도 등을 다룬다.

46) 구조의 설계 및 성능 평가를 위해 외부 힘에 의해 구조의 변형이나 구조 내부의 응력 등을 다루는 분야로써 보의 굽힘, 기둥의 좌굴, 축의 비틀림, 박막의 변형 등이 대상이다.

크로노포터그래픽 건, 출처 : https://en.wikipedia.org

말 다리의 운동 팰리컨의 날개짓

출처 : https://en.wikipedia.org

것이라고 생각했다. 이러한 그들의 세계관은 '인류는 어떻게 무에서 유를 창조했는가?'라는 토머스 아퀴나스의 질문으로부터 '변화란 무엇인가?'라는 의문에 답하려는 노력과 변화와 관련된 운동에 대한 고민이 시작되었다.

스콜라학자는 운동의 본질을 설명하는 일에 많은 관심을 가졌다. 코페르니쿠스 이전에 이미 니콜 오렘(1320년~1382년)은 지구가 매일 자전하고 있다는 가설을 지지했다. 그는 천체의 운동은 지구가 태양의 주위를 돌고 있다고 설명하였다. 또한 니콜 오렘은 운동을 최초로 시각적으로 표현하였다. 물체의 질적 변화를 그래프로 표현했는데 강도를 오르간의 파이프와 같이 표현했다.

니콜 오렘이 그래프로 표현한 운동은 생태학자 에틴네 주르 마레(Etienne-Jules Marey, 1830-1904)에 의해 더욱 구체화되었다. 그는 동물의 움직임

을 포착하기 위한 크로노포토그래픽 건(Chronophotographic Gun, 방아쇠를 당기면 필름
이 회전하면서 1초에 12장의 사진이 찍힌다)을 개발하였는데, 말 다리의 운동, 새의 날개
짓 등 동물의 움직임은 그의 끊임없는 연구주제였다.

이와 같이 끊임없이 변화하는 운동은 현대인의 사고를 이해하는
열쇠이다. 그것은 고등수학에서의 함수나 변화하는 양 등과 같은 개념
의 기초이기도 한다. 또 물리학에서도 현상세계의 본질은 운동(소리, 빛, 열,
역학 등)과정으로 간주되었다.

고대인들은 전쟁을 하며 물리학의 지식을 기계화하였다. 알렉산드
리아인은 나사, 쐐기, 차륜과 축, 지렛대를 조합하여 간단한 기계를 만
들고 물, 공기 등을 동력으로 활용하기도 했다. 그리고 압축공기로 작
동하는 대포를 발명하여 전쟁에 활용하였다. 그들은 종교극에서 기계
적으로 움직이는 인형을 만들고, 인형 밑에 바퀴를 달아 목재의 레일
위를 움직이게 만들기도 했다. 그러나 이들은 이러한 발명을 운송에
활용하거나 무엇을 생산하는데 이용하지는 못했던 것 같다. 실제 목재
의 레일을 차량에 사용한 것은 1770년경 영국의 광산이었다.

19세기에 이르러 공업은 과학과 동등한 위치를 인정받았다. 기계화
는 합리주의적인 세계관의 산물이다. 생산의 기계화는 공정을 몇 개의
작업 부분으로 분해하는 것을 의미한다. 직물기계나 증기기관 등은 도
구를 운동에 결합시켜 생산에 활용하면서 기계화의 시작으로 알려진
다. 1776년 애덤 스미스는 저서『국부론』에서 "노동의 효율을 올리고
시간의 단축에 매우 유용한 모든 기계의 발명은 원래 분업위에 성립해
온 것 같다."라고 서술하였다.

로코코(Rococo) 시대의 발명가인 자크 드 보캉송(Jaques De Voucanson, 1708-
1782)은 1756년 프랑스 오베나에 생사를 생산하는 공장을 설립하고 공
장의 건물이나 기계류의 연구를 진행하였다. 실을 감는 기계는 드럼
(Drum)에 감겨있는 누에고치로부터 뽑아내는 실과 그 실을 뽑는 나물들
을 교묘히 결부시키는 것이었다. 이것은 근대적 의미의 최초의 공장으
로 인정받는 리처드 아크라이트(Sir Richard Arkwright, 1732-1792)가 영국에 세운
방적공장보다 20년이 빠른 것이었다.

비단은 사치한 계급을 위한 직물이었다. 영국은 처음부터 목면에
착수하고 모든 기계를 목면을 염두에 두고 제작했다. 여기에 대량생산

의 길이 트였었다. 그러나 목면 생산의 기계화는 귀족이나 학자가 발명가가 아니었다. 발명가들은 정부의 보호도 받지 못한 일반 시민이었지만 경제적 손실도 감수하는 공리주의를 위해 생산의 기계화를 달성하였다. 1741년 최초의 면사 방적공장을 세운 존 와이어트는 차입금을 갚지 못해 감옥에 투옥되었고, 제니 방적기를 발명한 제임스 하그리브스는 가난한 방적공이었으며, 방적업자로 최초로 성공한 리처드 아크라이트는 이발사 출신이었다.[47]

47) 이건호 번역, 기계문화의 발달사, 유림문화사, pp. 24, 1995.

"호모 파베르(homo Faber), 도구의 인간"

인간의 본질을 도구를 사용하고 제작하는 것으로 파악한 프랑스의 철학자 앙리 베르그손(Henri Louis Bergson, 프랑스, 1859-1941)이 한 말이다. 구석기인들이 도구를 사용하기 시작하면서 인간의 뇌는 커지기 시작했고, 비로소 인간은 문명이라는 이름의 발전을 시작했다. 언어학자인 데렉 비커톤(Dereck Bickerton, 1926-2018, 영국)은 도구를 사용함으로써 영양을 섭취하기 쉬워졌고 이를 통해 우리의 두뇌가 세배로 커질 수 있었다고 말한 바 있다. 이를 증명하듯 1200만 년 전 동물의 이빨자국과 손도끼의 자국이 겹쳐진 벽화가 발견되었는데 이것은 동굴의 뼈에서 먹을 것을 채취하는데 손도끼를 사용했음을 보여준다. 간단한 나뭇가지를 사용하는 원숭이와 같은 종들도 도구를 사용하지만 원숭이에게 나뭇가지는 그저 간단한 도구일 뿐 진화를 위한 도구는 되지 못한다.

도구적 인간에 대한 정의와 설명을 한 학자들 중 경제학자 티모시 테일러(Timothy Taylor, 1960~, 미국)는 도구가 "거대한 이, 손톱, 근육"을 대체했다고 말했다. 미국 플로리다 주립대학의 고인류학자 딘 포크(Dean Falk, 1944~, 미국) 교수는 선사시대부터 인간은 아기들을 위한 보조 장치를 개발했는데 대표적인 것이 포대기(baby sling)였고, 이러한 포대기를 사용함으로써 인간은 손과 발을 자유롭게 사용할 수 있었으며 등에 업을 때에 비해 16%의 에너지를 절약할 수 있어 활동성을 확보했다고 설명했다. 생물학자이자 지질학자인 찰스 로버트 다윈(Charles Robert Darwin, 1809-1882, 영국)은 인간에 대한 도구의 유용성을 "부족의 보다 영리한 누군가가 새로운 덫이나 무기를 고안할 경우 … 다른 이들 역시 그를 따라함

으로써 쉽게 이득을 얻을 수 있게 되고, 결국 누구나 이로 인한 이득을 보게 될 것이다."라고 설명하였다.[48]

48) http://newspepper
mint.com/2013/05/20/tools/,
Scientific American

● 손도끼, 빗살무늬토기 그리고 쟁기

선사시대 인류는 사냥을 하거나 먹을 것을 모으기 위해 도구를 사용했다. 돌을 깨트리거나 적절히 깎아서 만든 도구는 약 300만년전부터 사용된 것으로 보이며 문명이 시작되기 전 모든 유적지에서 발견되었다. 무엇인가를 자르는 최초의 기술적 원리는 빗면을 사용하는 것이었다. 고대인들은 단단한 빗면이 자르는데 유리하고, 빗면이 모래나 땅에 삽입하는데 편리하며, 작은 힘으로 무엇인가를 이동시키는데 경사길이 효과적임을 알고 있었다. 결국 인류가 사용한 최초의 도구는 빗면을 이용하면서 발전하게 된 것이다.

인류가 정착생활을 시작하면서 곡물을 야생에서 채집을 통해 획득하는 것이 아닌 경작해야할 필요성을 느꼈을 것이다. 이때 곡물의 생산을 가능하게 한 것이 쟁기이다. 쟁기는 기원전 3500년 중동지역에서 발명되었다고 알려져 있다. 쟁기를 사용해 흙을 갈아주면 곡식이 뿌리를 깊숙이 내릴 수 있어 곡물의 대량생산이 가능해진다.

경기도 연천 전곡리 주먹도끼, 출처 : www.google.com/image

암사동 선사유적지 빗살무늬토기, 출처 : https://ko.wikipedia.org

중국 장가계 경사길, https://ko.wikipedia.org

말과 쟁기의 사용을 보여주는 벽화, 리비아, 출처 : https://www.theguardian.com/science

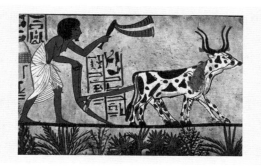

소와 쟁기의 사용을 보여주는 무덤 벽화, 이집트, 출처 : https://ko.wikipedia.org/

● **천칭과 지레**

무게를 측정하는데 사용한 천칭(weighting scale)은 기원전 2000년 이전에 고대 중동에서 발명되었다. 그 당시에는 사금이 통화로 사용되었는데 귀한 금(gold)를 정확히 측정하는 것은 매우 중요한 일이었다. 천칭은 중심기둥에 수평 보를 설치하고 두 개의 접시를 양쪽 보에 매다는 형태였다. 이러한 초기 천칭은 매우 정밀했지만 쉽게 조작할 수 있다는 단점이 있었다. 조작된 천칭의 가장 유명한 것은 기원전 390년경의 브레누스(Brennus)의 경우일 것이다. 그가 로마를 점령했을 때 로마인들은 구원을 받는 대가로 1,000파운드의 금을 지불하기로 했다. 그러나 금의 무게를 측정하는데 사용한 무게(금의 무게를 재기 위한 일종의 기준치로 추정된다)에 대해 갈등이 발생하자 베르누스는 무게 위에 자신의 올려놓고 "정복당한 자에게 화가 있다!(Woe to the vanquished!)"라고 외쳤다.

고대 이집트 벽화의 천칭, 출처 : https://blog.health.nokia.com

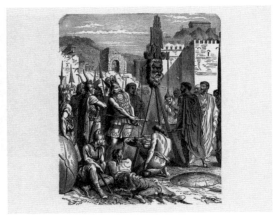

브레누스와 천칭, 출처 : https://blog.health.nokia.com

인류는 지레(lever)를 사용하면서 힘이 덜 든다는 것을 알았다. 아르키메데스(Archimedes, BC 287-212, 그리스)는 "발판만 있으면 지구를 움직여 보이겠다"라는 유명한 말로 지레 원리를 처음으로 밝혔다. 지레 원리는 이후 과학, 기술, 공학의 비약적 발전에 원천이 되었다. 기어, 나사, 벨트, 도르래 등 힘을 전달하는 요소부품은 모두 지레의 원리를 이용하고 있기 때문이다.

● **휠과 축**

휠과 축(Wheel and Axle)은 매우 오래전 발명되었는데 기원전 6500-

아르키메데스의 지레(lever), 출처 : www.google.com/image

지렛대를 이용한 피라미드 공사, 출처 : www.google.com/image

49) Valentine RouxJean-Paul Thalmann, "Évolution technologique et morpho-stylistique des assemblages céramiques de Tell Arqa (Liban, 3e millénaire av. J.-C.) : stabilité sociologique et changements culturels", September 2016Paléorient.

50) http://www.ukom.gov.si/en/media_room

51) https://en.wikipedia.org

5100년 중동 시리아지역의 하라프 문화는 바퀴 달린 차량의 초기 묘사가 기록되어 있으나 입증할 근거가 없다. 초기 바퀴의 유형은 기원전 5000년경 이란에서 발견된 투어네테스(tournettes) 또는 slow wheel이라고 불리는 돌 바퀴이다. 이것은 돌이나 찰흙으로 만들어졌으며 중앙에 나무못으로 땅에 고정된 형태이다.[49] 고정식이 아닌 자유롭게 회전하는 바퀴는 기원전 4000년전 메소포타미아와 중부 유럽에서 거의 동시에 나타나는데, 4륜 차량(수레바퀴 4개, 차축 2개)이 그려진 도자기 꽃병이 가장 오래된 휠과 축의 증거이다. 나무 바퀴와 축의 가장 오래된 것은 2002년 슬로베니아에서 발견된 오크나무로 제작된 것으로 휠의 반지름은 70cm, 축의 길이는 120cm이며 기원전 3100년 전 것으로 추정 된다.[50]

페르시아전쟁에 관한 헤로도토스의 설명에는 기원전 480년경 철교를 위한 케이블을 조이는데 목재 휠과 축으로 된 윈치가 사용된 방법이 기술되어 있고, 기원전 400년경 아리스토텔레스는 휠과 축으로 구성된 윈치를 건축용도로 사용했다고 알려져 있다.[51] 이후 로프를 감고 우물에서 양동이로 물을 올리는데 사용된 배럴과 풀리 등의 형태로 사용되는 등 다양한 형태의 기계로 응용되었다. 이러한 형태의 기계는 현대의 윈치의 원형이 된다.

0 5 cm

투어네테스(tournettes)

Bronocice 냄비에 표현된 가장 오래된 4륜 차량의 그림,
출처 : https://en.wikipedia.org

슬로베니아에서 발견된 오크나무로 제작된 휠과 축

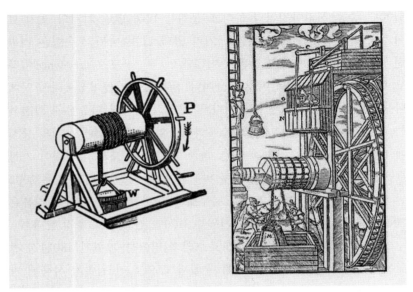

중세 리프트 윈치를 운전하는 워터휠(Waterwheel), 출처 : https://en.wikipedia.org

● **투석기**

투석기(Catapult)는 그리스 도시 시라쿠스(Syracus)에서 기원전 400년경에 처음으로 발명되었다. 그리스인은 처음엔 상대적으로 작은 석궁을 만들었는데 전쟁의 요구에 따라 보다 빠르고 강력한 무기를 위해 크기가 커졌다. 이 기계들은 말총이나 황소 힘줄로 작동되는 비틀림 막대를 사용해 돌 등을 적진으로 투척하도록 제작되었고, 크고 무거워 바퀴를 장착해 전쟁에서 이동성을 향상시켰다.

가스트라페테스(Gastraphetes)는 고대 그리스에서 사용된 활보다 긴 사정거리와 강한 관통력을 가진 무기로서 그리스 기술자 크테시비우스(기원전 285-222)에 의해 발명된 것으로 알려져있다. 가스트라페테스는 시위를 당기는 것이 아니라 몸체를 아래로 밀어내는 방식으로 화살을 장전했는데, 활 길이가 4.6m에 달하고 18kg의 돌을 최대 470m까지 투척할 수 있었다. 알렉산더가 카르타고섬의 요새인 모타(Motya)를 포위할 때 사용했다.[52]

비틀림을 이용한 포는 기원전 353-341년경 마케도니아에서 발명되어 기원전 340년 비잔틴의 공격 때 사용되었다. 알렉산더대왕은 무게가 40kg 정도인 조립식 투석기를 전쟁에 사용하였고, 이후 그리스의

윈치, 출처 : 국제체인.com

52) http://
www.hellenicaworld.com/
Greece/Technology/

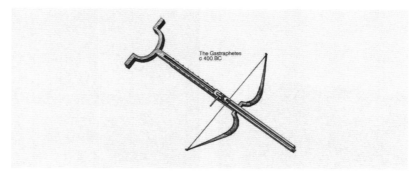

가스트라페테스(Gastraphetes), 출처 : http://www.hellenicaworld.com

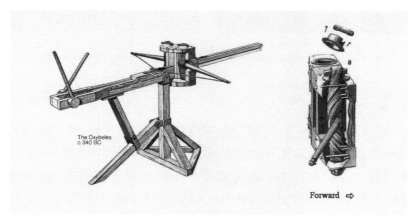

비틀림을 이용한 포(Torsion based Artillery), 출처 : http://www.hellenicaworld.com

주요 도시들은 비틀림을 이용한 포로 구성된 포병대를 구축하였다.

● 물레방아

물레방아(mill wheel)는 기원전 300년경에 발명된 것으로 최초의 수차는 시리아지역에서 사용된 노리아(Noria)로 알려져 있다. 노리아는 움직이는 물의 힘을 이용하는 장치를 의미하며 동물에 의해 구동되는 것은 사키아(sakia)라고 한다. 물레방아는 이후 그리스와 로마제국으로 퍼져나갔고 곡물을 갈수 있도록 발전하였다. 초기 물레방아 바퀴에는 각이 수평날이 있어 떨어지는 물의 힘으로 돌아가도록 했다.

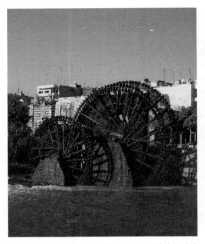

시리아 하마(Hama)시 오론테스(orontes) 강의 노리아,
출처 : https://en.wikipedia.org

비트루비우스가 묘사한 로마식 수력곡물 밀 모델,
출처 : https://en.wikipedia.org

● **기어**

기어는 속도, 토크 및 방향을 변경할 수 있는 기계부품으로 서로 맞물리는 기어의 크기 차^(기어비)로 제어한다. 기어는 기원전 400년경 중국에서 소개된 예가 있는데 유럽에서 가장 잘 보존된 기어는 기원전 100년경 그리스에서 만들어진 안티키테라는 그리스 인테키테라 섬 앞바다에서 침몰한 난파선에서 발견되었는데 청동으로 된 25개의 톱니바퀴가 복잡하게 움직여 바늘을 돌려서 태양과 달의 위치, 몇 개의 잘 알려진 별이 뜨고 지는 시각을 예측해서 나타나도록 되어있었다.[53]

53) 데이비드 맥컬레이, 도구와 기계의 원리, 크래들, 2016년

● **나사**

나사_(screw)는 돌려 질 때 쐐기로 고정하여 재료를 고정하는데 사용되기도 하고, 고정된 재료를 함께 잡아 당겨 재료를 빼내는데 용도로도 사용된다. 가장 오래된 나사는 아르키메데스의 나사라고 하는 물 긷기용 스크루 펌프이다. 나사 프레스_(screw press)는 너트와 볼트를 응용한 압축기계인데 서기 100년경 로마인에 의해 발명되어 와인과 올리브 오일 생산에 주로

안티키테라 기어 메카니즘, 출처 : https://en.wikipedia.org

54) https://en.wikipedia.org

사용되었고, 15세기 중반에 구텐베르크의 인쇄기에도 사용되었다.[54]

나사를 조이는 나사 드라이버는 1780년 발명되었다. 최초의 나사 드라이버는 중세 후기 독일이나 프랑스에서 15세기 후반에 발명되었다. 초기의 나사 드라이버에는 배 모양의 핸들이 달려 있으며 홈 붙이 나사용으로 제작되었다.

고대 로마 올리브 오일 생산용 나무 나사

스크류 프레스

출처 : https://en.wikipedia.org

열쇠구멍 주위에 화려한 문양이 가공된 후기 고딕 자물쇠, 스위스 비스프,
출처 : mechanization of a complicated craft Sigfried Giedion,
The Craft of the Locksmith

● **자물쇠**

인류가 정착생활을 위해 곡물을 경작하기 시작하면서 잉여작물이 생기기 시작했다. 이때 잉여작물 뿐만 아니라 정책생활을 위해 필요한 도구 등을 안전하게 보관할 필요가 생겼을 것이다. 이러한 필요로 발명된 것이 자물쇠이다. 최초의 자물쇠는 기원전 2000년경 고대 이집트에서 발명되었다.

중세이후 몇 세기 동안 자물쇠공은 세련된 수공업 기술을 가지고 있는 기술인으로 알려졌는데 자물쇠 외에도 문, 격자, 놉(knob), 핸들, 철제 장식품 등을 함께 제작하였다. 이들은 세련된 수공업 기술을 가지고 열쇠구멍에 미묘한

복원된 기원전 2000년경 이집트의 최초 자물쇠,
출처 : https://ko.wikipedia.org

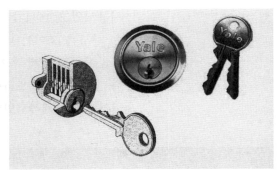

핀 텀블러식 원통 자물쇠(예일 자물쇠), 출처 : https://en.wikipedia.org

장식을 넣거나 손잡이에 추상적 도형을 세공하는 등 예술적 재능을 가진 기술자들이었다.

그러나 산업혁명 이후 자물쇠공이 손으로 가공하던 예술적 기술은 사라지고 주형(mold)을 사용해 주철로 열쇠를 만들기 시작했다. 즉 손에 의한 생산에서 기계화를 통해 자물쇠를 생산했다. 라이너스 예일 주니어(Linus yale Jr. 1821-1868, 미국)가 빗면을 이용해 열쇠를 고안했는데 그가 만든 자물쇠부터 기계로 생산되기 시작되었다. 예일 자물쇠는 핀 용수철(Pin tumbler) 방식의 원통형으로 금고용으로 사용되었다.

● **도르래와 크레인**

도르래(Pulley)는 물체를 들어 올릴 때 필요한 힘을 줄이기 위해 고안된 것이다. 현대에는 크레인에 가장 일반적으로 사용되고 자동차나 항공기에도 적용하고 있는 대표적인 기계다. 도르래는 기원전 1,500년경 메소포타미아 사람들이 물을 끌어올리기 위해 로프 도르래를 사용했다.[55] 아르키메데스(Archimedes, BC 287-212, 그리스)는 복합 도르래를 발명했다고 전해진다. 도르래를 이용한 크레인은 기원전 6세기 후반 그리스에서 발명되었다. 그들은 무거운 돌을 올리기 위해 경사로 대신 크레인을 사용해 힘을 줄일 수 있었다.

로마시대는 제국의 팽창으로 인해 고층 건물이 증가했다. 이때 필요한 것이 크레인(crane)이었다. 트리스파스토스(Trispastos)는 싱글 빔 지브, 윈치, 로프 및 3개의 도르래를 포함하는 가장 단순한 로마 크레인이었다. 도르래가 3개이고, 한사람이 최대 50kg을 들 수 있다고 가정하

55) MSN Encarta 2007.

여 한 사람이 최대 150kg을 들 수 있었고 생각했다. 이후 로마인은 무게의 증가에 따라 최대 450kg까지 들 수 있는 팬타파스토스(Pentapastos)를 두 개 더 추가했고 무게가 아주 무거우면 두 개, 세 개 또는 네 개의 돛대에 추가해 폴리스파스토스(Polyspastos)에 다섯 개의 도르래를 설치하여 최대 3톤까지 하중을 들 수 있었다. 이러한 계산은 한 사람이 들 수 있는 무게 50kg, 도르래 5개이기 때문에 한 사람이 들 수 있는 무게가 250kg이고, 네 사람이 3개의 로프를 사용할 경우에 계산된 무게이다. 이와 같은 방식으로 로마인들은 최대 60톤의 하중을 들어 올릴 수 있었다.[56] 이집트의 피라미드 건설을 위해 2.5톤 무게의 돌을 경사로로 움직이는데 약 50명이 필요했다면 로마인은 1명으로 충분했다는 것을 알 수 있다. 특히 사람이 휠 안에 들어가서 휠을 돌리면서 힘을 발생시키는 트레드휠(treadwheel) 크레인은 고딕 성당 의 건설에 중추적인 역할을 했다.

최초의 현대식 크레인은 윌리엄 조지 암스트롱(William George Armstrong, 1810-1900, 영국)이 1838년 항구에서 화물을 적재하기 위해 발명한 수력발전용 크레인이다. 그는 채석장의 동력용 수차가 수력을 충분히 활용하지 못한다는 것을 알고 피스톤식 수력 원동기를 개발했는데 이것이 현대식 크레인의 시작이라고 알려졌다.[57]

56) http://samanshax fafzadeh.wixsite.com/mobile-crane

57) https://ko.wikipedia.org/

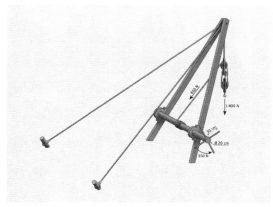
트리스파스토스(Trispastos)

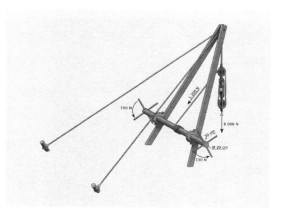
팬타파스토스(Pentapastos)

출처 : https://en.wikipedia.org

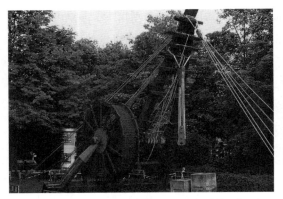

폴리스패스토스(Polyspastos), 출처 : https://revistadehistoria.es/

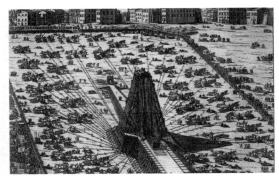

리프팅 타워를 이용한 바티칸의 오벨리스크 발기,
출처 : https://en.wikipedia.org

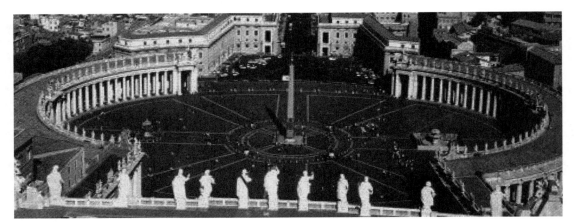

폴리스패스토스(Polyspastos), 출처 : https://revistadehistoria.es/

트레드휠 크레인, 13세기

고딕건축에 사용된 트레드휠 크레인

출처 : https://en.wikipedia.org

● 베어링

베어링(bearing)은 회전이나 왕복 운동하는 상대 부품에 접해 하중을 받아 축 등을 지지하고 마찰을 줄여주는 기계요소로서 축에 장착되어 축을 정확하고 매끄럽게 회전시킨다. 베어링은 회전체간 마찰에 의한 마찰(friction), 마모(wear), 발열(heat)을 감소시키는 고체 윤활(lubrication)제의 역할을 한다. 따라서 회전체가 있는 기계에는 반드시 사용되는 필수 부품이다. 베어링은 기계부품의 운동방향에 따라 회전운동용, 직선운동용, 무한순환 운동용, 유한순환 운동용으로 크게 구분되며, 각 운동 방식에 따른 형상에 따라 구분된다.

가장 오래된 베어링은 이집트의 수공예용 베어링 도면이다. 롤러(roller) 베어링은 레오나르도 다빈치(Leonardo da Vinci, 1452-1519, 이탈리아)가 1500년경에 첫 번째 발표하였고, 스러스트(thrust) 베어링은 아고티노 라멜리(Agostino Ramelli, 1531-1610, 이탈리아)가 처음으로 발표하였다.

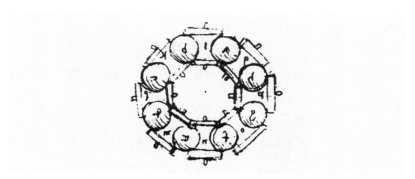

레오나르도 다빈치의 베어링 스케치, 출처 : https://en.wikipedia.org

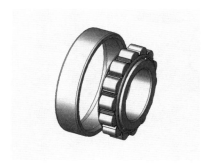

실린더 롤러 베어링

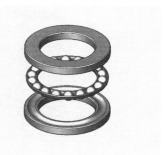

스러스트 베어링

출처 : https://en.wikipedia.org

롤러 베어링은 반경방향 하중을 지지하고, 스러스트 베어링은 주로 축 방향 하중을 지지하도록 설계된 것이다.

● 지퍼

지퍼(zipper)는 위트컴 지드슨(Whitcomb Judson, 1846-1909, 미국)이 1891년 처음 발명했을 때는 장화를 조이는 장치였으나 1918년 미 해군이 비행복을 잠그는데 지퍼를 사용하면서 의복에 적용되었고 지퍼(잠그는 사람이란 뜻)란 이름이 1926년부터 사용되면서 활성화되었다.[58]

58) 데이비드 맥컬레이, 도구와 기계의 원리, 크래들, 2016년

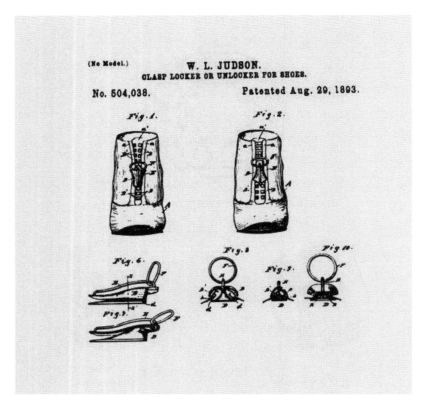

위트컴 지드슨의 최초 장화 조임장치(지퍼), 1893년, 출처 : https://en.wikipedia.org

Part 2.

정 역 학

S T A T I C S

힘을 받는 물체의
정적 평형상태를 다루는 학문

역학(mechanics)은 물체에 작용하는 힘의 영향을 다루는 물리학의 한 분야로서 구조물의 안정성과 강도, 진동, 유체 흐름과 열의 흐름, 전기, 측정 등 우리 생활의 많은 부분을 이해하는데 필수적이다. 역학은 힘을 받는 물체의 평형을 다루는 정역학(statics)과 움직이는 물체의 운동을 다루는 동역학(dynamics)으로 나눌 수 있다.

● 미즈시마 제유소의 탱크파손[1]

1974년 12월 일본 오카야마현 구라사키시에 설치된 원유탱크의 지반이 가라앉아 수직계단의 중량이 탱크 바닥면에 불규칙적으로 가해졌고 원유탱크의 바닥면에 피로 균열(fatigue crack)이 발생하여 원유가 유출되었다. 이 사고로 막대한 토지와 해양의 환경오염이 발생하였다.

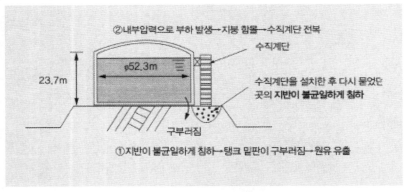

미즈시마 제유소의 탱크파손으로 인한 원유 유출

● 기울어진 피사 사탑[2]

피사 대성당(1063-1272)은 이탈리아 로마네스크를 대표하는 건축으로, 피사의 사탑은 피사 대성당의 부속 종탑이다. 종루에는 각각 다른 음계를 가진 7개의 종이 걸려 있다.

사탑 구조물의 정보는 다음과 같다.
- 높이 : 55.863m(지표상 높이), 58.36m(기단위 높이),
 8층(꼭대기의 종루 포함)
- 지름 : 15.484m(바깥지름), 7.368m(안지름)
- 무게 : 14,700톤

1) 나카오 마사유키, 실패100선, 21세기북스, p207, 2005.

2) 조승현 외, 재료역학, 보문당, p. 322, 2017.

- 재료 : 흰 대리석
- 계단 수 : 종루까지 나선형의 294개

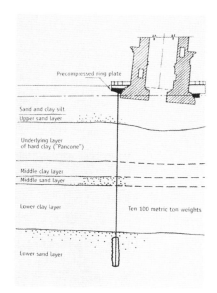

피사 사탑, 출처 : http://www.geocaching.com/

이탈리아 천재 건축가 보라노 피사노의 설계로 1173년 8월 14일에 착공된 사탑은 공사 중 지반 한쪽이 기울어지는 현상을 발견하였고 1178년 2층을 건축할 때까지 진행되었다. 이것은 약 3m의 연약하고 불안정한 지반 때문이었으나 당시 건축책임자는 사탑이 기울어지는 현상을 바로잡기 위해 새로 층을 올릴 때 기울어진 쪽의 높이를 더 높게 만들었다. 결국 사탑의 기울기는 추가된 대리석의 무게로 인해 점차 더 커져갔다. 사탑이 건축초기부터 기울어진 것은 사탑의 지반 토질 때문이다. 사탑이 건설된 대지의 지질은 여러 층의 부드러운 모래층과 진흙층으로 구성되어 14,700톤의 거대한 구조물을 안정적으로 지지하지 못하는 취약한 지반 토질이다.

이러한 이유로 기울어진 사탑이 더 이상 기울어지지 않도록 보수공사를 진행했다. 이때 사용된 방법은 첫째, 강철 케이블을 사탑의 3층에 고정한 후 300톤의 추를 달아서 북쪽 지반의 흙을 퍼내는 작업을 하는 동안 사탑이 남쪽으로 기울어지지 않도록 하는 것이고 둘째, 드릴로

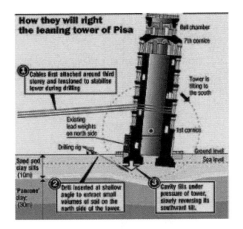

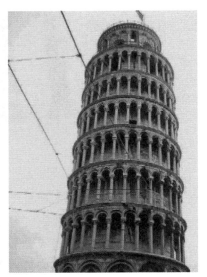

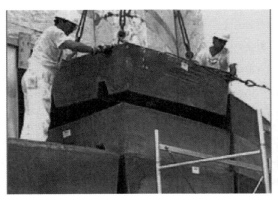

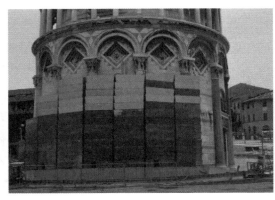

사탑의 기울기를 고정시키기 위한 공법, 출처 : http://dickschmitt.com

구멍을 뚫고 타워의 북쪽방향으로 조금씩 흙을 뽑아내는 작업을 하는 것이며 셋째, 600톤의 납덩어리를 북쪽방향에 설치하는 것이었다.

▶ 반력과 힘의 평형

건물을 튼튼하게 건축하기 위해서는 튼튼한 지반이 필요하다. 건축물이나 기반시설을 공사하려면 먼저 단단한 지반에 파일을 박고, 파일링 위에 콘크리트로 바닥면을 다져야 한다. 우리가 중심을 잡고 바

쌍용건설 싱가포르 마리나 해안 고속도로 지반 보강 작업 모습, 출처 : 쌍용건설

건축물의 지반공사

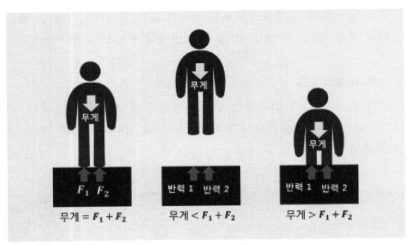

지면에서 발생하는 반력

로 서려면 딱딱한 바닥에 서 있어야 하는 것과 같은 이치이다. 몸무게를 지탱하는 바닥면에 몸무게와 크기는 같고, 방향이 반대인 힘이 작용하기 때문이다. 이러한 힘을 반력(reaction force)이라고 한다. 반력이 크면 사람은 걸을 때 마다 하늘로 솟아오르고, 반력이 작으면 사람은 걸을 때마다 땅속으로 꺼지게 된다.

반력은 눈에 보이지 않는 힘이다. 중력의 지배를 받고 있는 지구에서 힘을 설명하기 위해 만든 가상의 힘인 것이다. 물론 힘과 반력이 항상 동일하지는 않는다. 힘을 바닥에 가했을 때 삐거덕하는 소리가 나거나(소음), 약간의 열이 발생하거나(발열), 바닥면이 살짝 들어가거나(변형), 바닥면에 약간의 스크래치가 발생하면(마모) 이것은 힘이 다른 에너지로 소모되었다는 것이므로 반력은 가해지는 힘에 비해 작아진다. 또한, 매트리스와 같은 바닥면에 힘을 가하면 매트리스가 힘의 일부를 변형에너지로 흡수하기 때문에 반력은 작아진다. 이와 같이 반력은 모든 구조물이 지탱하는 원천이 되는 것이다.

▶ **힘과 모멘트의 평형방정식**

● **힘의 평형**

① 스칼라와 벡터

재료역학의 물리량은 스칼라와 벡터를 사용해 표시한다.
스칼라(scalar)는 양(+) 또는 음(-)의 크기로 표시되는 물리량으로
길이, 시간, 무게 등이 해당된다. 벡터(Vector)는 크기와 방향을 갖
는 물리량이다.

② 벡터의 덧셈 (A+B=C)

크기와 방향을 갖는 벡터는 화살표의 길이로 크기를, 머리점으
로 방향을 나타낸다. 동일한 방향을 갖는 벡터의 덧셈(a)은 크기를
더하면 된다. 방향과 크기가 다른 두 벡터 \vec{A}, \vec{B}의 덧셈은 두 벡터
의 크기로 그릴 수 있는 평행사변형의 대각선 C로 표시할 수 있다
(b). 이때 벡터 \vec{A} 와 \vec{B} 는 이동이 가능하다(c, d).

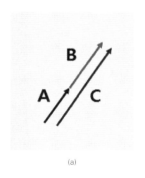
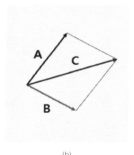
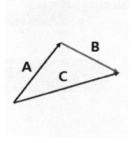

| (a) | (b) | (c) | (d) |

그림 1. 벡터의 덧셈

③ 벡터의 뺄셈 (A-B=C)

동일한 방향을 갖는 벡터의 뺄셈(a)은 B의 방향을 반대로 해서
크기를 더하면 된다. 방향과 크기가 다른 두 벡터 \vec{A}, \vec{B} 의 뺄셈은
두 벡터의 크기로 그릴 수 있는 평행사변형에서 \vec{B}의 방향을 반대
로 했을 때 대각선 C로 표시할 수 있다(b). 즉, $\vec{A} - \vec{B} = \vec{A} + [-\vec{B}] = C$
로 표현된다.

(a)

(b)

그림 2. 벡터의 뺄셈

예제 1. 자동차를 헬기가 케이블로 연결하여 이송하고 있다.

이때 각 케이블에 발생하는 힘의 크기는 얼마인가?

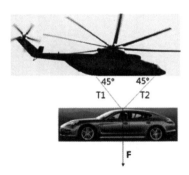

풀이

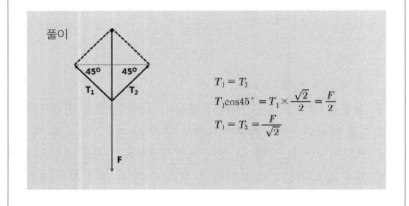

$$T_1 = T_2$$
$$T_1 \cos 45° = T_1 \times \frac{\sqrt{2}}{2} = \frac{F}{2}$$
$$T_1 = T_2 = \frac{F}{\sqrt{2}}$$

④ 직교 벡터

3차원 공간에서 벡터 \vec{A}는 x, y, z방향의 각 성분으로 나타낼 수 있는데 이를 벡터의 직교성분이라고 한다.

$$\vec{A} = \vec{A_x} + \vec{A_y} + \vec{A_z}$$

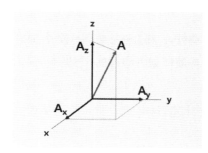

3차원에서 직교 단위벡터 i, j, k는 각각 x, y, z축의 방향을 표시하는데 사용된다. 따라서 벡터 \vec{A}는 직교 단위벡터를 사용하여 아래와 같이 표현할 수 있다.

$$\vec{A} = A_x i + A_y j + A_z k$$

− 직교 벡터의 크기(스칼라) : x, y, z방향의 성분으로부터 계산된다.

$$A = \sqrt{A_x^2 + A_y^2 + A_z^2}$$

− 직교 벡터의 방향 : 벡터 \vec{A}의 방향은 x, y, z 축과 가 만들어지는 축방향각 α, β, y를 사용하여 나타낸다. 축방향각 α, β, y는 를 x, y, z 축에 투영시킨 후 삼각법을 적용하여 구할 수 있다.

$$\cos \alpha = \frac{A_x}{A}, \cos \beta = \frac{A_y}{A}, \cos \gamma = \frac{A_z}{A}$$

위의 식을 벡터 \vec{A}의 방향코사인이라고 한다. 벡터 \vec{A}의 방향으로 작용하는 단위벡터 U_A는 크기가 1이고 무차원량이며 다음의 식으로 구할 수 있다.

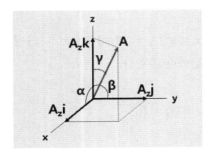

$$U_A = \frac{\vec{A}}{A} = \frac{A_x}{A}i + \frac{A_y}{A}j + \frac{A_z}{A}k$$

$$\therefore \ U_A = \cos\alpha i + \cos\beta j + \cos\gamma k$$

벡터 \vec{A} 크기는 각 성분의 제곱을 더한 후 제곱근으로 계산할 수 있고,
단위벡터의 크기는 1이기 때문에 아래와 같이 방향코사인의 식이
도출될 수 있다.

$$\cos^2\alpha + \cos^2\beta + \cos^2\gamma = 1$$

따라서 벡터 \vec{A}의 크기와 축방향각을 알면 벡터 \vec{A}는 다음과 같은
직교벡터로 표현할 수 있다.

$$\vec{A} = A U_A = A\cos\alpha i + A\cos\beta j + A\cos\gamma k = A_x i + A_y j + A_z k$$

예제 2. 자동차를 헬기가 케이블로 연결하여 이송하고 있다.
이때 각 케이블에 발생하는 힘의 크기는 얼마인가?

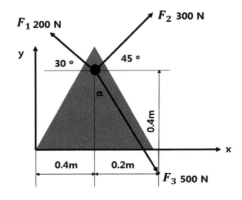

70

풀이

F_1에 대한 스칼라 성분을 계산하면

$$F_{1x} = -F_1 \cos 30° = -200 \times \frac{\sqrt{3}}{2} = -173.2N$$

$$F_{1y} = F_1 \sin 30° = 200 \times \frac{1}{2} = 100N$$

F_2에 대한 스칼라 성분을 계산하면

$$F_{2x} = F_2 \cos 45° = 300 \times \frac{\sqrt{2}}{2} = 212.1N$$

$$F_{3y} = F_2 \sin 45° = 300 \times \frac{\sqrt{2}}{2} = 212.1N$$

F_3에 대한 스칼라 성분을 계산하려면 사잇각 α를 먼저 구해야 한다.

$\tan\alpha = \dfrac{0.2}{0.4}$ 이므로, $\alpha = \tan^{-1}(\dfrac{1}{2}) = 26.6°$ 이다.

$$F_{3x} = F_3 \cos 26.6° = 500 \times \frac{1}{\sqrt{5}} = 223.6N$$

$$F_{3y} = -F_3 \sin 26.6° = -500 \times \frac{2}{\sqrt{5}} = -447.2N$$

벡터의 개념은 르네상스 시대에 천체의 운동과 관련해서 생긴 것으로 추측된다. 16세기에 들어와서 항해술이 발달하고, 대양에서 배의 위치나 기항지의 밀물과 썰물이 이는 시각을 정확히 알기 위해서는 그 시각에 있어서의 달이나 행성의 위치를 알 필요가 있었다. 또한 그들의 운동을 알기 위해서는 곡선의 방향, 다시 말하면 접선을 그을 필요가 생기게 된 것이다.

2개의 운동을 2개의 선분의 길이와 그 방향으로 표시하면 이 2개를 합성한 운동은 그 2개의 선분을 두 변으로 하는 평행사변형의 대각선의 방향으로 진행하게 된다는 벡터의 합성에 관한 법칙은 네덜란드의 Stevin (1548 - 1620)과 이탈리아의 Galilei (1546 - 1642) 등에 의해 발견되었다고 전해지고 있다. 그러나 힘의 합성의 법칙을 명확히 한 것은 Newton (1642 - 1727)의 저서 「Principia」라고 알려져 있다.

방향과 크기를 가진 양으로서의 벡터의 발견은 18세기말 노르웨이의 측량기사 Wessel(1745 - 1818)에 의해서였다. 그는 1799년에 처음으로 복소수를 방향을 가진 양으로서 인정하였다. 그리하여 이 생각은 그 후 반세기를 지나 영국의 Hamilton(1805 - 1865)과 독일의 Grass-man(1809 - 1877)에 의해 3차원으로부터 고차원까지 확장되었다.

이렇게 해서 벡터의 기초가 이루어졌으며 계속해서 물리학에 응용되고 Gibbs(1839 - 1903), Heaviside(1850 - 1925) 등의 물리학자에 의해 완성되었다.

출처 : http://math.kongju.ac.kr/mathcom/mhistory/his8.html

● **힘의 모멘트**

물체에 힘이 가해질 때 힘의 방향이 물체의 중심과 거리가 있으면 물체의 회전을 발생시키는데, 회전을 시키는 벡터량을 비틀림(torsion) 또는 힘에 의한 모멘트(moment)라고 한다. 즉, 물체 회전을 시키는 모멘트는 크기와 방향을 갖는 벡터이다.

① 모멘트 크기

모멘트의 크기는 힘(F)와 물체의 중심으로부터 힘의 작용점까지 거리(d)의 곱으로 계산된다.

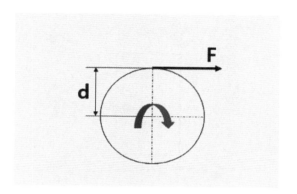

② 모멘트 방향

모멘트의 방향은 일반적으로 시계방향과 반시계방향으로 정한다. 방향은 정하기 나름이지만 편의상 시계방향을 (-)부호, 반시계방향을 (+)부호로 한다. 즉, 시계방향을 음의 모멘트라고 하면 반시계방향은 양의 모멘트라고 한다.

$$M = -F_1 \times d_1 - F_2 \times d_2 + F_3 \times d_1$$

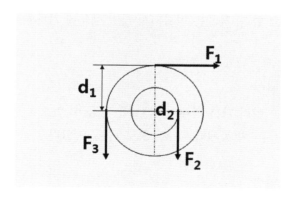

출입문의 손잡이가 문의 외곽에 위치해 있는 것은 작은 힘

으로 문을 열기 위해(회전시키기 위해) 모멘트를 최대로 하기 위함이다. 즉, 문의 회전축에서 거리가 많이 멀어질수록 힘이 적아도 모멘트가 커지기 때문이다.

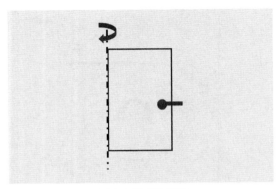

문의 손잡이와 회전 모멘트

● **강체의 평형**

물체는 힘, 열 등에 의해 변형을 할 수 있기 때문에 물체에 가해지는 힘이 변형으로 흡수되는 경우가 일반적이다. 고무의 예를 들면 바닥에 놓인 고무에 누르는 힘을 가할 때 바닥면에서 발생하는 반력은 외력의 크기보다 작다. 이것은 외력의 일부가 고무의 변형을 일으키는 데 사용되기 때문이다. 따라서 물체를 대상으로 힘의 평형을 설명하기 위해서 물체는 변형되지 않는다고 가정을 해야 하고 이러한 물체를 강체(rigid body)라고 한다. 강체는 변형되지 않기 때문에 가해지는 힘을 그대로 전달한다.

① 외력

강체는 여러 다른 형태의 힘(외력)을 받을 수 있으며 이 힘들을 표면력(surface force)과 물체력(body force)으로 나눌 수 있다.

② 표면력

강체가 다른 물체와 접촉함으로써 물체의 표면에 작용하는 힘이다. 강체의 한 점에 작용하는 집중하중과 일정한 면적에 힘이 가

해지는 분포하중이 해당된다.

③ 물체력

강체가 다른 강체와 접촉하지 않으면서 힘을 가할 때 발생한다. 중력(gravity)이 이에 해당되는데 중력은 무게(weight)라고도 하며 강체의 무게중심을 지나도록 작용한다.

④ 반력

강체가 지지를 받을 때 지지점에서 발생하는 표면력을 반력(reaction force)이라고 한다. 강체의 이동이 억제된다면 이동하는 반대방향으로 반력이 발생하는 것이고, 강체의 회전이 억제된다면 그 지점에서 회전하려는 방향과 반대방향으로 모멘트(이 경우에는 짝힘모멘트라고도 한다)가 작용한다.

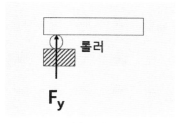
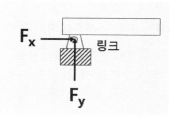
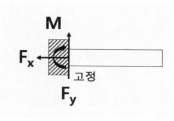

(a) 미지수 : 반력 Fy (b) 미지수 : 반력 Fx, Fy (c) 미지수 : 반력 Fx, Fy 모멘트 M

다양한 고정조건의 미지수 종류

⑤ 평형방정식

강체의 평형상태를 유지하기 위해서는 이동을 억제하는 힘의 평형과 회전을 억제하는 모멘트의 평형이 동시에 만족 되어야 하고, 이는 벡터방정식에 의해 수학적으로 표현된다.

$$\sum F = 0 , \quad \sum M = 0$$

x, y, z축이 설정되면 힘과 모멘트 벡터는 축방향 성분으로 분해되고 위 식은 다시 여섯 개의 항으로 표현된다. 이때 힘 벡터의 축

은 힘이 작용하는 축 방향을 의미하고, 모멘트 벡터의 축은 회전이
발생하는 중심축을 의미한다.

$$\sum F_x = 0 \ , \ \sum F_y = 0 \ , \ \sum F_z = 0$$
$$\sum M_x = 0 \ , \ \sum M_y = 0 \ , \ \sum M_z = 0$$

예를 들어, x-y평면에 놓여진 강체의 평형은 x, y축 방향의 힘의
합은 0이고, z축 기준 모멘트의 합은 0로 표시된다.

$$\sum F_x = 0 \ , \ \sum F_y = 0$$
$$\sum M_z = 0$$

⑥ 자유물체도

강체를 대상으로 평형방정식을 적용하기 위해서는 강체에 작
용하는 모든 힘을 알아야한다. 이때 적용하는 가장 유용한 방법이
자유물체도(free body diagram)를 그리는 것이다. 자유물체도란 강체의 형
상에 작용하는 힘과 모멘트 등의 형태를 그리는 것이다.

외력 F1, F2, F3, F4을 받고 있는 강체를 생각해 보자. 강체가 움
직임이 없는 평형상태에 있다면 네 개의 외력이 힘의 평형을 이루
고 있다는 것이고 강체 내부에도 힘의 평형이 이루어진다는 것을
의미한다. 강체 내부의 힘의 관계를 나타낼 때 자유물체도를 활용
하면 이해가 쉽다.

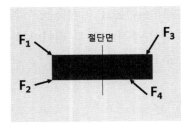

(a) 강체에 작용하는 힘

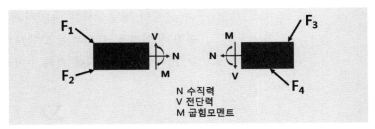

(b) 강체 내부의 힘의 관계

자유물체도

8517178

56244660

강체 내부에 발생하는 힘의 평형관계는 강체를 절단했을 때 자유물체도를 그리고 힘을 모두 표시한다. 절단면에는 절단면의 수직방향으로 수직력(N)이, 절단면의 수평방향으로 전단력(V)이, 강체의 변형을 일으키는 굽힘모멘트(M)이 발생한다. 절단된 두 강체 각각의 절단면에 발생한 힘과 모멘트는 방향이 다르므로 합해지면 힘과 모멘트의 합이 0이 된다. 즉, 강체의 내부에는 힘이 평형을 이루고 있어 강체는 변형되지 않는다는 것을 의미한다.

예제 3.　　길이가 L인 강체의 끝단에 힘 F가 작용하고 있다. 강체의 중간에 발생하는 힘과 모멘트는 얼마인가?

풀이

길이가 L/2인 강체의 자유물체도를 그리고 힘과 모멘트의 평형방정식을 이용한다.

$$\sum F_z = 0 \; : \; -N = 0$$

$$\therefore 수직력 \; N = 0$$

$$\sum F_V = 0 \; : \; V - F = 0$$

$$\therefore 전단력 \; V = F$$

즉, 외력의 방향과 반대방향으로 내부전단력이 발생한다.

$$\sum M_z = 0 \; : \; -M - F \times \frac{L}{2} = 0$$

$$\therefore M = -\frac{FL}{2}$$

모멘트 M의 부호가 (-)인 것은 자유물체도에서 그린 모멘트의 방향 (시계방향)과 반대로 모멘트가 작용한다는 것을 의미한다. 즉 강체 내부의 모멘트는 반시계방향으로 작용하고 있다.

모멘트는 역학(mechanics)과 물리학(physics) 분야에서 회전과 관련되고 어떤 물리량과 거리의 곱이라는 공통점이 있지만 다른 의미로 사용된다.

— 역학에서 모멘트는 힘(force)과 거리의 곱이며, 물체를 회전시키려는 크기와 방향을 갖는 벡터량이다. 이것은 회전력인 토크(torque)와 비슷한 데, 토크는 관성 모멘트와 각가속도의 곱으로 정의한다. 다만 토크는 물 체가 회전할 때 발생하는 회전력이라는 점이 물체를 회전시키려는 힘인 모멘트와 다르다.

- 물리학에서 모멘트는 '전기 쌍극자 모멘트'와 '자기 모멘트'의 두 종류가 있다. 이 두 용어는 물리학의 하위 분야인 전자기학에서 쓰이는 용어들이다. 물리학에서 모멘트는 전기장 또는 자기장이 주어졌을 때 물체가 얼마나 많은 회전력을 받느냐의 정도를 뜻하며 그 물체를 구성하는 전하(electric charge)나 자극(magnetic pole)의 구조에 의해 결정되는 양이다. 즉, '모멘트'와 회전력의 관계는 토크 = 전기 쌍극자 모멘트 × 전기장 또는 토크 = 자기 모멘트 × 자기장과 같다.

'전기 쌍극자 모멘트'(電氣 雙極子-, electric dipole moment)는 양 전하(q)와 음 전하(-q)가 거리(d) 만큼 떨어져 서로 연결되어 있을 때에 양전하와 음전하의 곱으로 정의되고 벡터의 방향은 양 전하에서 음 전하로 향하는 방향이다.
 '자기 모멘트'(magnetic moment) 또는 다른 말로 '자기 쌍극자 모멘트'(magnetic dipole moment)는 N극의 자극(p)와 S극의 자극(-p)가 거리(d)만큼 떨어져 있을 때, 자극과 거리의 곱으로 정의되고 벡터의 방향은 S극에서 N극을 향하는 방향이다.
 따라서 물체의 전기 쌍극자 모멘트, 자기 모멘트, 전기장, 자기장을 알면 물체가 받는 회전력을 계산할 수 있다.

참고 : https://m.blog.naver.com/spacebug/130130864298

사탑의 기울기를 고정시키기 위한 강철케이블과 납덩어리의 역할을 회전모멘트를 계산함으로써 공학적으로 검토해보기로 한다. 실제 설치된 강철케이블의 위치와 케이블에 매달린 추의 무게, 납덩어리의 무게 등이 조건을 나타낸 그림이며 간략한 계산을 위해 다음과 같은 가정이 필요하였다.
 - 사탑은 높이가 58.36m이고 지름이 15.484m인 내부가 균일하게 채워진 원기둥이며 단면은 직사각형의 형상이다.
 - 사탑의 기울기는 5°이다.
 - 강철케이블은 늘어나지 않는다.
 - 납덩어리는 높이가 10m이고 폭이 1m인 한 몸체이다.

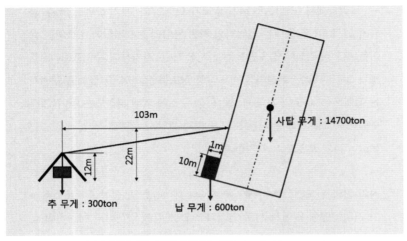

사탑의 균형을 맞추기 위한 힘의 작용, 참고 : http://guide.supereva.it

사탑의 무게, 케이블에 작용하는 장력, 납덩어리의 무게에 의한 힘을 표시한 그림이다. 사탑의 지지면의 가운데(회전 원점)를 중심으로 힘과 거리의 곱으로 표현하는 모멘트가 사탑을 회전시키려는 에너지를 만들어내기 때문에 이러한 모멘트를 계산함으로써 사탑의 기울기가 고정되는지 여부를 확인할 수 있다. 사탑의 무게, 케이블에 작용하는 장력, 납덩어리의 무게를 다음과 같이 정의한다.

$$F_T : \text{탑}_{(Tower)}\text{의 무게력}$$
$$F_C : \text{케이블}_{(Cable)}\text{의 장력}$$
$$F_L : \text{납덩어리}_{(Lead\ dummy)}\text{의 무게력}$$

탑, 케이블, 납덩어리에 의해 발생하는 모멘트는 다음과 같이 계산할 수 있다.

① 탑 무게력에 의한 모멘트 $M_T = F_{T1} \times L_T$
② 케이블 장력에 의한 모멘트 $M_C = F_{C1} \times L_C$
③ 납덩어리 무게력에 의한 모멘트 $M_L = F_{L1} \times L_L$

F_{T1} : 회전원점과 탑 무게력의 시작점을 연결한 선분과 수직인 성분

F_{C1} : 회전원점과 케이블 장력의 시작점을 연결한 선분과 수직인 성분

F_{L1} : 회전원점과 납덩어리 무게력의 시작점을 연결한 선분과 수직인 성분

L_T : 회전원점과 탑 무게력의 시작점을 연결한 선분 길이

L_C : 회전원점과 케이블 장력의 시작점을 연결한 선분 길이

L_L : 회전원점과 납덩어리의 시작점을 연결한 선분 길이

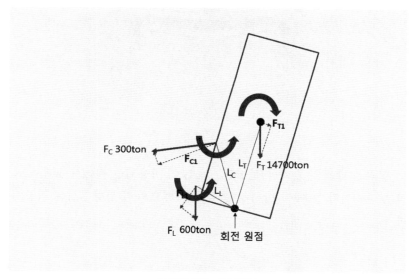

사탑에 작용하는 힘과 모멘트

회전 원점을 중심으로 탑 무게력은 시계방향으로, 케이블 장력과 납덩어리 무게력은 반시계방향으로 사탑을 회전시키려는 모멘트를 발생시킨다. 사탑이 더 이상 기울어지지 않는다는 것은 이와 같은 시계방향으로 회전하려는 모멘트와 반시계방향으로 회전하려는 모멘트가 균형을 이루고 있다는 것을 의미한다. 따라서 다음과 같은 모멘트의 관계식이 성립된다.

$$F_{T1} \times L_T = F_{C1} \times L_C + F_{L1} \times L_{CL}$$

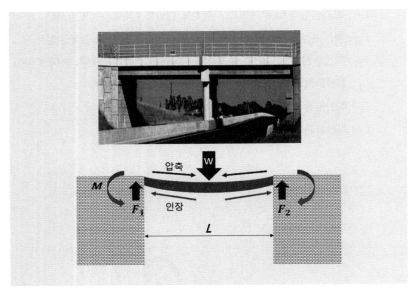

교량의 보에서 발생하는 반력과 모멘트

힘과 모멘트의 관계를 설명하는데 많이 사용되는 사례는 교량(bridge) 의 보(beam)이다. 보에서 발생하는 힘과 모멘트의 평형방정식을 적용하면,

$$\sum F_y = 0 \ : \ -W + F_1 + F_2 = 0$$

∴무게 W와 반력 F_1, F_2의 합은 같다.

한쪽 지지위치에서 $\sum F_y = 0$ 을 적용하면

$$\sum F_y = 0 \ : \ -W \cdot \frac{L}{2} + F_2 \cdot L = 0, \ F_2 = \frac{W}{2}, \ \therefore F_1 = F_2 = \frac{W}{2}$$

$$\sum M_z = 0 \ : \ M - W \times \frac{L}{2} = 0$$

$$\therefore M = \frac{WL}{2}$$

정 역 학

▶ **트러스 구조물**

　트러스(truss)는 부재의 끝단이 연결되어 강체 구조물을 만드는 프레임이다. 부재(beam)를 연결해 만들어진 프레임은 힘을 견딜 수 있는 구조물이 된다. 우리 주변엔 트러스 구조물은 매우 많다. 교량, 건축물의 지붕, 공연장의 시설물, 기중기, 놀이시설의 구조물, 송전탑 그리고 파리의 에펠탑 등이 트러스로 만들어진 구조물들이다.

성수대교

한강철교

방화대교

한강 다리, 출처 : www.google.co.kr/image

건축물의 지붕 구조물, 출처 : https://ozcobp.com

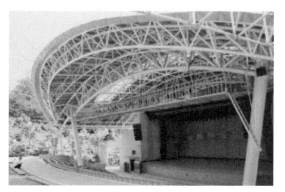
죽전 야외 공연장, 출처 : 용인문화재단

대구 월드컵경기장 야외공연장, 출처 : http://jungwoobs.com

83

기중기

타워 크레인

출처 : www.google.co.kr/image

에버랜드 롤러코스터, 출처 : www.google.co.kr/image

송전탑, 출처 : 한겨레신문

트러스의 기본요소는 삼각형 프레임이다. 프레임의 부재는 강체라고 가정한다. 트러스 구조물의 부재는 용접, 리벳, 볼트, 핀 등으로 연결되는데 용접 또는 리벳이 사용되더라도 부재의 중심선이 한 점에서 만나면 핀으로 연결되었다고 가정할 수 있다. 따라서 대부분의 트러스는 부재가 핀으로 연결되었다고 할 수 있다.

트러스의 기본요소인 삼각형 프레임에 발생하는 힘의 방향을 표시하는 것은 트러스의 힘의 평형을 파악하는데 매우 중요하다. 프레임이 제 위치를 유지하려면[3] 프레임의 연결 핀에 작용하는 힘이 평형상태에 있어야 한다. 즉, 각 핀에서는 다음의 식이 만족되어야 한다.

3) 프레임이 제 위치를 유지한다는 것은 프레임이 좌·우나 위·아래로 움직이지 않고 원래 위치와 형상을 유지한다는 것이다.

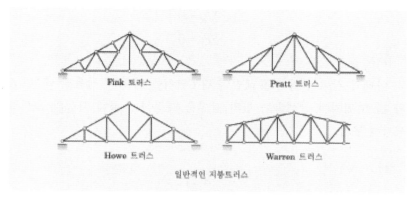

일반적인 지붕 트러스 종류, 출처 : 정역학, 개정6판, 범한서적

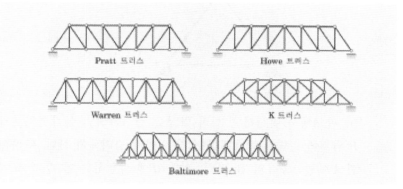

일반적인 다리의 트러스 종류, 출처 : 정역학, 개정6판, 범한서적

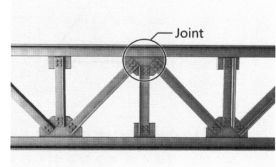

트러스 프레임의 연결구조, 출처 : https://www.setareh.arch.vt.edu

$$\sum F_x = 0$$
$$\sum F_y = 0$$

아래와 같이 삼각형 프레임의 핀 C위치에 힘 W이 작용할 때, 핀 A
와 핀 B 위치에 발생하는 힘의 방향을 결정하기 위해 다음의 순서로
생각해 보자.

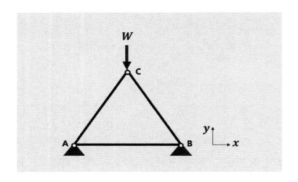

① 핀 A에서 발생하는 힘의 방향을 결정하려면 삼각형의 A와
B 위치에 반력이 작용한다는 것을 먼저 고려해야 한다. 따라서
핀 A 에는 3종류의 힘, 반력, 부재 AB에 작용하는 힘, 부재 AC에
서 발생하는 힘이 작용하고 있다.

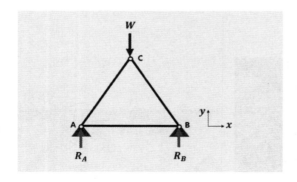

② 핀 A에서 $\sum F_x = 0$, $\sum F_y = 0$ 이 만족되어야 한다. 벡터의 합이
0이 되기 위해서 핀 A에 작용하는 힘 벡터의 방향을 확인하여
야 한다.

－ 부재 AC에서 발생하는 힘은 부재의 방향에 따라서 발생함으로 부재 AB에 작용하는 힘의 방향이 왼쪽인지, 오른쪽인지는 벡터의 방향을 생각하면 된다. 아래 왼쪽 그림과 같이 힘의 방향이 오른쪽이어야만 벡터의 합이 0이 될 수 있다. 오른쪽 그림과 같이 부재 AB에 작용하는 힘의 방향이 왼쪽이라면 부재 AC에서 발생하는 힘의 방향이 오른쪽 위·왼쪽 아래의 어떤 경우라도 벡터의 방향성이 맞지 않아 벡터의 합이 0이 될 수 없다. 따라서 부재 AB에 작용하는 힘의 방향은 오른쪽이 맞다.

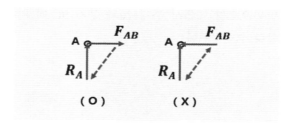

－ 위의 설명에 따라 부재 AC 에서 발생하는 힘은 왼쪽 아랫방향으로 작용한다.

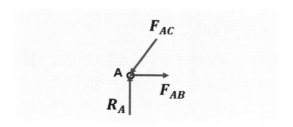

③ 핀 B에서도 $\sum F_x = 0$, $\sum F_y = 0$ 이 만족되어야 한다. 위의 설명과 동일하게 방향은 결정되어 아래와 같다.

－ 핀 B에서 부재 AB 에 작용하는 힘의 방향은 핀 A에서 부재 AB에 작용하는 힘의 방향과 반대라는 것에서도 구할 수 있다.

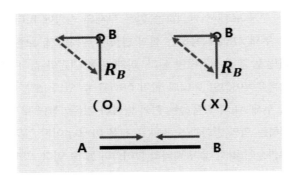

④ 핀 C에서도 $\sum F_x = 0$, $\sum F_y = 0$ 이 만족되어야 한다. 위에서 설명한 방법으로 핀 C에서 부재 AC와 부재 BC 에 의해 작용하는 힘의 방향이 결정된다.

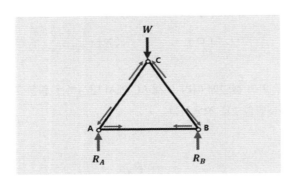

⑤ 위에서 표시한 힘의 방향은 핀을 기준으로 한 것이다. 즉, 핀에 작용하는 힘과 부재에 작용하는 힘은 분리하여 이해해야 한다. 힘의 방향이 당기는 방향이면 인장(tension), 누리는 방향이면 압축(compression)이라고 하면 삼각형 프레임의 부재에서 발생하는 힘의 종류는 다음과 같이 표현할 수 있다.

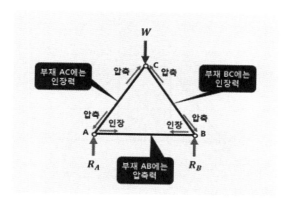

예제 4. 아래와 같은 트러스 구조물의 각 핀에서 발생한 힘의 방향을
결정하시오.

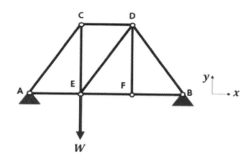

풀이

① 핀 A 에서 발생하는 힘의 방향을 결정하려면 삼각형
의 A 와 B 위치에 반력이 작용한다는 것을 먼저 고려해야
한다.

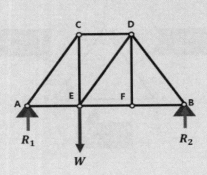

② 핀 A에서 $\sum F_x = 0$, $\sum F_y = 0$ 이 만족되어야 한다. 벡터의 합이 0이 되기 위한 힘의 방향을 결정한다.

－ 핀 A에서 부재 AE 방향으로 작용하는 힘은 벡터의 합이 0을 만족시키기 위해 오른쪽으로 작용하고, 부재 AC에서 발생하는 힘의 방향은 핀 A 방향으로 작용한다.

③ 핀 B에서도 $\sum F_x = 0$, $\sum F_y = 0$ 이 만족되어야 한다. 핀 A에서와 동일한 방식으로 힘의 방향을 결정하여 다음과 같이 정리된다.

－ 핀 B에서 부재 BF 방향으로 작용하는 힘은 벡터의 합이 0 을 만족시키기 위해 왼쪽으로 작용하고, 부재 BD에서 발생하는 힘의 방향은 핀 B방향으로 작용한다.

④ 핀 *C*에서도 $\sum F_x = 0$, $\sum F_y = 0$ 이 만족되어야 한다. 부재 *CD*에서 발생하는 힘의 방향을 구해야 하는데, 부재 *AC*의 힘의 방향이 결정되었기 때문에 아래 그림의 왼쪽과 같이 부재 *CD*에서 발생하는 힘은 왼쪽이 되어야만 힘벡터의 합이 0 이 된다.

　－　부재 *CE*의 힘의 방향도 벡터의 합을 0 으로 만족시키기 위하여 자연스럽게 아랫방향으로 결정된다.

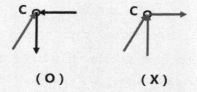

(O)　　　　(X)

⑤ 핀 *F*에서도 $\sum F_x = 0$, $\sum F_y = 0$ 이 만족되어야 한다. 부재 *BF*에서 발생하는 힘의 방향은 핀 *B*에서 구한 부재 *BF* 방향과 반대이고, $\sum F_x = 0$ 을 만족시키기 위해 부재 *EF*의 힘의 방향은 아래와 같이 표시된다.

　－　부재 *DF*의 힘은 $\sum F_y = 0$ 를 만족시키기 위해 0 이 된다. 즉, 부재 *DF*에는 힘이 발생하지 않는다.

⑥ 핀 *D*에서도 $\sum F_x = 0$, $\sum F_y = 0$ 이 만족되어야 한다. 핀 *D*에서는 부재 *DE*에서 발생하는 힘의 방향만 결정하면 된다. 힘 벡터의 합을 0 으로 만족시키기 위해 아래 그림과 같이 방향이 결정된다.

⑦ 핀 *E*에서 발생하는 힘의 방향은 부재 *AE*, 부재 *CE*, 부재 *DE*, 부재 *EF*에 의해 아래와 같이 결정된다.

⑧ 따라서 프레임에서 발생하는 힘의 방향을 표현하면 다음과 같다. 핀에 작용하는 힘과 부재에 작용하는 힘의 방향을 구분하여 이해해야 한다.

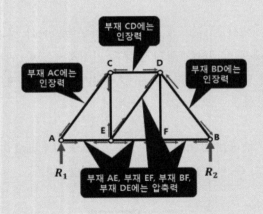

 트러스 구조와 달리 평판이나 아치 형태를 갖는 교량에서 작용하
는 힘의 종류는 다음의 그림과 같다. 그림은 절점이 아닌 부재에 작용
하는 힘을 표시한 것이다.

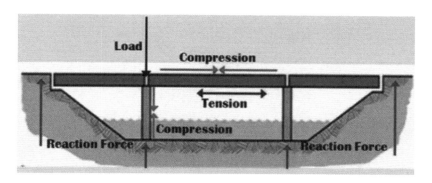

다리 부재에서 발생하는 힘의 종류, 출처 : http://www.matsuo-bridge.co.jp

Part 3.

재 료 와 역 학

재료의 힘과 변형의 관계를
다루는 학문

재료시험기 그립의 응력분포

▶ 취성 파괴

금속재료는 힘에 의해 부서지거나 휘어진다. 금속이 건축물의 기둥, 자동차, 조선, 비행기 등 기계구조물로 사용되기 시작한 것은 100여 년 전 금속 내 탄소의 함유량이 0.2~0.5% 가량이 휘어질 수 있는 구리가 개발되면서이다. 물론 1800년 무렵부터 철을 구조용 재료로 사용했지만 그때는 탄소가 2% 이상 포함된 '주철'로 힘에 의해 쉽게 깨지는 상태였고, 탄소 함유량이 0.1% 포함되는 부드러운 '연철'도 있었으나 고가였기 때문에 쉽게 사용하지 못했다. 이후 세계 2차 대전을 지나면서 철에 불순물을 제거하는 정련 기술이 발달하면서 철이나 구리 등을 폭넓게 사용하게 되었다.

● 타이타닉호 침몰

디카프리오 주연의 '타이타닉'으로 잘 알려져 있는 타이타닉호(영국 화이트 스타라인사)는 1912년 첫 항해에서 빙산과 충돌한 후 침몰된 대형 초호화여객선이었다. 침몰로 승객과 승무원 1,517명이 사망했는데 1985년 수심 3,773미터 바다 속에서 발견되어 침몰의 원인이 밝혀지게 되었다.

일반인들에겐 빙하와 충돌로 배의 일부가 파괴되었고, 바닷물이 배 안으로 침수했고 배의 압부분이 무거워지면서 배가 두 동강나 침몰했다고 알려져 있지만, 공학자들은 배의 재료에서 침몰 원인을 발견하였다. 배의 철판을 결합하는 리벳의 소재인 탄소강(carbon steel)이 당시 제련기술의 부족함으로 유항과 인, 황화망간을 많이 포함하여 빙산에 스친 정도의 가벼운 외력에도 저온취성을 일으켰다는 것이다.

그렇다면 '저온취성'이란 무엇인가?

저온(low temperature)은 온도가 낮다는 것이고, 취성(brittle)은 재료가 늘어지는 소성변형(plastic deformation)이 거의 없이 쉽게 부서지는 파괴현상이다. 그러니까 저온취성은 금속이 차가운 북극해의 바다 속에서 쉽게 깨지는 상태가 되었다는 것을 의미한다. 세라믹이나 유리와 같이 쉽게 깨지는 재료를 제외하면 대부분의 금속은 힘을 받으면 오랜 시간동안 휘거나 늘어지는 연성(ductile)파괴 성질이 있다. 구조물 설계자들은 당연히 이러한 금속의 성질을 고려하여 설계한다. 그러나 설계자의 의도와는 달리 금속의 성질이 급속히 변한다면 사실상 대책이 없다. 우리는

많은 재료들이 차가워지면 딱딱해지고 쉽게 깨질 수 있다는 것은 경험으로 알고 있다. 예를 들어 냉동고에 넣어둔 초콜릿은 쉽게 깨지지만(취성) 냉동고를 벗어나면 흐물흐물 늘어난다(연성). 따라서 설계자들은 금속의 취성과 연성이 온도에 의해 변할 수 있다는 것도 알고 있었을 것이다. 타이타닉호의 침몰은 설계자들의 예상을 벗어난 즉, 그 당시 그들의 지식수준을 벗어난 일이었던 것이다.

타이타닉호의 리벳 재료인 '탄소강'은 저온취성을 일으킨다. 상온에서 연성파괴를 하지만 −100℃의 저온 하에서는 유리처럼 작은 힘으

타이타닉호의 침물(1912년), 출처 : 구글 이미지

로도 쉽게 깨진다. 이렇게 연성과 취성은 온도에 따라 변하고, 성질을 변화시키는 온도를 '연성-취성 전이온도(ductile to brittle transition temperature)'라고 한다. 예를 들어 리벳의 연성-취성 전이온도가 –30℃라면 –30℃에서 리벳은 쉽게 깨지는 취성이 된다.

타이타닉호의 리벳은 유황, 인, 황하망간 등이 제련과정에서 충분히 제거되지 않았고, 이러한 성분들이 탄소강의 연성-취성 전이온도가 상온으로 높아졌고 이것이 취성파괴를 일으켰다. 취성파괴는 재료가 파괴될 때까지 변형되면서 흡수하는 에너지가 작다는 것을 의미한다. 연구자들에 의하면 타이타닉호의 탄소강과 비슷한 화학적 성분을 지닌 ASME[1] A36재료는 천이온도가 –27℃이지만 타이타닉호의 탄소강은 천이온도가 32~56℃로 매우 높아져 있었다. 따라서 당시 북극해의 수온이 –2℃일 것으로 추정되기 때문에 지금이라면 취성파괴를 일으키지 않을 재료였지만 당시에는 이미 외부의 충격에너지를 충분히 흡수하지 못하는 취성파괴 상태였던 것이다.

1) 미국기계공학회(American Society of Mechanical Engineers)

● **뒤플레시스 다리 붕괴**

1951년 1월 31일 오전 3시 캐나다 퀘벡 주 고속도로 2호선의 뒤플레시스 다리가 갑자기 붕괴했다. 이 사고로 3명이 사망했다. 사고가 발

뒤플레시스 다리 붕괴(캐나다, 1951년) 출처 : http://anengineersaspect.blogspot.com

생하기 2주 전 검사에서는 안전합격 판정을 받은 상태였다. 그러나 이 다리는 건설 후 3년차부터 용접부위에 균열(crack)이 발생하여 균열 부위에 있는 플랜지를 교체하고 리벳으로 보강했다. 결국 –35℃를 기록한 사건 당일 다리는 갑작스런 취성파괴를 일으켰다. 이 사고도 저온취성에 의한 재료파괴라고 할 수 있다.

용접(welding)을 하면 금속은 용접작업에 의해 고온상태가 되고 응고하면서 수축하려고 하지만 주변 모재가 열 수축을 억제하기 때문에 용접금속의 표면에 잔류인장응력[2]이 발생한다. 용접에 의해 아주 작은 균열이 발생하였고, 이런 균열은 잔류인장응력에 의해 점차 확대되어 파괴에 이르게 된다. 또한 일반적으로 용접을 할 때 아크발열로 물이 분해되고 이때 발생한 수소가 강철에 녹아 균열의 성장을 촉진하게 된다.

▶ 피로 파괴

피로파괴(fatigue failure)는 작은 하중을 반복해서 가할 때 재료가 파괴되는 현상이다. 오랜 세월동안 반복적으로 떨어지는 작은 물방울이 단단한 바위를 뚫는 것은 대표적인 피로파괴의 사례이다. 산과 산이 맞물려 회전하며 힘을 전달하는 기어(gear)의 산이 파괴되는 현상 역시 피로파괴의 예이다. 이와 같은 피로파괴는 파괴에 이르는데 긴 시간이 소요되고 소성변형을 동반하기 때문에 취성파괴와 같이 갑자기 발생하지 않는다.

재료가 피로파괴가 될 때까지 견디는 강도를 피로강도(fatigue strength)라고 하는데, 피로강도를 알기 위해서는 재료로 시험평가용 샘플을 제작한 후 샘플에 반복적인 힘을 가해서 샘플에서 발생하는 응력을 측정한다. 이때 응력은 반복 횟수가 증가할수록 감소하다가 어느 정도 일정하게 유지되는 상태가 발생하는데 이때를 피로강도 또는 피로한도 (fatigue limit)라고 하며 일반적으로 106~107회의 반복수(N)를 갖는다. 이렇게 재료의 피로강도를 평가하며 그려진 곡선을 S-N(stress-Number)곡선이라고 한다.

피로시험은 시편을 한 방향으로 당기는(tension) 힘을 반복적으로 주면서 평가를 하는데 +, –를 반복하는 주기형태로 힘을 가하게 되면 피

수적석천(水滴石穿), 물이 바위를 뚫는다는 뜻으로 한 가지 일을 쉬지 않고
계속하면 이루어진다는 고사성어. 출처 : https://seeapp.wordpress.com

기어의 피로파괴

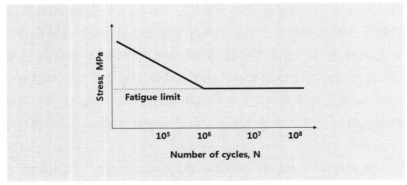

피로한도 평가를 위한 S-N 곡선(Stress-Number curve)

피로시험기, 제조사 인스트롱

주기곡선

로파괴가 발생하는 횟수는 당겨진다. 예를 들어 철사를 부러트리려고 할 때 굽혔다 폈다를 반복하는 것과 같은 이치이다.

금속을 용접하거나 절삭하면 표면에 잔류인장응력이 발생하여 피로파괴 가능성이 높아진다. 또한 금속내부에 불순물이나 미세 균열 등이 있을 경우에도 피로파괴는 쉽게 발생할 수 있다. 따라서 초음파측정기를 사용하여 금속 내부에 치명적인 피로파괴를 일으킬 수 있는 불순물이나 균열 등을 확인하고 있을 경우에는 교환하거나 보강재를 추가해야 한다. 최근에 피로파괴가 발생했다는 것은 유지·보수 불량일 가능성이 크다.

● 코메트 항공기 사고

1952년에 세계 최초로 정기운항을 한 영국 드 해빌랜드사의 제트여객기 '코메트(comet)'가 1953년 5월 2일 인도에서 원인 불명으로 추락한 사고가 발생한 이후 1954년 1월 10일 이탈리아 엘바섬, 1954년 4월 8일 이탈리아 스트롬볼리섬에 연거푸 추락하였다. 연이은 항공기의 추락사고로 인해 처칠 수상의 명령으로 왕립항공기연구소가 원인규명에 착수하여 사각형 창틀의 모서리에서 피로파괴 현상이 원인이었음을 밝혀냈다. 이것으로 금속의 피로파괴라는 기술적 원인이 체계적으로 규명되었다. 이후 드 해빌랜드사는 미국 보잉사와의 경쟁에서 패배하여 시장에서 완전히 철수하게 되었다.[3]

3) 나카오 마사유키,
실패100선, 21세기북스, p142,
2005.

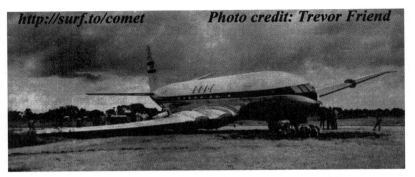

http://surf.to/comet *Photo credit: Trevor Friend*

영국 드 하빌랜드사의 항공기 추락사고, 출처 : https://www.google.co.kr/

▶ 부식

부식(corrosion)은 물질이 주위 환경과 화학반응을 일으켜 구성 원자로 분해되는 현상, 금속표면이 녹는 현상을 말한다. 일반적으로 산소와 같은 산화체와 반응하여 금속이 전기화학적으로 산화되는 것으로 우리가 말하는 '녹슬었다'를 말한다. 녹은 교량 사고의 가장 일반적인 원인 중 하나이다. 미국 연방 고속도로 관리국(Federal Highway Administration)에 의하면 1998년 미국의 연간 직접 부식비용은 약 2,760억 달러로 미국 국내 총생산의 약 3.2 %에 해당되는 막대한 비용이다.[4]

기계분야에서 발생하는 3대 불량과 사고원인을 부식, 피로, 마모라고 할 때 부식이 가장 많이 사고원인이다. 일반적으로 부식은 재료의 노화를 서서히 초래한다. '일본 고압력 기술협회'가 압력설비에서 발생한 사고를 분석한 결과에 의하면 탄소강의 부식속도는 연간 0.15~0.3mm였다. 즉, 배관 및 압력용기의 안쪽 두께는 몇 밀리미터에 불과하여 부식이 시작되면 몇 년~수십 년에 걸쳐 부식이 진행되어 가장 두께가 얇은 표면이 좌굴과 파열을 동반하면서 갑자기 파괴된다. 이때 부식의 원인으로는 빗물, 탄화수소, 천연가스 등이 있다.[5] 부식속도는 염소 또는 산과 접촉하면 연간 0.3~0.5mm로 급속히 증가하며, 유체가 흐르면서 재료에 부딪치게 되면 부식속도는 더욱 빨라진다. 특히, 부식하기 쉬운 재료가 부식하기 쉬운 환경에서 균열을 확장시키려는 힘(인장력)을 받는 조건이면 부식에 의한 파괴가 쉽게 발생한다. 이러한 현상을 '응력부식파괴'라고 한다.

4) Gerhardus H. Koch, Michiel P.H.Brongers, Neil G. Thompson, Y. Paul Virmani and Joe H. Payer. CORROSION COSTS AND PREVENTIVE STRATEGIES IN THE UNITED STATES – report by CC Technologies Laboratories, Inc. to Federal Highway Administration (FHWA), September 2001.

5) 나카오 마사유키, 실패100선, 21세기북스, p157, 2005.

응력부식파괴는 항공기에 사용하는 알루미늄이나 티타늄 합금, 원자력발전소의 스테인리스강, 내열강, 니켈강 등에서 발생할 가능성이 높다. 이러한 재료들은 부식이 잘되지 않는 재료들이지만 강도를 높이기 위한 후처리를 하면서 금속의 결정입계에 따라 응력부식파괴가 발생할 수 있다. 잔류인장응력이 발생하고 있을 경우, 외력이 가해지지 않아도 부식으로 인한 균열이 진전되어 파괴가 발생할 수 있다.[6]

6) 나카오 마사유키, 실패100선, 21세기북스, p164, 2005.

● **천연가스 파이프라인 폭발**

캐나다의 파이프라인사는 1973년 지름 1,067mm 탄소강 소재 배관을 천연가스 운송용으로 매설하였다. 배관은 용접으로 체결하고 폴리에틸렌 테이프로 피복처리 하였다. 용접부위는 잔류인장응력이 발생하는데, 땅속에 매립된 배관 용접부위에 폴리에틸렌 테이프가 벗겨지면서 부식과 인장응력이 더해져 응력부식파괴가 발생하였다. 1995년 7월 천연가스 파이프라인 6개 중 1개가 파열하여 폭발하면서 천연가스 2,000만m³가 유출되었다.

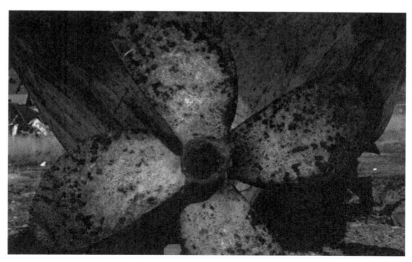

배 프로펠라의 부식

▶ **고분자 재료**

 고무나 플라스틱과 같은 고분자재료(polymer)는 금속재료에 비해 유연하다. '유연하다'는 것은 금속에 대한 일반적인 상식인 '강하다'의 반대말로 '약하다'가 아닌 '강하지 않다'의 의미로 사용한 것이다. 즉, 약하지 않지만 강하지도 않다는 뜻이다. 기술의 발전은 고분자재료에 철보다 강한 카본 파이버(carbon fiber)를 함침한 복합재(composite)를 만들어 철을 대체할 수 있게 하였다. 멀지 않은 미래에 철만큼 강한 순수 고분자재료가 개발될 지도 모른다. 고분자재료에는 플라스틱(plastic)과 고무(rubber)가 있다. 고분자재료는 힘을 받으면 금속에 비해 많이 변형(deformation)한다. 그리고 가해진 힘이 제거되면 원래 형상으로 복귀하려는 성질(탄성, elasticity)이 강하다. 이러한 성질은 고무에서 특히 뚜렷하게 나타난다. 금속보다 큰 힘을 견디지는 못하지만 힘에 의한 변형과 복귀성질이 뛰어나 산업계에서는 이러한 성질을 이용한 다양한 부품소재로 사용하고 있다. 대표적인 것이 충격이나 진동을 흡수하는 댐퍼(damper), 유체의 흐름(flow)이나 누설(leakage)을 막는 패킹(packing), 소리를 차단하는 패킹, 단열이나 절연용 패킹, 타이어 등이 고분자재료의 적용 사례이다.

 이 중에서 타이어의 역사를 살펴보면, 1887년 영국 의사 던롭(Dunlop)은 아들이 세발자전거를 타며 엉덩이가 아파하는 것을 보고 당시 자전거에 사용되던 통 고무 타이어를 대체하는 공기압 타이어를 개발하였다. 던롭의 타이어로 자전거의 승차감은 크게 개선되었고 자전거 수요도 폭발적으로 증가하였다. 1870년 당시 첨단 고무산업을 성장을 믿고 미국 오하이오 애크론(Akron)의 지역유지들은 던롭타이어에 의해 고무 타이어의 전성기를 맞아 자신들의 타이어 회사를 애크론에 세우고 회사명을 굿이어 타이어(Goodyear tyre)라고 붙였다. 한편 1889년 프랑스의 미쉐린(Michelin) 형제는 Dunlop 타이어에 펑크가 났을 때 접착제로 때우는 시간이 길다는 단점을 해결하기 위해 기존의 공기주입식 타이어를 요즘과 같이 착탈식으로 바꾸어 쉽게 교체하도록 만들었고 1891년 자전거 경주대회에 이들의 타이어를 채용한 선수가 경주 중에 타이어가 펑크가 났으나 즉시 교체하여 우승하면서 미쉐린은 자전거 타이어 시장을 평정하였다. 1907년 일본에서는 버선 장사를 시작한 이시바시(石橋)는 이러한 미국의 고무 산업의 폭발적 성장에 관심을 두고 1921년

에 버선바닥에 고무밑창을 달기 시작하여 대박을 터뜨린다. 이에 고무된 그는 1929년 자동차용 타이어를 만들기 시작했는데, 회사이름을 'BridgeStone'으로 했다.[7]

7) 민태기, 역사 속의 유체역학(21), 기계저널, Vol. 58, No.9, pp. 60-65, 2018.

● 자동차 와이퍼 노이즈

자동차 윈도우 와이퍼는 오랜 시간 사용하면 "끼이익"하는 잡소리가 나거나, 빗물을 말끔하게 씻어내지 못하는 닦을 때 줄이 생기는 불량이 발생하곤 한다. 이러한 원인은 첫째, 와이퍼 고무경화, 둘째, 유리창 표면의 기름기나 유막이 있을 때, 셋째, 와이퍼 암의 각도 불량이 발생할 때 생긴다. 이중에서 고무경화(rubber hardening)는 고무가 딱딱해지는 현상을 말한다. 고무경화 현상은 자동차용 타이어의 파손 원인이 되기도 한다.

고무는 반복적으로 하중을 받게 되면 내부에서 열이 발생해 경도가 증가하거나 댐핑력을 상실하는 등 기계적 성질이 변한다. 이러한 시효(aging)현상은 산소, 오존 등의 영향으로도 발생한다. 고무는 작은 힘으로도 큰 변형을 일으키는데 금속과 달리 변형과 힘의 관계가 비례하지 않는 비선형(non-linear) 특성을 보여 훅의 법칙(hook's law)을 적용하는 것은 부적절하다. 따라서 고무의 변형은 주로 변형 에너지 함수로 표현하며 불변항(I)로 표현되는 Mooney-Rivlin 모델과 연신율(λ)의 함수로 정의된 Ogden 모델이 대표적인 고무의 변형 에너지 함수이다.[8]

8) 강희진 외, "천연가황고무의 열경화에 따른 경도 및 물성치, 피로수명 변화", 한국자동차공학회 춘계 학술대회 논문집, p. 1403-1408, 2002.05.

자동차 윈도우 와이퍼 불량

● **독일 고속전철 ICE 탈선과 전복**

ICE(InterCity Express)는 독일의 고속전철로 1991년 개통 당시 일본의 신
간선과 마찬가지로 강철 일체형 바퀴를 사용했다. 그러나 승차감이 나
쁘다는 불만이 있었고 바퀴 안에 완충재로 고무를 삽입하는 이중 구
조바퀴를 적용했다. 이러한 기술로 1992년~1997년 동안 승객은 3배가
증가하였다.

그러나 독일 니더작센주 , 뮌헨 발 함부르크 행 ICE 884편이 운행
중 탈선했다. 탈선한 차량이 육교에 충돌하여 101명이 사망하고 72명
이 중경상을 입었다. 승차감을 높이기 위해 차량에 설치한 완충재가
경화하여 차량 바깥바퀴가 피로파괴를 일으켰다. 차량 바퀴에 적용된
고무로 인해 기관사도 바퀴의 진동을 느끼지 못해 긴급정지를 하지 못
한 것이다.[9]

9) 나카오 마사유키, 실패100선,
21세기북스, p157, 2005.

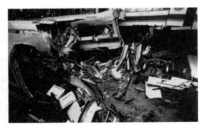

독일 고속전철 ICE 충돌 사고, 출처 : https://sma.nasa.gov

사고차량의 이중구조바퀴

사고가 발생한 ICE의 바퀴에 설치된 고무[10]

10) 나카오 마사유키,
실패100선, 21세기북스, p157,
2005.

● 우주왕복선 챌린저호 폭발(미국, NASA, 1986년)

로켓 부스터(rocket booster)의 연료를 밀봉하기 위한 고무 O링이 저온에 경화되어 밀봉기능을 하지 못했고, 연료가스가 유출되어 발사 75초 만에 폭발하였다. 우주인 7명 모두 사망하였고 4,865억의 경제적 손실을 입었으며 생중계를 보던 전 세계에 깊은 충격을 주었다.

고무 O링은 뛰어난 복원력으로 가스나 유체를 밀봉하는 역할을 하는데, 고무는 낮은 온도에 딱딱해지는 성질이 있어 밀봉력이 현격히 떨어진다. 챌린저호가 발사되던 1986년 1월 28일엔 기온이 −2℃로 낮았고 O링엔 저온경화가 발생하였던 것이다.

● 플라스틱

플라스틱은 일반적으로 가볍고, 튼튼하고, 부식에 강하고, 열·전기 절연성과 성형성이 우수하고 대량생산에 적합하다. 무엇보다 원가가 저렴하여 가격경쟁력이 높다. 플라스틱은 산업혁명 이후 현대화를 이루는데 매우 큰 공헌을 한 재료로서 인류의 생활편리성을 한층 높여 주었다. 그러나 편리하고 저렴하다는 특징으로 대량생산, 대량소비를 벗어나지 못하면서 최근에는 플라스틱이 지구

오링의 체결, 출처 : http://www.o-rings.com

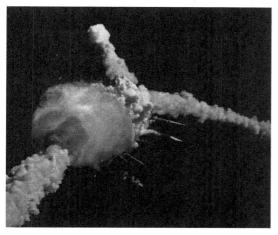

우주왕복선 챌린저호 폭발, 1986년, 출처 : https://www.google.co.kr/

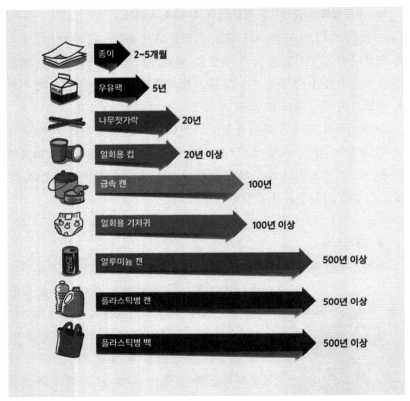

종이 2~5개월

우유팩 5년

나무젓가락 20년

일회용 컵 20년 이상

금속 캔 100년

일회용 기저귀 100년 이상

알루미늄 캔 500년 이상

플라스틱병 캔 500년 이상

플라스틱병 백 500년 이상

재료별 재생에 소요되는 기간, 출처 : https://www.e-gen.co.kr

환경 오염의 주범으로 인식되어 사용량을 제한하자는 규제도 점차 증가하고 있다. 플라스틱 제품은 재생에 약 500년이 소요되는 것으로 알려져 있다.

이러한 플라스틱 재료의 단점에도 불구하고 플라스틱은 산업적으로도, 생활적으로도 매우 유용한 재료이다.

고분자 재료는 1920년대 스위스 연방공과대학의 슈타우딩거 (Staudinger) 교수(1953년 노벨화학상 수상)의 고분자설 이후 1931년 폴리염화비닐이 최초로 산업화되었다. 이후 테프론(PTFE)은 듀퐁(Dupont)사에서 1938년 발견된 후 1950년대에 상용화되었다. 듀퐁사는 1934년 나일론66을 발견했는데 이 나일론을 사용한 여성용 스타킹이 1940년 5월 미국 뉴욕시에서 첫 소개되었을 때 폭발적인 인기를 얻었고 무려 400만 켤레의 판매량을 기록하였다. 우리가 일상에서 가장 많이 사용하는 PET는 1941

년 카리코 프린터스(Calico printers)사에서 발견하였고 산업화는 1948년에 이루어졌다.

1869년 미국의 당구업계는 당구공 공급부족으로 고민이었는데, 코 끼리 상아 하나로 당구공 8알 밖에 제작하지 못하여 이 방식으로는 당 구공 수요를 도저히 맞출 수 없기에 상아를 대체할 물질을 찾는 데 거 액의 상금을 걸었다. 이에 미국 발명가 Hyatt는 니트로셀룰로스에 몇 가지 첨가물을 더해 셀룰로이드를 개발해 당구공을 대체하는데, 이것 이 인류 최초의 플라스틱으로서 그는 이를 대량 생산할 목적으로 사출 성형기를 최초로 개발하고 회사를 차렸다. 1895년 Hyatt는 사업 일선 에서 물러나며 동업자의 아들인 MIT출신 Sloan을 후계자로 영입한다. 1882년 미국인 이스트만은 당시 사진을 유리판에 현상하는 것을 대체 하기 위해 니트로셀룰로스로 필름을 개발하는데, 이 발명으로 그는 휴 대가 가능한 사진기까지 개발하게 되었고, 이를 바탕으로 회사를 세우 는데 이 회사가 Kodak이다.[11] 이후 1930년대 염화비닐, 초산비닐, 스틸 렌, 메타크릴산메틸이 차례로 합성되면서 비닐계 고분자 플라스틱이 개발되었다.[12]

11) 민태기, 역사 속의 유체역학(21), 기계저널, Vol. 58, No.9, pp. 60-65, 2018.

12) http:// www.plasticskorea.co.kr/The magazine plasticskorea, 2014.06.

13) http:// www.plasticskorea.co.kr/The magazine plasticskorea, 2014.06.

플라스틱의 분류[13]

열경화성 플라스틱			페놀수지, 플라스틱폴리우레탄, 플라스틱실리콘수지, 플라스틱에폭시수지, 플라스틱우레이수지, 멜리민수지, 불포화 폴리에스텔수지 등
열가소성 플라스틱	범용 플라스틱		폴리스티렌(PS), 폴리염화비닐(PVC), 메타크릴수지(PMMA), 폴리에틸렌(PE), 아크릴로니트릴·스틸렌(AS)수지, ABS, 폴리에틸렌테레후타레이트(PET), 폴리프로필렌(PP)
	엔지니어링 플라스틱	엔지니어링 플라스틱	폴리아미드(PA), 폴리카보네이트(PC), 폴리아세탈(POM), 폴리페니렌에틸(PPE), 폴리부틸렌테레후타레이트(PBT), GF강화폴리에틸렌테레후타레이트
		슈퍼 엔지니어링 플라스틱	폴리테이트라후르오로에틸렌(PTFE), 폴리스루혼(PSF), 폴리에틸스루혼(PES), 액정폴리머(LCP), 폴리페니렌스루피드(PPS), 폴리아리레이트(PAR), 폴리에틸에틸케튼(PEEK), 폴리에틸이미드(PEI), 폴리아미드이미드, 폴리이미드 등

플라스틱 재료와 주용도[14]

14) http://
www.plasticskorea.co.kr/The
magazine plasticskorea,
2014.06.

		약호	일반호칭	주 용도
열가소성플라스틱	범용플라스틱	PE	폴리에틸렌	각종 포장필름, 랩, 농업용 필름, 전선피복재, 용기, 가솔린탱크와 등유통, 사무용품
		EVAC (EVA)	에틸렌초산비닐	농업용 필름, 봉지재, 접착제, 종이, 용기류 코팅재
		PP	폴리프로필렌	포장필름, 식품용기, 자동차 부품, 가전부품, 캡, 트레이 ,컨테이너, 의료기기
		PVC	폴리염화비닐	하수도관, 각종 파이프, 이음, 빗물받이, 바닥과 벽재, 호스, 농업용 필름, 전선피복
		PS	폴리스티렌	식기 용기 및 트렝, 하우징, CD케이스, 생선박스, 포장완충재(발포PS)
		SAN(AS)	스틸렌 아크릴로니트릴	식탁용품, 전기제품(선풍기 날개 등), 식품 보존 용기, 완구, 화장품 용기, 페라이터
		ABS	아크릴로니트릴부 타젠스틸렌	전기제품, OA기기 사무용품, 완구, 주방용, 자동차 부품, 게임기, 건축자제
		PET	폴리에틸렌테레후 타레이트	절연재료, 광학기능 필름, 파기테이프, 사진필름, 식기 용기, 식용 액체용병
		PMMA	폴리메타크릴산메 탈(아크릴수지)	조명용품, 자동차 램프 렌즈, 표시창, 전도(빛)판, 일용품, 콘택트렌즈, 물탱크 양극판
		PVAL	폴리비닐	자동차 안전 유리, 편광 필름. 접착제, 종이가공재, 염비서스펜스중합안정제
		PVDC	폴리염화비닐리덴	식품용 랩 필름, 식품용 케이싱, 코팅 필름
	엔지니어링플라스틱	PC	폴리카보네이트	DVD·CD디스크, 전자부품과 하우징, 카메라 바디, 각종 렌즈, 투명 지붕재, 헬멧
		PA	폴리아미드(나일론)	자동차 용품(흡기관, 라디에이터탱크, 냉각팬 등), 식품 필름, 어망과 테그스, 지퍼
		POM	폴리아세탈	자동차용 부품(연료 펌프 등), 각종 지퍼, 클립
		PBT	폴리부틸렌테레 후타레이트	전기부품, 자동차 전장 부품
		PPS	폴리페니렌실 파이드	전기·전자부품, 전장부품, 와이어하니스용 피복재, 기어, 단열, 접동재료

	PTFE	불소수지	절연재료, 베어링, 개스킷, 각종패킹, 필터, 반도체 공업품, 전선피복
	PVDF	폴리불화비닐리덴	각종 제조장치품(반도체, 산업, 식품, 의료 등), 바인더, 센서, 낚싯줄과 현
	PI,PAI	폴리이미드, 폴리아미드이미드	우주, 항공부품, 각종 엔진 부자재의 자동차 부자재, 베어링, 유압시밀, 정보기기 부품
열경화성 플라스틱	PF	페놀수지	전기•전자부품, FPC기판, 브레이커, 다리미 핸들과 주전자 등의 손잡이와 다개, 합판접착제
	MF	멜라민수지	식탁용품, 화장판, 전기절연물, 합판접착제, 도료
	UF	우레아수지	전기제품(배선기구), 식기, 단추, 완구, 합판접착제
	PUR(PU)	폴리우레탄	자동차시트, 단열재, 공업용 부품(롤, 벨트 등), 쿠션
	EP	에폭시수지	전기 전자제품(IC봉지재, FPC기판 등), 금속용 접착제, 도료, 매트릭스 수지
	SI	실리콘	전기, 전자부품, 오일, 왁스, 코팅재, 화장품, 실링재, 발수재, 윤활재, 이형재
	UP	불포화폴에스텔수지	욕조, 정화조, 콘크리트 보강, 크린타워, 단추, 헬멧, 낚싯대, 도료, 어선

 플라스틱 성형가공 기술은 사출성형, 압출성형, 블로우성형, 열성형, FRP성형, 압축성형, 주형, 분말성형, 냉간가공, 발포성형 등으로 나뉘며, 이 중에서 사출성형이 50% 이상을 차지하고 있다. 사출성형은 1920년 독일에서 금속의 다이캐스트 기술을 응용해서 개발한 것이 시초이다.

플라스틱 성형 가공법[15]

15) http://
www.plasticskorea.co.kr/The
magazine plasticskorea,
2014.06.

방출 성형	일반 사출성형	
	사출 발포성형	
	샌드위치 성형	
	가스어시스트 성형	
	사출 압축성형	
압출 성형	컴파운드	
	필름압축	T다이법
		인플레법
		라미네이션법
	시트, 평판압출기	단프라 성형
	튜브, 파이프성형	
	이형 압출기	
	두꺼운 압출기	판, 원형봉, 각재
	압출 발포성형	
	압출 코팅	케이블, 와이어
	단일 필라멘트 압출	
블로우 성형	압출블로우	압출블로우
		축전기
		3차원블로우
	사출블로우	사출블로우
		연신(연장)블로우
열	진공성형	
	성형	
FRP	필라멘트 와인딩	
	성형	
	프리프레그, 프리믹스	

압축 성형	적축 성형	
	FRP 성형	
	트렌스퍼 성형	
주형	캐스트 성형	
	모노머 캐스팅	
	봉인 성형	
분말 성형	엥겔 프로세스, 하야시 프로세스	
	회전성형	
	분말성형	
냉간 가공	압연, 견인	
	전단, 심교	
	전조, 단조	
2차 가공	조립, 접합	접착, 용접
		표명 가공
		기계 가식
	표명 가공	도장, 도금, 진동증착
		인쇄, 핫스뎀핌, 각인
		스팟달링, 염색
	기계 가식	절삭, 족삭
		연삭, 연마
		탓핑, 기타

성형 가공별 사용 플라스틱과 주 성형제품[16]

16) http://www.plasticskorea.co.kr/The magazine plasticskorea, 2014.06.

가공법		사용 플라스틱		주 성형제품				
				2차원		3차원		
		열가소성	열경화성	필름	시트, 판	입체	중공	관, 호스
사출성형		□	△	□	□	×	×	□
블로우성형		□	×	×	×	×	□	□
열성형		□	△	×	×	□	×	×
FRP 성형	필라멘트 와인딩	□	□	×	×	×	□	□
	핸드 레이업	×	□	×	×	□	×	×
압축성형		×	□	×	×	□	×	×
주형		□	□	×	×	□	×	×
분말성형		□	□	×	×	△	□	×
발포성형		□	□	×	□	□	×	□

□ : 많이 사용, △ : 약간 사용, × : 미사용

플라스틱은 금형(mold)으로 다양한 형상을 만들 수 있다. 금형에 용융된 플라스틱을 넣고 플라스틱이 식은 후 꺼내면 원하는 형상의 플라스틱 제품이 만들어진다. 단순한 형상의 바가지나 복잡한 형상의 휴대폰 케이스도 제조과정은 동일하다. 예상했듯이 이렇게 금형을 이용한 플라스틱 제품을 만들려면 제조공정에서 고려해야할 것들이 많다. 플라스틱을 용융상태로 만들기 위한 온도, 용융된 재료의 흐름성(점도), 용융과정에서 변하는 기계적 성질, 딱딱해질 때(경화될 때) 걸리는 시간과 경화패턴 등이 고려해야할 플라스틱의 성질이라면 금형 내에서 희망하는 형상으로 제작하기 위한 금형 내 유입(사출 또는 토출) 시간과 압력, 금형 닫힘 시간, 금형 내 용융된 플라스틱의 원활한 흐름을 위한 금형온도 등이 제조과정에서 고려해야할 재료의 성질이다. 뿐만 아니라 플라스틱의 형상을 만드는 금형에도 많은 고려사항들이 있다. 금형내부의 경

자동차의 폴리머 제품, 출처 : https://www.google.co.kr/

도(hardness), 거칠기(roughness), 금형의 온도조절과 온도균일성을 높이기 위한 가열(heating)과 냉각(cooling) 설계, 금형무게 절감을 위한 최적설계 등이 있다.

● **우주왕복선 콜롬비아호 폭발(미국, NASA, 2003년)**

우주왕복선 콜롬비아호가 2003년 1월 16일 케네디 우주센터에서 발사되어 16일간 다양한 국제 연구를 실시한 후 2003년 2월 1일 텍사스 주 상공으로 복귀하려 대기권에 진입하면서 공중폭발하였다. 콜롬비아호의 외부 연료탱크는 탱크 속 액체수소와 산소에 의해 얼음이 생길 수 있기 때문에 단열을 위한 절연재 블록(insulation block)으로 감싸는데 이륙 후 얼마 되지 않은 시간에 절연재 블록이 떨어져 나가며 기체에 부딪혀 외부에 구멍이 뚫렸다.

우주왕복선은 대기권으로 재진입 시 7.7km/s의 엄청난 속도로 진입하기 때문에 대기와 마찰로 인해 진입시간 최고 1,370℃까지 표면온도가 올라간다. 이렇게 높은 온도에 10분 이상 노출되면서 구멍이 뚫린 곳이 열에 견디지 못하고 폭발한 것이다.

콜롬비아호 폭발의 원인이 된 단열재는 일상 생활에서 쉽게 접할

콜롬비아호 연료탱크 단열을 위한 절연재 블록,
출처 : https://pgr21.com

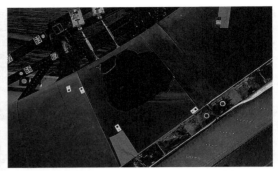

절연재 블록 낙하에 의한 기체 손상(시뮬레이션 결과임),
출처 : https://pgr21.com

수 있다. 건물의 벽에 들어간 스티로폼도 단열
재이고, 겨울 외투에 들어간 오리털도 천연 단
열재이며, 포근한 이불속 솜도 천연 단열재이
다. 단열재는 에너지 관점에서 매우 중요한 재
료이다. 건물을 예를 들면, 여름의 뜨거운 열기
나 겨울의 추운 기온으로부터 실내 기온을 유
지하려면 단열재의 성능이 매우 중요하다. 최
근 에너지절감을 위해 단열재의 개발은 활발해
지고 있다.

우주왕복선 진입 시 발생하는 마찰열, 출처 : https://pgr21.com

　단열재는 유리 섬유, 암석 슬래그 및 양모, 셀룰로오스 등의 천연
섬유와 같은 부피가 큰 섬유 소재에서부터 경질 폼 보드, 매끄러운 호
일에 이르기까지 다양하다. 부피가 큰 물질은 전도성 및 대용량의 대
류 열 흐름을 차단할 수 있다. 경질 폼 보드는 공기의 열 흐름을 차단
한다. 열반사가 좋은 호일은 복사열을 반사하여 온도를 낮추는데 잘
사용되고 있다.

▶ **열변형**

　1978년 7월 미국 뉴저지의 애버리 파크에 철도 레일이 열변형에 의
해 뒤틀려 열차가 탈선하는 사고가 발생했다. 당시 온도는 평소에 비
해 약 27℃ 가 상승한 상태였다.

　모든 재료는 크기의 차이가 있을 뿐 가열되면 팽창하고 냉각되면

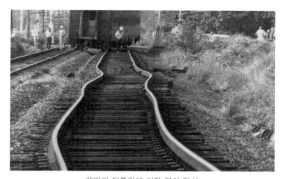

레일의 뒤틀림에 의한 열차 탈선,
출처 : https://www.businessinsider.com

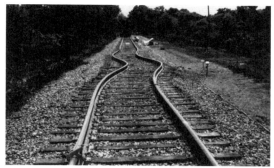

출처 : U.S. Department of
Transportation.

다리 상판의 간격

철도 레일의 간격, 출처 : www.google.com/image

수축한다. 그렇기 때문에 물체가 구속된 상태에서 온도변화가 발생하면 물체 내부에는 열변형에 저항하려는 힘이 발생한다. 이러한 저항력을 단위면적에 대해 표시한 것을 열응력(thermal stress)라고 한다.

따라서 야외에 노출되어 있는 다리의 상판이나 철도 레일은 일정한 간격을 두고 설치를 한다. 간격을 두지 않고 다리 상판이나 레일을 설치하면 뜨거운 여름철 기온이 수십 ℃가 상승하게 될 때 서로 팽창하면서 뒤틀리는 사고가 발생하기 때문이다.

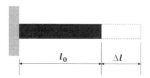

위 그림과 같이 길이 l_0인 보가 한쪽 벽면에 고정되어 있을 때 온도 변화 ΔT에 의해 길이가 Δl만큼 늘어났다면

$$\Delta l = \alpha \cdot \Delta T \cdot l$$

$$\alpha : \text{선 팽창계수(coefficient of linear expansion),} \quad \frac{\mu m}{m\,^{\circ}\!C}$$

으로 나타낸다.

선팽창계수 α는 물체가 1℃ 변할 때 길이가 늘어나거나, 줄어드는 정도를 나타내는 재료의 고유 특성값으로 고무나 플라스틱 같은 재료 는 선팽창계수가 높아 열변형이 크게 발생하고, 금속은 상대적으로 열 변형이 작다.

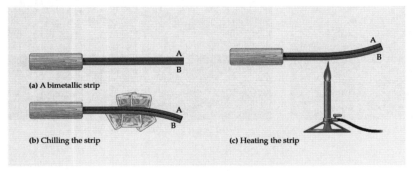

바이 메탈의 열변형, 출처 : https://www4.uwsp.edu

위 그림에서 길이가 같은 재료 A와 재료 B가 결합되어 있다. 이때 냉각을 시키면 아래로 휘고, 가열을 하면 위로 휘는 현상이 발생했다 면 재료 B의 선팽창계수가 크다는 것을 알 수 있다.

$$\alpha_A < \alpha_B$$

즉, 재료 B의 선팽창계수가 크기 때문에 냉각을 시키면 재료 B의 수축량이 커서 아래로 휘게 되고, 가열을 하면 팽창량이 크기 때문에 위로 휘는 것이다.

재료의 선팽창계수

재료	선팽창계수 α, $\frac{\mu m}{m^\circ\!C}$
알루미늄	24
구리	17
강철	12
유리	4~9

예제 1. 길이가 5m인 레일을 기온 15℃일 때 3mm 간극을 두고 설치하였다. 뜨거운 여름철 레일의 온도가 54℃까지 상승한다면 틈새는 얼마가 되는가? 또한, 레일이 서로 붙지 않게 하기 위해서 여름철 살수작업을 통해 레일의 온도를 낮추게 되는데, 살수작업을 수행해야하는 레일의 최소 온도는 얼마인가? 레일의 선팽창계수는 $12\frac{\mu m}{m^\circ\!C}$ 이다.

여름철 레일의 표면온도 레일 살수작업, 출처 : 연합뉴스

풀이

레일의 열변형량은 다음의 식으로 계산할 수 있다.

$$\Delta l = \alpha \cdot \Delta T \cdot l$$

$$\Delta l = 12\frac{\mu m}{m \cdot ^\circ\!C} \cdot (54^\circ\!C - 15^\circ\!C) \cdot 5m = 2.34mm$$

초기 레일간 간극이 3mm 이므로 최종 간극은 0.66mm 가 된다.

레일의 붙을 때 온도를 T_1이라 하고, 초기 온도를 T_0라고 하면

$$\Delta T = T_1 - T_0 = \frac{\Delta l}{\alpha \cdot l} \quad \cdot \quad T_1 = T_0 + \frac{\Delta l}{\alpha \cdot l} , \text{ 이므로}$$

$$T_1 = 15°C + \frac{0.003m}{12\frac{\mu m}{m \cdot °C} \cdot 5m} = 15°C + 50°C = 60°C$$

이므로 여름철 레일의 온도가 60°C 가 되지 않도록 살수 작업을 해야 한다.

만약 이상기온으로 인해 여름철 기온이 60°C 이상 오른다면 레일의 간격은 3mm이상으로 벌려야만 한다.

▶ **면적 모멘트**

● **도요타 자동차 SUV 차량 전복사고**

일반적으로 SUV(Sports Utility Vehicle) 차량은 비포장 전용차로 캠핑문화가 확산되면서 가족차량으로 판매량이 급증하고 있다. 비포장도로를 달려야하기 때문에 중심을 높게 설계하여 시야가 넓어 운전하기가 편리한 장점이 있다.

1995년 일본 도요타(Toyota) 자동차의 SUV 차량(모델명 4-Runner)이 미국 오리건 주 395번 국도에서 마주 오는 차량을 피하다가 전복되었다. 이 사고로 1명이 목을 다쳐 전신마비가 되는 중상을 입었고, 재판 끝에 도요타 자동차는 76억 원의 배상을 해야만 했다.[17]

4-Runner 자동차는 차량 너비보다 높이가 높은 직사각형 형태로 급격한 회전 시 쉽게 전복되는 구조였고, 사고 이후 폭을 넓히고 높이를 낮추는 저중심 설계로 변경하였다.

17) 나카오 마사유키, 실패100선, 21세기북스, p157, 2005.

● **벤츠 A클래스의 전복사고**

독일 벤츠(Benz)사는 1997년 실내공간이 넓고, 충돌에 강한 소형차

도요타 자동차의 4-Runner 1995년 모델

A 클래스를 개발했다. A 클래스는 충돌 시 다리 부상을 완화하기 위해 차량 높이를 높게 했다. 그러나 그해 11월 스웨덴 잡지사가 주관하는 엘크테스트(Elk test)[18]에서 코너링 시험 도중 전복되는 사고가 발생했다. 이 사고로 벤츠사는 모델을 변경하여 차량 높이를 낮추고, 타이어 간 거리를 확대하고, 광폭 타이어를 장착하게 함으로써 무게중심을 낮추도록 하였다.

18) 사슴(Elk)가 뛰어든다는 가정하에 고속주행 시 급차선 변경을 하는 시험으로 시속 60km로 직진하다가 급 차선을 변경한 후 다시 급격히 원래 차선으로 돌아온다.

차량 충돌 테스트

벤츠 A 클래스 차량의 엘크테스트

　무게중심(center of gravity)은 '중력의 합력이 작용하는 점'이라고 하는 물리학에서 나온 개념이다. 즉, 물체에 작용하는 중력이 모이는 점이라고 생각할 수 있다. 대칭하지 않은 물체가 균형을 이루고 있다면 그것은 무게가 무게중심으로을 기준으로 고르게 분포하고 있다는 것을 의미한다. 우리가 생활 속에 만지고 보는 모든 물체는 지구중심으로 끌어당기는 힘인 중력(무게와 동일한 개념)을 받고 있기 때문에 무게중심은 중력중심이라고 할 수 있다.

　우리가 물건을 들 때 물건을 몸에 바짝 당겨서 들라고 한다. 그렇지 않으면 허리에 무리가 가서 부상을 당할 수도 있다. 이것은 몸의 무게중심과 물건의 무게중심이 합쳐진 무게중심을 몸의 무게중심과 가깝게 하여 몸에 무리가 가지 않게 하기 위함이다.

　스웨덴의 가전제품 제조기업인 일렉트로룩스는 무선청소기의 무게중심이 하단에 있을 경우 청소 시 손목에 가해지는 하중이 무게중심이 상단에 있는 경우보다 3배 적다는 사실이 확인하고 사용자의 편리함을 고려해 손목이 편안한 하단 중심 디자인으로 무선청소기를 설계하였다.

물건을 들 때 무게중심의 이동, 출처 : http://ferstx.tistory.com

스웨덴 일렉트로룩스 기업의 무게 저중심 청소기, 출처 : www.myelectrolux.co.kr

배는 항상 평형수를 싣고 다닌다. 배가 거친 파도에 중심을 잃고 휘청거릴 때 오뚝이가 바로 서는 원리와 같이 중심을 잡기 위해서다. 즉, 복원력은 배가 기울어졌을 때 원래의 위치로 되돌아가려는 힘인 복원력을 이용하여 중심을 잡는다. 평형수는 배의 무게중심을 배의 하단부로 낮춤으로써 배가 다시 원래의 위치로 되돌아가려는 복원력을 발생

시킨다. 배의 복원력과 무게중심은 어떠한 관계가 있는가? 배에는 아래 방향으로 받는 중력과 위 방향으로 작용하는 부력이 존재한다. 배가 평형상태를 유지하고 있으면 중력과 부력이 크기는 같고 방향이 반대인 경우이다. 그러나 배가 기울어지면 중력의 중심 위치는 그대로이지만 부력 중심의 위치는 기울어진 방향으로 이동하게 된다. 이때 배의 무게중심이 낮으면 부력이 배의 기울어진 방향과 반대방향으로 작용함으로써 배에 복원력이 발생한다. 그러나 배의 무게중심이 높으면 부력은 배가 기울어진 방향으로 더 회전력을 키움으로써 배는 전복이 된다. 따라서 배는 안전한 항해를 위해 무게중심을 낮출 필요가 있고, 이를 해결해주는 것이 평형수인 것이다.

이와 같이 무게중심을 낮춰 배의 안전성과 기동성을 올림으로써

배의 무게중심과 부력

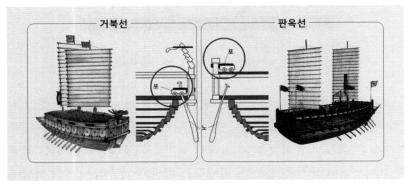

거북선과 판옥선의 포의 위치, 출처 : 와이즈만 영재교육 2014.06.

세계 해전사에 위대한 전과를 올린 배가 거북선이다. 거북선은 판옥선 위에 지붕을 올린 것으로 기본적으로 판옥선과 구조가 동일하다. 거북선의 지붕은 판옥선보다 무게중심을 위로 올림으로써 해전 시 배가 균형을 잡는데 불리했다. 이것을 해결하기 위해 거북선은 포를 노를 젓는 1층에 배치함으로써 배의 무게중심을 낮추었다. 즉, 거북선은 적선에서 날아오는 화포와 왜군의 등선으로부터 배를 보호하기 위해 무거운 철갑으로 지붕을 만들어 올라간 무게중심을 포의 위치를 낮춤으로써 다시 낮출 수 있었던 것이다.

지금까지 살펴본 바와 같이 무게중심은 구조물의 안정성을 확보하는데 매우 중요한 물리적 성질이다. 만약 구조물의 단면이 삼각형, 사각형 등 다각형이며 구조물은 동일한 재질로 구성되어 있고, 두께가 일정하여 질량 분포가 균일하다면 무게중심은 단면의 중심(도심)이 된다.

기계공학에서는 구조물의 무게중심을 조절(필요에 따라 위치를 조정할 수 있다)하고, 무게를 줄이고, 강도를 높이는데 균일한 질량분포를 갖는 단면의 성질을 적극 활용한다. 이때 사용되는 단면의 성질이 모멘트(moment)와 도심(center of geometry)이다. 이것이 잘 활용된 사례가 철골구조물에 사용되는 H빔이다.

철골 구조물에 사용된 H빔

19) 조승현 외, 재료역학, 보문당, p. 243, 2017.

● 도심과 면적 1차 모멘트[19]

모멘트는 힘에 의해 발생되어 회전을 일으키는 작용요소로 회전의 중심에서부터 힘이 작용하는 작용선까지의 수직거리와 힘의 크기의 곱으로 모멘트의 크기를 나타낸다. 여기에 힘을 면적으로, 수직거리를

좌표축에서 면적까지의 거리로 대체하면 면적의 1차 모멘트를 구할
수 있다.

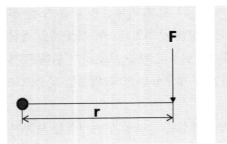

모멘트와 면적 1차 모멘트

모멘트 ; $M = r \times F$

면적 1차 모멘트 ; $M_x = y \times dA, My = x \times dA$

도형 면적의 어느 한 점에 집중되어 분포되어 있는 면적
1차 모멘트와 동일한 값을 갖게 되는 어느 한 점이 도심이 된다.

면적 1차 모멘트(x축 기준) ; $M_x = \int y \times dA = \sum_{i=1}^{n} y_i \times \Delta A_i = y' \times A$

면적 1차 모멘트(y축 기준) ; $M_y = \int x \times dA = \sum_{i=1}^{n} x_i \times \Delta A_i = x' \times A$

위 식에서 도심의 위치(x', y')는 다음과 같이 구할 수 있다.

$$x' = \frac{\int_A x \times dA}{A} = \frac{\sum_i x_i \times \Delta A_i}{\sum_i \Delta A_i}$$

$$y' = \frac{\int_A y \times dA}{A} = \frac{\sum_i y_i \times \Delta A_i}{\sum_i \Delta A_i}$$

이와 같이 계산되는 도심을 중심으로 선대칭, 점대칭이 되는 도형은 면적 1차 모멘트가 0이 되는 위치가 된다. 이것은 도심을 중심으로 선대칭과 점대칭이 서로 상쇄되어, 좌표 상 거리가 ⊕와 ⊖로 서로 상쇄되어, 모멘트의 합이 0이 되기 때문이다.

도심

예제 2. 아래와 같은 도형의 면적 1차 모멘트와 도심 C를 구하시오.

풀이

면적 1차 모멘트 (x축 기준) ;

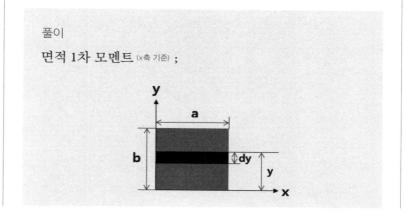

$$M_z = \int y \times dA = \int_0^b y \times a \cdot dy = a\left[\frac{1}{2}y^2\right]_0^b = \frac{1}{2}ab^2$$

면적 1차 모멘트 (y축 기준) ;

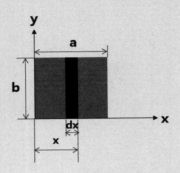

$$M_y = \int x \times dA = \int_0^a x \times b \cdot dx = b\left[\frac{1}{2}x^2\right]_0^a = \frac{1}{2}a^2b$$

도심 C의 위치(x', y')

$$x' = \frac{\int_A x \times dA}{A} = \frac{\frac{1}{2}a^2b}{ab} = \frac{a}{2}$$

$$y' = \frac{\int_A y \times dA}{A} = \frac{\frac{1}{2}ab^2}{ab} = \frac{b}{2}$$

예제 3. 아래와 같은 T 형 도형의 면적 1차 모멘트와 도심 C를 구하
시오.

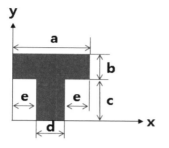 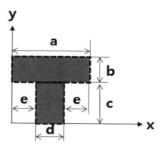

풀이

면적 1차 모멘트(x축 기준) ;

$$M_x = \int y \times dA = \sum_{i=1}^{n} y_i \times \Delta A_i = [(\frac{c}{2} \times cd) + (c + \frac{b}{2}) \times ab]$$

면적 1차 모멘트(y축 기준) ;

$$M_y = \int x \times dA = \sum_{i=1}^{n} x_i \times \Delta A_i = [(c + \frac{d}{2}) \times cd + (\frac{a}{2} \times ab)]$$

도심 C의 위치(x', y')

$$x' = \frac{\int_A x \times dA}{A} = \frac{\sum_i^n x_i \times \Delta A_i}{\sum_i^n \Delta A_i} = \frac{(c + \frac{d}{2}) \times cd + (\frac{a}{2} \times ab)}{(a \times b + c \times d)}$$

$$y' = \frac{\int_A y \times dA}{A} = \frac{\sum_i^n y_i \times \Delta A_i}{\sum_i^n \Delta A_i} = \frac{(\frac{c}{2} \times cd) + (c + \frac{b}{2}) \times ab}{(a \times b + c \times d)}$$

● **면적 2차 모멘트**[20]

20) 조승현 외, 재료역학 보문당, p. 243, 2017.

면적 1차 모멘트 M_x, M_y는 면적과 좌표축에서 면적까지 좌표값의 1차항의 곱으로 정의되었다. 면적 2차 모멘트는 면적과 좌표축에서 면적까지 좌표값의 2차항(제곱항)의 곱으로 다음과 같이 정의한다.

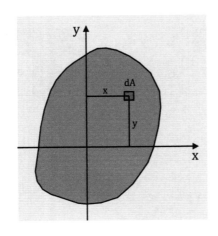

$$I_x = \int y^2 \, dA$$
$$I_y = \int x^2 \, dA$$

면적 2차 모멘트는 면적의 관성 모멘트(moment of inertia of the area)라고도 부르며, 좌표값의 제곱항을 면적에 곱하게 되므로 좌표계상의 어디에 위치하여도 언제나 양의 값을 갖게 된다.

① 단면계수

다음 그림에서 도심을 지나는 축으로부터 도형의 상단 또는 하단에 이르는 거리를 각각 e_1, e_2 라고 하자.

이 때 도심을 지나는 축에 대한 관성모멘트 I_x를 거리 e_1 또는 e_2로 나누어 준 것을 이 축에 대한 단면계수(modulus of section ; Z)라고 하며, 단위는 차원이 L3이므로 m3, cm3, mm3 등으로 표시된다.

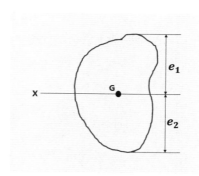

$$Z_1 = \frac{I_X}{c_1} \qquad Z_2 = \frac{I_X}{c_2}$$

만일 도형이 대칭축으로 되었다면 그 축에 대한 단면계수는 하나만이 존재하나, 대칭이 아닐 경우에는 2개의 단면계수가 존재하게 된다.

예제 4. 사각형에 대한 면적의 관성 모멘트를 도심을 지나는 AA축에 대하여 구하고, 또 BB축에 대하여 구하라.

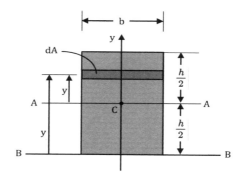

풀이

AA축

$$I_{AA} = \int y^2 \, dA$$

$dA = bdy$ 이고, AA축에 대한 적분구간은 $-\frac{h}{2}$에서 $\frac{h}{2}$이므로

$$I_{AA} = \int_{-\frac{h}{2}}^{\frac{h}{2}} y^2 \cdot bdy = b \cdot \left| \frac{1}{3}y^3 \right|_{-\frac{h}{2}}^{\frac{h}{2}} = \frac{bh^3}{12}$$

BB축

$$I_{BB} = \int y^2 dA$$

좌표축의 이동으로 적분구간이 0에서 h로 바뀌어

$$I_{BB} = \int_0^h y^2 bdy = b \cdot \left[\frac{1}{3}y^3 \right]_0^h = \frac{bh^3}{3}$$

● **평행축 정리**

면적의 관성 모멘트는 동일한 도형이라도 기준축에 따라 달라진다. 앞의 예제와과 같이 AA축은 도형의 도심을 지나는 도심축이고, BB축은 도심축과 평행한 축이다. 이와 같이 도심을 지나는 축에 대한 면적 관성 모멘트와 도심축과 평행한 임의축에 대한 면적 관성 모멘트는 아래와 같은 '평행축 정리'를 사용하여 계산할 수 있다.

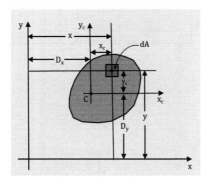

그림과 같이 도심을 지나는 축 x_c, y_c 와 이 축으로부터 임의의 거리만큼 평행 이동된 축 x, y축에 대한 면적 관성 모멘트의 상호 관계식을 생각해보자.

먼저 x축에 대한 면적 관성 모멘트를 I_x는 다음과 같이 쓸 수 있다.

$$I_x = \int y^2 dA$$
$$= \int (y_c + D_y)^2 dA$$
$$= \int y_c^2 dA + 2D_y \int y_c dA + D_y^2 \int dA \qquad (1)$$

식 (1)의 첫 번째 항 $\int y_c^2 dA$는 도심축 x_c에 대한 면적 관성 모멘트를 나타내므로 I_{xc}라 표기할 수 있다. 두 번째 항 $2D_y \int y_c dA$는 $\int y_c dA$가 도심축 x_c에 대한 면적 1차 모멘트이므로 $\int y_c dA = 0$이 된다.

따라서 두 번째 항 $2D_y \int y_c dA = 0$이 되어 없어진다. 세 번째 항 $D_y^2 \int dA$는 전체 면적 $(\int dA = A)$과 두 평행축 사이의 거리제곱 (D_y^2)을 곱한 값이 된다.

따라서 식 (1)은 식 (2)와 같이 간단하게 정리되며, y축에 대한 면적 관성 모멘트도 동일한 방식으로 식 (3)과 같이 정리된다.

$$I_x = I_{xc} + D_y^2 A \qquad (2)$$
$$I_y = I_{yc} + D_z^2 A \qquad (3)$$

평행축 정리는 도심축에 대한 면적 1차 모멘트가 0이 된다는 조건 $(\int x_c dA = \int y_c dA = 0)$을 이용하여, 도심축과 도심축에 평행한 임의축에 대한 면적 관성 모멘트의 상호관계식을 얻을 수 있다.

예제 5. 평행축 원리를 사용하여 BB축에 대한 면적 관성 모멘트를
구하라.

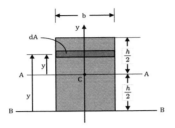

풀이

도심을 지나는 AA축에 대한 면적 관성 모멘트

$$I_{xc} = I_{AA} = \frac{bh^3}{12}$$

$$D_y = \frac{h}{2}, \quad A = bh$$

$$I_x = I_{xc} + D_y^2 \cdot A \text{이므로}$$

$$\therefore I_{BB} = I_{AA} + \left(\frac{h^2}{2}\right) \cdot bh = \frac{bh^3}{12} + \frac{bh^3}{4} = \frac{bh^3}{3}$$

예제 6. 아래와 같은 도형의 관성(면적 2차) 모멘트를 구하시오.

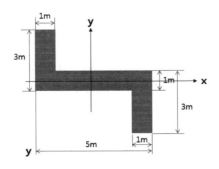

재료와 역학

풀이

이 도형은 아래 그림과 같이 사각형 A, B, C가 합성된 것
으로 생각할 수 있다. 사각형의 도심축에 대한 관성모멘
트와 평행축 정리를 적용하면 되는데 사각형 A는 도심축
에 위치하고 있어서 관성모멘트 $I = \frac{1}{12}bh^3$만 적용하고
사각형 A, C는 평행축 정리를 추가로 적용하여 계산한다.

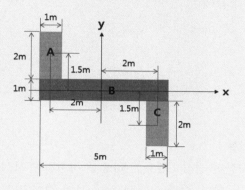

사각형 A의 관성모멘트^(x축 기준) ;

① $M_x^{'} = I_x + A d_y^2 = \frac{1}{12} \times 1m \times (2m)^3 + (1m \times 2m) \times (1.5m)^2$

사각형 A의 관성모멘트^(y축 기준) ;

② $M_y^{'} = I_y + A d_x^2 = \frac{1}{12} \times 2m \times (1m)^3 + (2m \times 1m) \times (2m)^2$

사각형 B의 관성모멘트^(x축 기준) ;

③ $M_x^{'} = I_x = \frac{1}{12} \times 5m \times (1m)^3$

사각형 B의 관성모멘트^(y축 기준) ;

④ $M_y^{'} = I_y = \frac{1}{12} \times 1m \times (5m)^3$

사각형 C의 관성모멘트^(x축 기준) ;

⑤ $M_x^{'} = I_x + A d_y^2 = \frac{1}{12} \times 1m \times (2m)^3 + (1m \times 2m) \times (1.5m)^2$

사각형 C의 관성모멘트^(y축 기준) ;

⑥ $M_s^{'} = I_x + Ad_2^2 = \dfrac{1}{12} \times 2m \times (1m)^3 + (2m \times 1m) \times (2m)^2$

전체 도형의 관성모멘트는 각 도형의 x, y방향 관성모멘트의 합으로 계산된다.

$M'_x = ① + ③ + ⑤$
$M'_y = ② + ④ + ⑥$

● **굽힘강성**

위에서 계산된 관성모멘트는 하중을 지지하는 보의 굽힘강성에 직접적인 관계가 있다. 아래 그림과 같이 보에 힘이 가해지면 보는 휘게 되어 원호가 된다. 즉, 보가 휘면 가상의 원호 중심 O'를 중심으로 곡률 $(1/\rho)$이 발생하게 된다. ρ는 탄성곡선상의 원호 중심에서의 곡률반지름을 나타낸다. 하중에 의해 이때 보가 하중에 의해 많이 휘게 되면 곡률반지름이 작아지고 곡률은 커진다. 이러한 곡률은 보의 탄성계수와 보의 중립축에서 계산되는 관성모멘트의 곱에 반비례한다.

$$\frac{1}{\rho} = \frac{M}{EI}$$

$\dfrac{1}{\rho}$ = 곡률
M = 곡률반지름 ρ가 결정되는 점에서 보의 내부모멘트
E = 재료의 탄성계수
I = 중립축에 대해 계산된 보의 관성모멘트

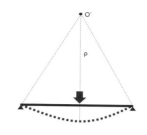

보의 휨과 곡률 $\dfrac{1}{\rho}$의 발생

위 식에서 EI는 굽힘강성(flexural rigidity)으로 정의하며 보의 휨에 대한 지지력을 평가하는데 사용한다. 굽힘강성이 크면 보는 힘에 의해 휘는 것이 작아진다. 즉, 보의 관성모멘트가 증가하면 곡률이 작아지고, 보의 휨이 감소한다는 것이다. 이와 같은 이유로 구조물의 안정적인 설계를 위해서는 보의 소재 특성인 탄성계수와 함께 단면형상의 결정이 매우 중요하다.

예제 7. 다음 각 단면형상의 굽힘강성을 계산하시오. 단 재료의 탄성계수는 E로 동일하다.

풀이

정사각형 ; $EI = E\dfrac{1}{12}a \times a^3 = \dfrac{Ea^4}{12}$

원 ; $EI = \dfrac{E}{4}\pi r^4 = E\dfrac{\pi}{4} \times (\dfrac{a}{2})^4 = \dfrac{E\pi a^4}{64}$

직각삼각형 ; $EI = \dfrac{E}{36}(밑변) \times (높이)^3 = \dfrac{E}{36} \times a \times a^3 = \dfrac{Ea^4}{36}$

따라서 굽힘강성의 크기는 정사각형 > 원 > 직각삼각형 순서이다. 그러나 정사각형은 단면적이 가장 크기 때문에 동일한 길이와 동일한 비중이라면 무게가 가장 크무겁고, 직각삼각형이 무게가 가장 작다가 볍다. 따라서 자중에 의한 처짐을 함께 고려해서 보의 강성을 결정해야 한다.

▶ 좌굴

● 히로시마 신교통시스템의 고가다리 낙하[21]

21) 나카오 마사유키, 실패100선, 21세기북스, p207, 2005.

교량 건설을 위해 상판을 지지하는 구조물로 H빔 강을 여러 개 쌓아 올릴 때는 북쪽 받침대과 같이 '정(正)'자 형태로 쌓아야 한다. 남쪽 받침대와 같이 수직방향으로 쌓아 올리면 반드시 한가운데가 좌 또는 우측으로 움직이면서 전체가 좌굴이 발생하게 되기 때문이다. 또한, '정(正)'자로 쌓을 때도 H빔 강에 좌굴 방지를 위한 보강재로 리브(lib)를 설치해야 한다.

그러나 1991년 3월 일본 히로시마시에서 신교통시스템을 위한 고가다리를 건설할 때 이와 같은 원칙을 지키지 않았다. 결국 다리상판을 떠받치던 H빔 강이 좌굴(buckling)로 인해 구부러졌다. 이 사고로 길이 63미터, 무게 59톤의 다리 상판이 기울어지면서 놓여있던 차량 11대가 떨어져 15명이 사망하고 8명이 중상을 입었다.

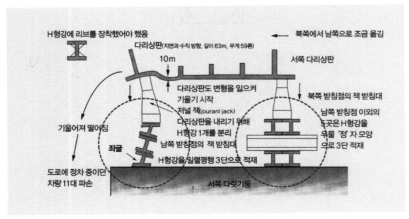

히로시마 신교통시스템 고가다리의 좌굴 현상

알루미늄 기둥의 좌굴 시험[22)

알루미늄 캔의 좌굴[23)

22) Vinicius Veloso et. al., "A Numerical Model to Study the Effects of Aluminum Foam Filler on the Dynamic Behavior of a Steel Tubular Energy Absorber Using a Multi-Node Displacement Evaluation Procedure ", J. Comput. Nonlinear Dynam 9(3), 2014.

23) John DReid et. al., "Indenting, buckling and piercing of aluminum beverage cans", Finite Elements in Analysis and Design, Vol. 37, Issue 2, 2001, PP. 131-144.

크레인 붐(boom)의 좌굴, 출처 : www.google.com/image

연료탱크의 좌굴 현상, 출처 : https://shellbuckling.com

기둥 내 철근의 좌굴 현상, 출처 : www.bayt.com(좌), http://dev.mps-il.com(우)

이와 같은 좌굴현상은 일상에서 종종 발견할 수 있다. 그러나 좌굴현상은 불행하게도 대형 안전사고와 연결되는 경우가 많다. 그것은 큰 힘을 지지하는 구조물에 좌굴이 발생하게 되면 급격히 힘의 균형이 깨지면서 구조물이 붕괴되기 때문이다. 특히, 수직력을 지지하는 기둥이나 철근 등에 과도한 힘이 가해지면 휘는 현상이 발생하는 것이 대표적이다. 알루미늄 캔을 발로 밟을 때 캔이 주글주글해지면서 압착되는 것이 좌굴현상이다.

그러나 좌굴이 반드시 나쁜 것만 아니다. 구조물이 아코디언과 같이 변형된다면 큰 외력이 가해졌을 때 변형에너지로 외력을 흡수할 수 있다. 자동차 충돌 시 자동차가 강도를 유지하면서도 아코디언처럼 잘 구겨진다면(좌굴이 잘 일어난다면) 충격에너지를 흡수하여 승객의 안전을 도모할 수 있다.

기계는 인장력이 작용하면 인장응력이 발생한 표면에서 균열이 발생하기 시작하면서 파괴된다. 그러나 압축력에 의한 압축응력이 발생하면 압축에 의해 균열이 진전되지 않아 파괴되지 않는다. 다만, 찌그러지는 현상인 좌굴

아코디언

(buckling)이 발생한다.

건축물에서 기둥(colume)은 상부 구조물의 무게를 지탱하는 중요한 요소이다. 기둥은 구조물 무게(압축하중)를 충분히 견딜 수 있는 강도를 가져야 하며 하중의 수평방향으로 변형이 크게 발생하지 않아야 한다. 기둥의 강도가 충분히 크더라도 수평방향으로 변형이 크게 발생한다면 구조물의 안정성을 확보할 수 없게 된다. 만약 기둥이 가늘고 긴 형상을 가지고 가해지는 하중이 충분히 커서 기둥이 수평방향 휨이 발생하는 것을 좌굴이라고 한다. 이러한 기둥의 좌굴은 구조물의 급격한 파단과 붕괴를 일으킬 수 있기 때문에 기둥설계는 기둥의 좌굴 특성을 고려한 설계가 되어야 한다.

기둥에 좌굴이 발생할 때까지 견딜 수 있는 기둥의 축방향 하중을 임계하중(critical load, W_{o})이라고 한다.

자동차 충돌 시 좌굴 현상,
출처 : http://www.mscsoftware.com/kr/product/dytran

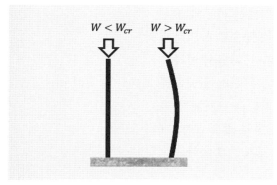

기둥의 좌굴

임계하중을 계산할 때, 기둥은 이상 기둥(ideal colume)이라고 가정한다. 이상 기둥의 조건은 기둥이 완한 직선이고, 균질재료로 구성되어 있고 하중이 기둥의 도심에 작용하며 기둥의 재료는 선형탄성변형을 하는 것이다. 그러나 우리가 주변에서 이러한 이상 기둥을 볼 수 있는 가능성은 거의 없다. 왜냐하면 기둥은 완전한 직선도 아니며, 기둥의 재료에는 이물질, 미세 흠이 존재하며, 하중이 항상 도심에만 작용하지 않기 때문이다. 그럼에도 불구하고 이상 기둥을 대상으로 임계하중을 계산하고 안전율을 반영해서 보완하는 것이 현실적이다. 이상 기둥에서 축하중 W는 파단이나 재료의 항복에 의한 파단이 발생할 때까지 증가한다. 그러나 축하중 W가 임계하중 W_{O}에 이르면 기둥은 불안정해지고 축하중이 제거되더라도 휨이 남아있게 된다. 축하중 W가 임계하중 W_{O}보다 작아지면 기둥은 자체의 복원능력으로 휨에 대해 저항하며 휨이 없어지면서 다시 바르게 된다.

이러한 임계하중은 기둥의 재료와는 무관하며 기둥 단면의 형상에 의한 관성모멘트 I, 기둥의 길이 L, 재료의 강성인 탄성계수 E에 영향을 받는다. 고강도 스틸(steel)과 저강도 스틸의 탄성좌굴이 비슷한 것은 두 재료의 강성을 나타내는 탄성계수가 비슷하기 때문이다. 그리고 기둥은 관성모멘트가 클수록 임계하중이 증가하는데 관성모멘트는 단면적이 기둥 단면의 도심에서 멀리 떨어질수록 커지기 때문에 동일한 체적이라면 중공단면에 중실단면보다 관성모멘트가 커져서 임계하중이 증가한다.

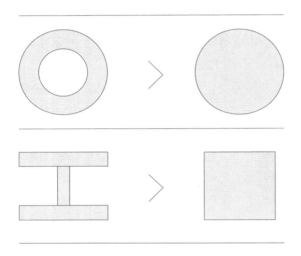

그림에서 aa축에 대한 관성 모멘트는 $\frac{1}{12}hb^3$이고, bb축에 대한 관성 모멘트는 $\frac{1}{12}hb^3$이므로 aa축에 대한 관성 모멘트가 작아서 기둥의 휨은 aa축을 중심으로 발생한다. 이와 같이 기둥은 모든 방향으로 동일하게 유지하는 것이 기둥의 휨을 발생시키지 않는 방법이다. 따라서 기하학적으로 단면이 원형인 기둥이 관성 모멘트가 방향과 무관하게 균일하기 때문에 가장 우수한 기둥이 된다. 고대로부터 기둥의 주재료가 된 나무의 단면이 원형이고, 고대 건축물의 기둥이 원형인 것을 보면 자연의 위대함과 고대 공학자들의 지혜를 다시 한 번 생각하게 된다.

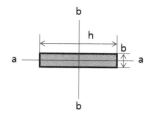

● **기둥 지지조건에 따른 임계하중**

기둥의 임계하중을 계산하기 위해서는 복잡한 공학적 계산이 필요하지만 여기서는 생략하고 간단하게 결과만 소개하기로 한다. 핀지지를 받는 기둥의 임계하중은 다음과 같이 계산된다.

$$W_{cr} = \frac{\pi^2 EI}{L^2}$$

W_σ : 좌굴이 시작되기 전 기둥에 작용하는 최대 축하중
E : 탄성계수
I : 기둥단면의 최소 관성모멘트
L : 기둥이 지지되지 않은 길이

고정조건	양단 핀고정	하단 고정	양단 고정	상단 핀고정, 하단 고정
형상				
임계하중	$W_{cr} = \dfrac{\pi^2 EI}{L^2}$	$W_{cr} = \dfrac{\pi^2 EI}{4L^2}$	$W_{cr} = \dfrac{4\pi^2 EI}{L^2}$	$W_\sigma = \dfrac{\pi^2 EI}{0.49L^2}$

 하단이 지지되고 상단이 자유로운 기둥의 경우 하단만 지지된 기둥의 임계하중은 핀고정 기둥에 비해 1/4 수준이고, 양단이 모두 지지된 기둥의 경우는 핀고정에 비해 4배가 크며, 하단이 고정되고 상단이 핀고정이 된 경우는 약 2배가 크다.

예제 8. 다음과 같이 하단 고정, 양단 고정 조건의 목재기둥 임계하중과 좌굴이 발생하지 않을 최대 허용하중을 계산하시오. 단, 목재의 탄성계수는 5Gpa이고, 항복응력은 30Mpa이다.

풀이

관성모멘트

$$I = \frac{1}{4}\pi r^4$$

하단 고정

$$W_{cr} = \frac{\pi^2 EI}{4L^2} = \frac{\pi^2}{4 \times (3m)^2} \times \frac{5 \times 10^9 N}{m^2} \times \frac{1}{4}\pi(0.2m)^4 \approx 1.72 \times 10^6 N$$

허용하중

$$\sigma_{cr} = \frac{W_{cr}}{Area} = \frac{1.72 \times 10^6 N}{\frac{\pi}{4}(0.4m)^2} \approx 13.7 Mpa$$

계산된 최대 허용하중이 목재의 항복응력보다 작기 때문
에 임계하중을 계산하는 식은 유효하다.

양단 고정

$$W_{cr} = \frac{4\pi^2 EI}{L^2} = \frac{4\pi^2}{(3m)^2} \times \frac{5 \times 10^9 N}{m^2} \times \frac{1}{4}\pi(0.2m)^4 = 27.56 \times 10^6 N$$

허용하중 $\sigma_{cr} = \frac{W_{cr}}{Area} = \frac{27.56 \times 10^6 N}{\frac{\pi}{4}(0.4m)^2} \simeq 217 Mpa$

 계산된 허용하중이 항복응력보다 크기 때문에 이렇
게 계산된 허용하중을 적용할 수 없다. 이러한 경우는 항
복응력을 기준으로 계산된 허용하중을 적용해야 한다.

$$30Mpa = \frac{W}{A}$$

$$W = \left[\frac{\pi}{4}(0.4m)^2\right] \times 30 \times 10^6 \frac{N}{m^2} = 3.77 \times 10^6 N$$

Part 4.

동 역 학

운동과 운동을 일으키는
힘과의 관계를 다루는 학문

롤러코스터 (미국 올랜도 유니버설 스튜디오)

사례 1 자동차가 정지상태에서 시속 100km까지 가속하는데 걸리는 시간을 제로백(zero to hundred) 라고 한다. 일반적으로 스포츠카와 같은 고성능 자동차의 성능을 알려주는, 특히 엔진의 파워를 나타내는 지표로 종종 사용된다. 정지된 자동차가 속도 100km/h에 도달하려면 상당한 가속(acceleration)을 해야만 한다.

사례 2 미사일은 국가 간 안보에 대단히 위협적인 무기이다. 시속 수천 km로 날아오면서 크기가 작기 때문에 미사일을 방어하는 것은 매우 어렵다. 미국의 패트리어트 미사일은 날아오는 미사일을 공중에서 타격한다는 점에서 대단히 유용한 미사일 방어무기로 알려져 있지만 사실 미사일 타격률은 매우 낮다. 패트리어트 미사일이 적의 미사일을 타격할 수 있다고 하는 것은 무엇 때문일까? 그것은 날아오는 미사일의 정확한 궤적을 파악할 수 있다는 믿음에서 시작한다. 정확한 미사일의 궤적을 알려면 미사일의 속도와 위치를 알아야만 한다. 그러나 미사일은 날아오는 동안 짧은 시간 바람의 영향과 미사일의 위치를 수시로 바꿀 수 있는 항법 장치에 의해 정확한 위치를 노출하지 않기 때문에 미사일의 속도와 위치를 파악하기 어렵다.

대륙 간 탄도 미사일의 비행 궤적, 출처 : 미사일 구조 교과서 pp. 42~43.

　　사례 3　지구 주위를 돌고 있는 수많은 인공위성들은 일정한 궤도로 등속 원운동을 하고 있다. 인공위성과 지구는 서로 당기는 인력[1]이 작용하는데 인력과 중력이 같다고 하면 인공위성의 원운동 속도를 계산할 수 있다. 또한 모터사이클 경기는 직선주로의 속도를 그대로 유지하면서 곡선주로를 달리는 것이 승패의 관건이다. 그러나 곡선주로를 달리는 모터사이클은 원주 밖으로 나가려는 힘[2]을 받는데 이러한 원심력을 극복하기 위해서 선수는 바닥에 붙을 정도로 모터사이클을 눕혀 곡선주로를 주행한다.

1) 지구가 인공위성을 당기는 힘인 중력은 구심력이 되고, 뉴턴의 제 2 법칙이 적용된다.

2) 원심력이라고 한다.

인공위성, 출처 : 한국항공우주연구원

모터사이클의 곡선주행

사례 4 시내 도로에 정차한 차량에 타고 있다고 생각해보자. 차량 안에서 무심하게 휴대폰을 본다든가, 잠시 딴 생각을 하다가 갑자기 내가 탄 차량이 후진한다는 느낌을 받을 때가 있다. 이럴 때 운전자는 깜짝 놀라 급브레이크를 밟기도 하는데 승객으로 타고 있는 경우에도 놀라긴 마찬가지이다. 이러한 느낌은 내가 타고 있는 자동차가 실제로 후진한 것이 아니라 옆에 정차해 있던 자동차가 전진할 때 느끼는 현상으로 두 자동차의 속도차로 발생하는 상대운동 때문이다.

자동차 B의 승객이 느끼는 속도와 방향은 ?

물체에 작용하는 힘들이 서로 평형을 이룰 때 힘의 관계(물체가 정지하고 있을 때 정지하는 이유를 힘의 평형으로 분석하는 것)를 다루는 역학을 정역학(statics)이라고 한다면, 위와 같이 운동과 운동을 일으키는 힘과의 관계(운동의 원인인 힘과 운동 상태인 변위, 시간, 속도, 가속도 등의 관계)를 다루는 역학을 동역학(dynamics)이라고 한다. 동역학은 운동의 기하학적 면을 다루는 운동학(kinematics)과 운동을 일으키는 힘의 해석을 포함하는 운동역학(kinetics)으로 나뉜다.

동역학은 역사적으로 정확한 시간을 측정해지면서 가능해졌다. 이후 운동 법칙과 만유인력의 법칙을 정립한 뉴턴에 의해 동역학은 비약적으로 발전했다. 뉴턴의 이론은 오일러(euler), 라그랑주(lagrange) 등에 의해 중요 기법들이 확장 개발되었다. 동역학은 오늘날 인공위성, 우주선들의 운동 예측뿐만 아니라 모터, 펌프, 공구 등 운동을 고려하는 광범위한 기계들을 설계할 때 적용되고 있다.

▶ **직선운동**

동역학에서 물체의 운동을 해석할 때 질점(particle)[3]의 개념을 사용한다. 자동차, 비행기, 로켓 등은 실제 다양한 형상과 크기를 갖지만 이

3) 질량은 있지만 크기나 모양을 무시하여 운동역학에서 질량만을 고려하기 위한 개념. 즉, 물체가 질량을 갖는 점이라고 생각하면 된다.

물체들의 운동을 질량중심점의 운동으로 특화하고 물체의 회전운동을 무시한 질점으로 가정한다.

　직선운동에서 질점의 운동학은 주어진 순간에 질점의 위치, 속도, 가속도를 정의하는 것이다. 다시 말해서 움직이는 질점의 운동을 정의할 때 필요한 것은 어느 순간 질점이 멈춘다는 것이다. 즉 달리는 자동차가 감시카메라에 찍힐 때를 생각해보면 그 순간 자동차는 사진 속에서 멈춘 상태이다. 질점의 운동학에서는 카메라에 찍히는 그 순간의 위치, 속도, 가속도를 해석하는 것이다.

자동차 과속 감시카메라

● **변위**

　질점의 변위(displacement)는 질점 위치의 변화로 정의된다. 자동차가 P_1위치 에서 위치 P_2로 이동할 때 변위의 크기는 $\Delta x = P_2 - P_1$로 나타낼 수 있다. 질점의 변위는 벡터량이므로 질점의 이동거리와는 구분되어야 한다. 이동거리(distance traveled)는 질점이 통과한 총 길이를 나타내는 스칼라량이다.

변위와 이동거리

　왼쪽 그림과 같이 400m트랙을 달리는 선수가 출발위치 P_1에서 한 바퀴를 돈 후 도착위치 P_2에서 멈춘다면 변위는 벡터량이므로 100m이고, 이동거리는 스칼라량이므로 400m+100m = 500m가 된다.

● **평균속도**

자동차가 출발하여 시간 t_1이 경과하여 x_1을 이동한 위치 P_1에 있고, 시간 t_2이 경과한 후 x_2을 이동한 위치 P_2에 있다고 가정한다. 이때 자동차의 변위는 위치 P_1과 P_2까지의 변위벡터이다. 변위벡터의 크기는

$$\Delta x = x_2 - x_1$$

이고, 이때의 시간차는

$$\Delta t = t_2 - t_1$$

이다.

평균속도(average velocity)는 x의 변화량을 이동 시간으로 나눈 벡터량이다. 따라서 평균속도는 다음과 같이 나타낸다.

$$v_{av} = \frac{x_2 - x_1}{t_2 - t_1} = \frac{\Delta x}{\Delta t}$$

속도의 크기를 나타내는 속력(speed)[4]은 스칼라량이다. 속력은 질점이 이동한 총거리를 경과 시간으로 나누어 계산된다.

아래 그림에서 두 자동차의 속도는 각각 -60km/h와 60km/h로 다르지만 속력은 60km/h으로 동일하다.

4) 속력은 평균 혹은 순간의 개념 없이 운동하는 거리를 시간으로 나눈 값이다. 즉, 속력은 질점이 얼마나 빠르게 운동하는가를 나타내고, 속도는 질점이 얼마나 빠르게 어느 방향으로 이동하는가를 나타낸다.

예제 1. 　　　 500m 경주를 한 선수가 달리기 시작하여 최종
　　　　　　　지점에 도착하는데 30초의 시간이 걸렸다. 이 선수의
　　　　　　　평균속도와 속력을 계산하시오.

풀이

평균속도(average velocity)는 거리의 변화량을 이동 시간으로
나눈 벡터량이므로

$$v_{av} = \frac{100m}{30s} = 3.3m/s$$

속력은 질점이 이동한 총거리를 경과 시간으로 나눈 스
칼라량이므로

$$v_{sp} = \frac{500m}{30s} = 16.7m/s$$

이 된다.

● 순간속도

　평균속도로는 질점이 어느 방향으로 얼마의 속도로 운동하고 있
는지는 알 수 없다. 따라서 운동 경로의 한 위치 또는 한 순간[5]의 속도
를 사용해야 하는데 이러한 속도를 순간속도(instantaneous velocity)라고 한다.
따라서 순간속도 v는 시간차가 0이 될 때의 속도이며 다음과 같다.

$$v = \lim_{\Delta t \to 0} \frac{\Delta x}{\Delta t} = \frac{dx}{dt}$$

5) 일반적으로 순간이라 하면
매우 짧은 시간 간격이라고
사용되지만 물리학에서는
시간차가 전혀 없는 한 점의
시각으로 정의한다.

● **평균가속도**

움직이는 물체의 속도가 변하면 물체는 가속을 한다. 속도가 증가하면 ⑴가속을, 속도가 감소하면 ⑴가속을 하게 된다. 속도가 위치의 시간 변화율을 나타내듯이 가속도는 속도의 시간 변화율을 나타내며 방향을 갖는 벡터량이다.

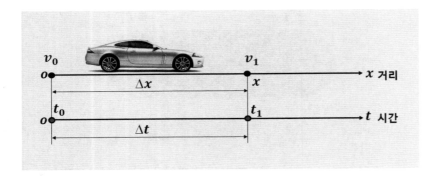

질점이 시간 t_0에서 속도 v_0이고, 시간 t_1에서 속도 v_1이라면 평균가속도(average acceleration)는

$$a_{av} = \frac{v_1 - v_0}{t_1 - t_0} = \frac{\Delta v}{\Delta t}$$

이다.

● **순간가속도**

순간속도와 같이 순간가속도도 정의할 수 있다.

$$a = \lim_{\Delta t \to 0} \frac{\Delta v}{\Delta t} = \frac{dv}{dt} = \frac{d^2 x}{dt^2}$$

이 되고, 다음과 같이 나타낼 수 있다.

$$a = \frac{dv}{dt} = \frac{dv}{dx}\frac{dx}{dt} = v\frac{dv}{dx}$$

● **등가속도 운동**

가속도가 일정한 운동을 등가속도 운동이라고 한다. 이때 속도는
운동하는 동안 동일한 비율로 변한다.

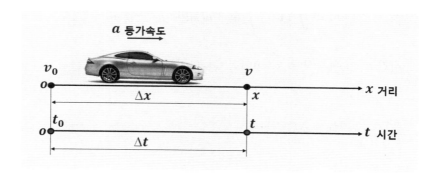

① 속도와 가속도의 관계

가속도 a가 일정하다면,

$$a = \frac{dv}{dt}$$
$$dv = a\,dt$$
$$v = \int a\,dt = at + C$$

시간 $t = 0$ 에서 속도 v_0이면 $C = v_0$ 이므로

$$v = v_0 + at$$

이다.

② 이동거리와 가속도의 관계

$$v = \frac{dx}{dt}$$

$$x = \int v dt = \int (v_0 + at) dt = v_0 t + \frac{1}{2} at^2 + C$$

시간 $t = 0$ 에서 변위 $x = 0$이면 $C = 0$ 이므로

$$x = v_0 t + \frac{1}{2} at^2$$

이다.

③ 이동거리, 속도, 가속도의 관계

$$a = v \frac{dv}{dx} \text{에서 } adx = vdv \text{ 이므로}$$

$$\int_0^x adx = \int_0^v vdv$$

$$ax = \frac{1}{2}(v^2 - v_0^2)$$

이므로

$$v^2 - v_0^2 = 2ax \text{ 이 된다.}$$

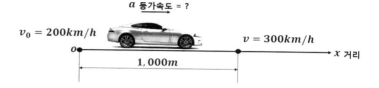

예제 2. 등가속도 운동을 하는 자동차가 1,000m 이동하는 동안 속력이 200km/h에서 300km/h으로 증가했다면 가속도는 얼마인가 ?

풀이

이동거리, 속도, 가속도의 관계를 묻고 있다.

$ax = \frac{1}{2}(v^2 - v_0^2)$ 관계식을 이용한다.

$$a = \frac{(300km/h)^2 - (200km/h)^2}{2 \times 1,000m} = \frac{(83.3m/s)^2 - (55.5m/s)^2}{2,000m} = 1.93m/s^2$$

따라서 가속도는 1.93m/s2이다.

▶ **자유낙하 운동**

기원전 4세기경 아리스토텔레스는 무거운 물체가 가벼운 물체보다 더 빨리 떨어진다고 생각했다. 그러나 17세기 갈릴레이는 물체는 무게와 관계없이 등가속도로 동시에 떨어져야한다고 주장했다. 왼쪽 그림과 같이 무게가 다른 두 추가 동일한 위치에서 떨어진다면 어떻게 될까? 공기의 저항을 무시한다면 두 물체는 등가속도로 떨어진다.

정지 상태에서 중력의 영향만으로 낙하하는 운동을 자유낙하 운동이라고 한다. 10^{-6}초의 짧은 일정한 시간 간격으로 강렬한 섬광을 내는 스트로보스코프의 광원으로 낙하하는 야구공을 찍은 다중섬광사진은 자유낙하 운동을 잘 보여주고 있다.

다중섬광사진은 시간 간격이 같기 때문에 공의 평균 속도는 공들 간격에 비례한다. 그런데 사진을 보면 공들 간격이 일정하게 증가하고

있다. 즉, 속도가 일정하게 증가한 것이다. 이때 속도의 증가율이 동일하기 때문에 공의 낙하 가속도는 일정하다는 것을 알 수 있다.

이러한 자유낙하 물체의 등가속도를 중력가속도 g라고 한다. 지구에서 중력가속도는 $g = 9.8m/s^2$ 값을 갖는다.

자유낙하

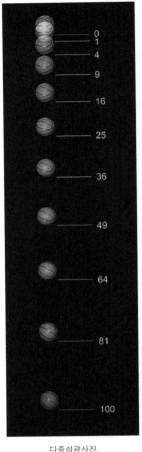

다중섬광사진.
출처 : https://ko.wikipedia.org

자유낙하 운동은 처음 속도 $v_0 = 0$이고, 가속도가 중력가속도 g인 등가속도 직선운동과 같다. 따라서 시간, 거리, 속도, 가속도의 관계는 다음과 같다.

$$v = v_0 + at = gt$$

$$x = v_0 t + \frac{1}{2}at^2 = \frac{1}{2}gt^2$$

$$v^2 = v_0^2 + 2ax = 2gx$$

▶ **포물선 운동**

추신수선수가 쏘아 올린 야구공, 양궁선수의 활에서 날아가는 활 등은 처음 속도가 주어지고 그 이후의 경로는 중력가속도와 공기저항의 영향으로만 결정되는 포물선 운동을 한다. 현실과는 달리 포물선 운동에서는 움직이는 물체(질점)에 대한 공기저항과 지구의 곡률과 회전에 의한 효과는 무시한다.

● 수평방향으로 던진 물체의 포물선 운동

수평방향으로 v_0 속도로 던진 물체 B 는 포물선 운동을 한다. 이 물체의 속도를 수평방향과 수직방향 성분으로 분해하면 수평방향으로는 등속도[6] 운동을 하고, 수직방향[7]으로는 중력가속도에 의한 등가속도 운동을 한다.

6) 가속도 a 는 0이다.
7) 물체 A와 물체 B가 수직방향으로 떨어지는 높이가 같은 것은 물체 B의 수직방향 성분이 자유낙하와 같다는 것을 보여준다.

	수평방향	수직방향
초기 속도 v_o	$v_{ox} = v_o$	$v_{oy} = 0$
가속도 a	$a_x = 0$	$a_y = g$
시간 t 후 속도 v	$v_x = v_{0x} + a_x t = v_0$	$v_y = v_{0y} + a_y t = gt$
시간 t 후 위치	$x = v_{0x}t + \frac{1}{2}a_x t^2 = v_0 t$	$y = v_{0y}t + \frac{1}{2}a_y t^2 = \frac{1}{2}gt^2$
낙하시간, t	$y = \frac{1}{2}gt^2 ,\ t = \sqrt{\frac{2y}{g}}$	
낙하거리, x	$x = v_{0x}t = v_0\sqrt{\frac{2y}{g}}$	
낙하시 속도 크기	$v = \sqrt{v_x^2 + v_y^2} = \sqrt{v_0^2 + 2gy} ,\ v_y = gt = g\sqrt{\frac{2y}{g}} = \sqrt{2gy}$	

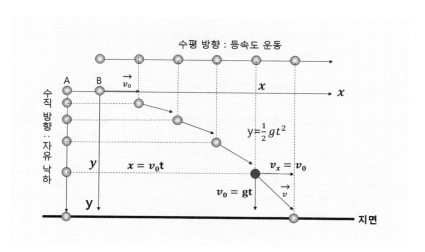

수평방향으로 던진 물체의 포물선 운동

● **경사각으로 던진 물체의 포물선 운동**

수평방향과 α의 각도의 경사각으로 던진 물체의 포물선 운동은 수평방향으로는 등속운동이고, 수직방향으로는 등가속도(중력가속도) 운동을 한다.

	수평방향	수직방향
초기 속도 v_o	$v_{0x} = v_0 \cos\alpha$	$v_{0y} = v_0 \sin\alpha$
가속도 a	$a_x = 0$	$a_y = -g$
시간 t 후 속도 v	$v_x = v_{0x} + a_x t = v_0 \cos\alpha$	$v_y = v_{0y} + a_y t = v_0 \sin\alpha - gt$
시간 t 후 위치	$x = v_{0x}t + \dfrac{1}{2}a_x t^2 = v_0 \cos\alpha\, t$	$y = v_{0y}t + \dfrac{1}{2}a_y t^2 = (v_0 \sin\alpha\, t) - \dfrac{1}{2}gt^2$
최고 높이 도달 시간, t	최고 높이에 도달하는 순간 수직방향 속도 v_y는 0 이 된다. $$v_y = v_0 \sin\alpha - gt = 0 \,,\ t = \frac{v_0 \sin\alpha}{g}$$	
낙하시간, t	최고 높이에 도달하는 시간의 2배이다. $$t = \frac{2v_0 \sin\alpha}{g}$$	
최고높이, h	$$h = (v_0 \sin\alpha\, t) - \frac{1}{2}gt^2 = (v_0 \sin\alpha \times \frac{v_0 \sin\alpha}{g}) - \frac{1}{2}g(\frac{v_0 \sin\alpha}{g})^2$$ $$= \frac{v_0^2 \sin^2\alpha}{2g}$$	
낙하거리, x	낙하 거리는 최고 높이에 도달하는데 걸리는 시간에 2배가 걸려 수평 방향으로 이동한 거리이다. $$x = v_{0x} \times 2t = v_0 \cos\alpha \times \frac{2v_0 \sin\alpha}{g} = \frac{v_0^2 \times 2\sin\alpha \cos\alpha}{g} = \frac{v_0^2 \sin 2\alpha}{g}$$ 따라서, $sin2a$가 최대가 되는 각도는 $45°$로 물체를 발사할 때 가장 멀리 날아간다.	
낙하시 속도 크기	$$v = \sqrt{v_x^2 + v_y^2} = \sqrt{(v_0 \cos\alpha\, t)^2 + (v_0 \sin\alpha - gt)^2} \,,\ t = \frac{2v_0 \sin\alpha}{g}$$	

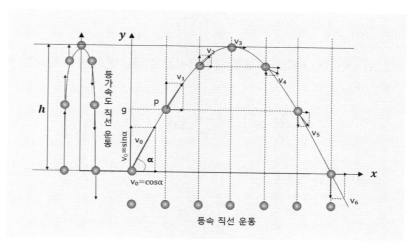

경사각으로 던진 물체의 포물선 운동

▶ 원운동

일정한 속력으로 일정한 반지름을 가진 커브를 도는 자동차와 모터사이클, 원 궤도를 도는 인공위성, 일정한 반지름을 가진 트랙을 도는 육상선수 등은 원운동을 하고 있다. 일정한 속도로 돌고 있다면 등속 원운동을 하고 있다.

등속 원운동에서 가속도의 방향은 순간 속도의 방향에 수직이다. 원운동에서 속도의 방향이 변하면서 가속도의 방향도 변하지만 가속도 벡터의 종점은 원의 중심을 향한다.

질점의 위치가 P_1에서 P_2로 ΔS만큼 이동할 때 속도 벡터는 각각 $\vec{v_1}$와 $\vec{v_2}$이다. 이때 속도 변화 $\Delta \vec{v}$는 벡터의 뺄셈으로 구할 수 있다.

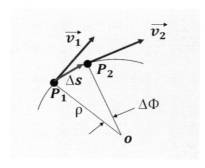

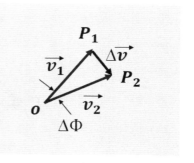

a b

$$\overrightarrow{\Delta v} = \overrightarrow{v_2} \cdot \overrightarrow{v_1}$$

그림 a와 그림 b의 삼각형은 닮은꼴이므로 대응변의 비가 같다.

$$\frac{\Delta s}{\rho} = \frac{|\overrightarrow{\Delta v}|}{v_1} \ , \ |\overrightarrow{\Delta v}| = v_1 \frac{\Delta s}{\rho}$$

Δt 동안 평균 가속도는

$$a_{av} = \frac{|\overrightarrow{\Delta v}|}{\Delta t} = \frac{v_1}{\rho}\frac{\Delta s}{\Delta t}$$

위치 P_1에서 순간 가속도 \vec{a}의 크기 a는

$$a = \lim_{\Delta t \to 0} \frac{v_1}{\rho}\frac{\Delta s}{\Delta t} = \frac{v_1}{\rho}\lim_{\Delta t \to 0}\frac{\Delta s}{\Delta t} = \frac{v_1^2}{\rho}$$

임의의 위치에서 가속도를 표시하면

$$a = \frac{v^2}{\rho}$$

이다. 순간 가속도의 방향은 원의 중심을 향한다.[8]

8) 등속 원운동에서 순간 가속도는 원의 중심을 향하기 때문에 구심가속도라고도 한다.

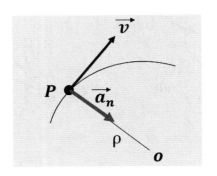

등속 원운동에서 가속도의 크기는 원을 한 바퀴 도는데 걸리는 시간인 주기 T로 나타낼 수 있다. 시간 T동안 질점은 원주 $2\pi\rho$를 움직이기 때문에 속력은

$$v = \frac{2\pi\rho}{T}$$

이 되고, 가속도는

$$a = \frac{v^2}{\rho} = \frac{(\frac{2\pi\rho}{T})^2}{\rho} = \frac{4\pi^2\rho}{T^2}$$

이 된다.

● **임의 곡선의 운동**

임의 곡선의 위치 P_1에서 가속도는 접선방향의 가속도 성분 $\vec{a_t}$와 중심방향의 가속도 성분 $\vec{a_n}$으로 나눌 수 있다.

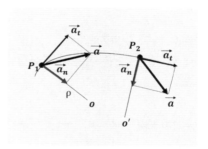

접선방향 가속도 a_t는 $a_t = \frac{dv}{dt} = \frac{dv}{ds}\frac{ds}{dt} = v\frac{dv}{ds}$ 는 으로 표현된다.

그러므로 임의 위치에서 가속도 크기는

$$a = \sqrt{a_t^2 + a_n^2}$$

와 같이 계산된다.

예제 3. 경주용 자동차가 반지름 100m인 경주로를 달리고 있다. 자동차가 정지상태에서 출발해 일정한 가속도 2.0m/s²으로 속력을 높인다면 가속도 2.5m/s²가 되는데 걸리는 시간과 그 때의 속력을 계산하시오.

100 m

풀이

접선방향 가속도 a_t는 2.0m/s²이고
중심방향 가속도 $a_n = \dfrac{v^2}{\rho}$ 을 이용해 계산한다.

$$v = v_0 + a_t t = 0 + 2t = 2t, \quad a_n = \dfrac{(2t)^2}{100m} = 0.04t^2 \, m/s^2$$

가속도의 크기는 $a = \sqrt{a_t^2 + a_n^2}$ 에서

$$a = 2.5 = \sqrt{2^2 + (0.04t^2)^2}$$
$$6.25 = 4 + (0.04t^2)^2$$
$$t = 6.12s$$

이 되고,
이때 속력은 $v = 2t = 2 \times 6.12 = 12.24 m/s^2$ 이 된다.

▶ 상대 운동

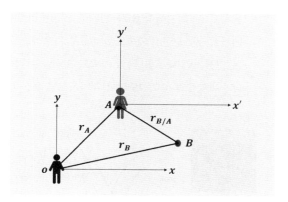

절대좌표계 $x - y$의 원점 O에서 질점 A와 B의 절대위치를 관찰하면 r_A와 r_B 이다. 만약 관찰할 위치가 원점 O에서 $x' - y'$좌표계의 원점 A로 이동하여 질점 A의 위치에서 질점 B의 위치를 관찰하면, A에 대한 B의 상대위치[9]인 $r_{B/A}$로 표현할 수 있다. 절대위치 r_A, r_B 와 상대위치 $r_{B/A}$의 관계를 정의하면

9) 질점 A가 바라본 질점 B의 상대위치라고 이해하자.

$$r_{B/A} = r_B - r_A$$

로 표현할 수 있다. 이러한 질점의 위치에서 질점간의 속도는

$$v_{B/A} = v_B - v_A \text{ 이다.}$$

질점 A의 속도 v_A는 $v_A = \dfrac{dr_A}{dt}$인 절대좌표계 $x - y$에서 관측한 절대속도이고, 질점 B의 속도 v_B는 $v_B = \dfrac{dr_B}{dt}$인 절대좌표계 $x - y$에서 관측한 절대속도이다. 그러나 상대속도 $v_{B/A} = \dfrac{dr_{B/A}}{dt}$는 상대좌표계 $x' - y'$에서 관측한 상대속도이다.

상대가속도는 상대속도와 마찬가지로 다음과 같이 표현된다.

$$a_{B/A} = a_B - a_A$$

예제 4.　　자동차 A와 B는 각각 20m/s와 10m/s의 속력으로 이동하고 있다. 자동차 B 가 반지름 100m 인 인터체인지에서 빠져나오면서 가속도 3m/s²로 가속하고, 자동차 A는 안전거리 확보를 위해 가속도 3m/s²로 감속하였다. A에 대한 B의 상대속도와 상대가속도를 계산하시오.

풀이

A에 대한 B의 상대속도는 vB/A = vB vA을 이용한다.
절대속도 vA와 vB를 절대좌표계 x – y 에서 표현하면

$$v_A = -20\cos45\degree\, i - 20\sin45\degree\, j = -14.14i - 14.14j$$
$$v_B = 0i - 10j = -10j$$

상대속도 vB/A 는

$$v_{B/A} = v_B - v_A = -10j - (-14.14i - 14.14j) = 14.14i + 4.14j$$
$$v_{B/A} = \sqrt{14.14^2 + 4.14^2} = 14.7\,m/s$$

상대속도 vB/A 의 방향은

$$\tan\theta = \frac{4.14}{14.14} \quad , \quad \theta = 16.3\,° \text{ 이다.}$$

상대가속도를 계산하기 위해 자동차 B의 절대가속도를 먼저 구한다. 원의 중심을 향하는 법선방향 가속도 $(a_B)_n$ 과 접선방향 가속도 는 $(a_B)_t$ 각각

$$(a_B)_n = -\frac{v_B^2}{\rho} = -\frac{(10m/s)^2}{100m} = -1m/s^2 \quad , \quad (a_B)_t = -3m/s^2$$

이다. 법선방향 가속도 $(a_B)_n$의 부호가 –인 것은 –x방향 이기 때문이다. 따라서 A에 대한 B의 상대가속도 aB/A = aB aA 식을 이용하면

$$a_{B/A} = (-1i - 3j) - (2\cos45\,°i + 2\sin45\,°j) = -2.414i - 4.414j$$
$$a_{B/A} = \sqrt{(-2.414)^2 + (-4.414)^2} = 5.03\,m/s^2$$

상대가속도 aB/A 의 방향은

$$\tan\theta = \frac{4.414}{2.414} \quad , \quad \theta = 61.3\,° \text{ 이다.}$$

▶ **뉴턴의 운동법칙**

운동하는 물체의 속도, 가속도에서는 다루지 않았던 힘과 질량의 관계에 대해 뉴턴은 운동법칙으로 3가지를 제시하였다.

 — 제 1 법칙[10] : 물체는 외부의 힘이 작용하지 않으면 물체의 운동은 변하지 않는다. 즉, 멈춰있는 물체는 계속 멈춰있고, 등속도 운동을 하는 물체는 계속 등속도 운동을 한다.

10) 관성의 법칙이라고도 한다.

 — 제 2 법칙 : 물체에 힘이 작용하면 물체의 운동 상태가 변하는데 이때 힘과 운동의 변화 사이의 관계를 나타낸 것으로, 가속도의 크기는 힘의 크기에 비례하고, 물체의 질량[11]에 반비례한다. 가속도의 방향은 힘의 방향과 같다.

11) 질량은 물체의 고유한 속성을 나타내는 물리량의 하나로서, 운동 상태 변화에 저항하는 관성의 크기를 정량적으로 나타낸다.

$$\sum \vec{F} = m\vec{a} \;,\; \vec{a} = \frac{1}{m}\sum \vec{F}, m : 질량$$

외력의 합을 F라 하면 스칼라 $F = ma$이 성립된다.

 — 제 3 법칙 : 물체 A가 물체 B에 힘을 가하면 B는 크기가 같고 방향이 반대인 힘[12]을 A에 가한다.

12) 반작용이다.

$$\overrightarrow{F_A} \text{ to B} = \overrightarrow{F_B} \text{ to A}$$

 — 만유인력 법칙 : 뉴턴은 운동법칙을 정리한 후 임의의 두 물체 사이의 상호인력을 지배하는 만유인력 법칙을 제시하였다.

$$F = G\frac{m_1 m_2}{r^2}$$

$$F : \text{두 물체 사이의 상호인력}$$
$$G : \text{만유인력 상수,}$$
$$m_1, m_2 : \text{두 물체의 질량}$$
$$r : \text{두 물체 사이의 거리}$$

예제 5.　　　캠핑을 위해 질량 1,500kg SUV 자동차가 질량 1,000kg 트레일러를 와이어에 연결하여 이동하고 있다. SUV 자동차가 1,000 N의 힘으로 끌고 있다면 와이어에 걸리는 인장력과 자동차와 트레일러의 가속도는 얼마인지 계산하시오. 와이어의 무게는 무시한다.

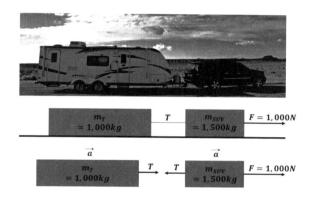

풀이

트레일러의 작용하는 운동 제 2 법칙에 의해

$T = m_T a_T$,

m_T : 트레일러의 질량,

a_T : 트레일러의 가속도

SUV 자동차에 작용하는 운동 제 2 법칙에 의해

$F - T = m_{SUV} a_{SUV}$,

m_{SUV} : SUV 자동차의 질량,

a_{SUV} : SUV 자동차의 가속도

트레일러와 SUV 자동차는 같은 방향, 같은 속도로 움직

이기 때문에 가속도는 같다.

aT = aSUV = a

따라서

$$F = m_T a + m_{SUV} a = (m_T + m_{SUV})a$$

$$a = \frac{F}{(m_T + m_{SUV})} = \frac{1,000N}{1,000kg + 1,500kg} = \frac{1,000N}{2,500kg} = 0.4m/s^2 \ , \ 1N = 1kg \cdot m/s^2$$

$$T = m_T a_T = m_T a = 1,000kg \times 0.4m/s^2 = 400N$$

이므로 가속도는 0.4 이고, 장력은 이다.

Part 5.

진 동 학

일정한 주기를 갖는
반복적인 운동을 다루는 학문

진동(oscillation)은 같은 모양으로 반복하여 흔들리는 움직임을 말하며 주기가 있는 변화를 이야기할 때 쓰인다. 그네의 움직임, 연못의 파동에서부터 파도에 의한 배의 움직임, 전류의 세기 변화 및 천체의 운동까지 진동 현상은 우리 주변에서 쉽게 관찰 가능하다. 이 때 외부의 진동수(주파수)가 구조물의 진동수와 동일하면 에너지가 축적되어 예상 밖 변형이 발생한다. 이는 마치 우리가 그네를 밀 때 그네의 진동에 맞추어 힘을 가해 주게 되면 그네의 앞뒤 움직임이 점점 더 커지는 것과 유사하다.

그네의 진동 운동

그네의 강제 진동 운동

출처. https://www.aplustopper.com/damped-oscillations-forced-oscillations-resonance/

실제 주파수를 입력으로 설정하면 변위라는 출력은 어떤 특별한 주파수에서 출력이 몇 배가 커져 붕괴에 이른다. 특정 진동수에서 큰 진폭으로 진동하는 것을 공진(공명이라고도 한다, resonance)이라고 하며, 이때의 진동수를 공진 진동수라고 한다. 공진 진동수에서는 작은 힘으로도 큰 진폭과 에너지를 전달할 수 있다. 공진이 발생되면 큰 진폭에 따라 구조물이 파괴에 이를 수 있다. 따라서 주파수를 변경하여 공진 주파수를 찾고 이를 피하도록 제품이나 구조물을 설계하는 것이 공진을 방지하는 유일한 방법이다.

모든 물체는 재질과 형상에 따라 고유 진동수를 가지고 있다. 그러나 고유 진동수는 시간이 흐르면서 변하게 되는데 이는 물체의 재질(노화, 경화, 연화 등)과 형상(마모, 크랙 등) 등이 시간에 따라 변하기 때문이다. 대표적인 예가 자동차 브레이크 시스템의 디스크-패드이다.

자동차 부품회사는 브레이크와 패드를 제작할 때 디스크와 패드가 접촉을 할 때 공진이 발생하지 않도록 각각의 고유 진동수가 중첩

자동차 디스크-패드 브레이크
출처. https://www.markquartmotors.com

제동시 발생하는 마찰열
출처. http://jyjyjzz.speedgabia.com

마모 등에 의해 변형된 디스크 브레이크
출처. https://www.bendix.com.au

되지 않도록 설계를 한다. 그러나 브레이크 제동 시에 브레이크 패드에 매우 높은 마찰열이 발생한다. 중형차에 4인이 탑승하여 97km/h의 속도로 주행 중 급제동을 하면 최대 900℃까지 국부적 마찰열이 순간적으로 발생한다는 연구결과도 있다. 이러한 높은 열이 발생하면 디스크와 패드는 강도가 약해짐과 동시에 열변형을 일으킨다. 또한 브레이크 제동 시 디스크와 패드가 상호 회전마찰을 하면 디스크와 패드의 표면은 마모(wear)가 발생한다. 오랜 기간 제동과 주행을 반복적으로 지속하면 디스크와 패드의 표면은 열팽창과 수축을 반복하면서 마모가 더욱 가속화된다.

이러한 상태가 되면 디스크와 패드의 고유 진동수는 초기 설계값과 달라지며 어느 순간 달라진 디스크와 패드의 고유 진동수가 중첩되면 '브레이크 떨림'이 발생한다. 이와 같은 브레이크 떨림 현상으로 인해 브레이크 제동 시 운전 초기와 다르게 '끼이익'하는 불쾌한 소리가 발생한다. 만약, 버스나 자동차가 멈출 때 '끼이익'하는 소리가 발생한다면 디스크-패드의 고유 진동수 중첩현상이라고 생각해도 된다.

● **영국 밀레니엄 브리지 폐쇄**

영국은 밀레니엄 프로젝트의 일환으로 1999년 밀레니언 돔(지름 320m), 런던아이(지름 155m, 높이 135m), 밀레니엄 브리지(길이 144m)를 템즈 강변에 건설했다. 이중 밀레니엄 브리지는 템즈 강을 가로지르는 보행자 전용

밀레니엄 브리지, 런던
출처. http://www.wikipedia.com

개통 당일 진동으로 인한 관광객들의 공포감 출처. http://
www.wikipedia.com

다리로 총 330억 원의 공사비가 소요되었다. 2000년 6월 개통 당일 약 10만 명의 관광객이 모였는데, 관광객들이 다리 위에서 초당 두 걸음을 걸을 때마다 약 진폭 70mm의 진동이 발생하여 당시 관광객들은 큰 공포감을 느꼈던 사건이 발생하였다. 다음날 보행자 수를 제한하고도 이러한 진동이 멈추지 않자 관리 당국은 다리를 폐쇄하고 90억 원을 들여 진동을 감소시키는 91개의 댐퍼를 추가로 설치하여 2년 후 다리를 재개통하였다.[1] 이 사고는 관광객의 발걸음이 다리의 고유 진동수와 중첩되면서 다리 구조물에 공진을 일으킨 대표적인 사례이다.

밀레니엄 브리즈의 댐퍼 설치 출처. https://http://www.shippai.org

1) 나카오 마사유키, 실패100선, 21세기북스, p224, 2005.

이러한 다리의 공진 현상은 이외에도 몇 건이 더 있다. 1831년 영국 맨체스터와 1850년 프랑스 앙제에서 각각 현수교가 붕괴되어 많은 군인이 사망했던 사고가 발생하였는데, 이 사고들은 발맞춰 행진하던 군인들의 발걸음이 다리의 고유 진동수와 비슷해지면서 공진이 발생하여 다리가 붕괴되며 벌어진 어처구니없는 사고였다. 이 사고 이후 군인들은 다리를 건널 때 공진이 일어나지 않도록 자유 걸음으로 이동하게 되었다.

On April 12, 1831, 74 British soldiers got the surprise of their lives when the "new fangled" suspension bridge they were marching across collapsed! (Rebuilt bridge in picture.)

1831년 영국 멘체스터 다리 붕괴사고 출처 : https://www.historyandheadlines.com

1850년 프랑스 앙제 현수교 붕괴사고 출처 : https://www.youtube.com

● 미국 타코마 다리 붕괴

1940년 11월 미국 워싱턴 주 타코마시의 아름다운 현수교가 19m/s의 약한 바람에 의해 붕괴된 사고가 발생하였다. 사고는 H형의 다리 상판이 바람에 의해 진동하면서 다리상판이 30° 가까이 비틀어지면서 발생하였다. 이 사고로 인해 유체진동학이 급속히 발전하였다. 이후 현수교는 진동이 발생하지 않도록 날개 모양으로 만들거나 트러스(truss) 형태로 만들고 있다. 이러한 트러스 구조는 80m/s의 바람에도 다리 상판이 휘거나 비틀리지 않도록 한다.[2] 이와 같은 사고사례를 통해

2) 나카오 마사유키, 실패100선, 21세기북스, p234, 2005.

타코마 다리의 진동에 의한 변형 (http://https://www.seattlepi.com)

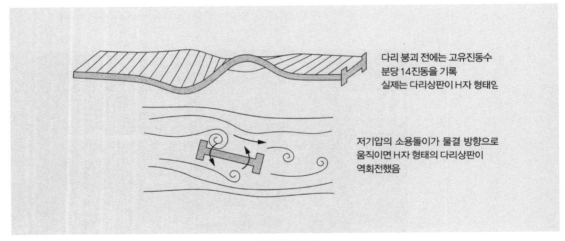

다리 붕괴 전에는 고유진동수
분당 14진동을 기록
실제는 다리상판이 H자 형태온

저기압의 소용돌이가 물결 방향으로
움직이면 H자 형태의 다리상판이
역회전했음

타코마 다리의 붕괴

구조물 설계 시에 공진을 회피하는 안전 설계를 위해 유체 유동에 의한 진동 및 구조물의 고유 진동수, 구조물의 강도 등이 종합적으로 고려하는 것이 중요해지게 되었다.

▶ **단순 조화 운동**

진동 현상을 연구하고 공진 주파수 등을 피하여 설계를 하기 위해서는 진동 현상을 우선 과학적으로 기술하는 것이 중요하다. 이 때 가장 쉽게 사용되는 것이 단순 조화 운동으로 진자의 진동과 같이 모든 마찰이 없는 상태에서 평형 위치(중간점)을 중심으로 양쪽 방향으로 왕복

하는 단순하면서도 가장 이상적인 운동 형태이다. 이러한 단순 조화 운동을 수학적으로 기술하면 다음과 같다. 우선 양쪽으로 왕복하는 거리에 해당하는 운동의 진폭(amplitude)은 A로 표기하며 평형 위치로부터 최대 변위값을 말한다. 한 번의 완전한 진동 또는 사이클(cycle)은 1회 왕복 운동을 의미한다. 한번 왕복하는 데 걸리는 시간(한 사이클의 시간)은 주기(period) T 라고 한다. 단위 시간당 사이클 수는 진동수(frequency) f 라고 하며 단위는 헤르츠(Hz)를 사용한다.

$$1Hz = 1cycle/s = 1/s$$

따라서 주기와 진동수는 다음의 식과 같이 역수 관계이다.

$$T = \frac{1}{f} \ , \quad f = \frac{1}{T}$$

회전 운동 시 각진동수(angular frequency) w 는 시간 당 변화한 각을 나타내며 단위는 rad/s를 사용한다. 따라서 진동수와 각진동수 사이에는

$$\omega = 2\pi \cdot f \ , \ f = \frac{\omega}{2\pi}$$

가 되며 이를 다시 주기로 표현하게 되면 각진동수는 다음과 같다.

$$\omega = 2\pi f = \frac{2\pi}{T}$$

등속 원운동을 하는 물체의 순간 가속도 방향은 원의 중심을 향하며 a_{rad}으로 표시하면

$$a_{rad} = \frac{v^2}{R}$$

의 관계식[3]을 갖는다.

등속 원운동에서 한 사이클의 거리는 $2\pi R$이고, 한 사이클 운동에 걸리는 시간은 주기 T이므로 다음과 같다.

$$v = \frac{2\pi R}{T}$$

따라서 순간 가속도는

$$a_{rad} = \frac{v^2}{R} = \frac{(\frac{2\pi R}{T})^2}{R} = \frac{4\pi^2 R}{T^2}$$

이 된다.

각속도[4] $\omega = \frac{2\pi}{T}$ 이므로 가속도는 다음과 같이 각속도로 표시할 수 있다.

$$a_{rad} = \frac{4\pi^2 R}{T^2} = \omega^2 R$$

일정 각속도로 원운동을 하는 물체가 위치 P에서 회전운동을 하면 물체를 지름 상으로 투영했을 때 위치 B에서 직선 왕복운동을 하게 된다. 원운동이 계속되면 동시에 직선 왕복운동을 반복되고, 이러한 운동을 주기를 갖는 단순 조화 운동이라고 한다.

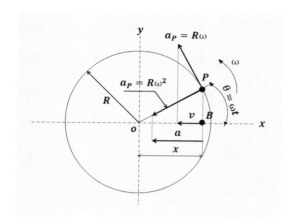 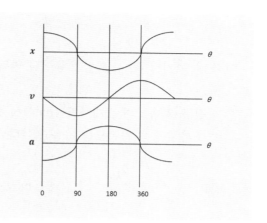

그림에서 지름과 위치 P가 이루는 각도 $\theta_{(rad)}$는 $\theta = wt$이므로 원의 중심에서 위치 B까지 변위 x는 다음과 같다.

$$x = R\cos wt$$

위치 B에서 속도와 가속도는 각각

$$v = \frac{dx}{dt} = -R\omega\sin\omega t$$

$$a = \frac{d^2x}{dt^2} = -R\omega^2\cos\omega t$$

이 되어 $x = R\cos wt$이므로

$$a = -w^2 x$$

의 관계가 성립한다.

단순 조화 운동은 물체가 용수철에 매달린 상태로 늘어났다가 줄어드는 과정을 반복하는 운동이라고 할 수 있다. 스프링의 복원력에 관계된 스프링 상수를 k라 하면

$$F = -kx$$

이 된다. 여기서 x는 스프링이 늘어난 변위이다.

힘과 질량, 가속도의 관계가 $F = ma$에서 $a = \dfrac{F}{m}$ 이므로
단순 조화 운동의 가속도는 다음과 같다.

$$a = \frac{-kx}{m} = -\frac{k}{m}x \ , \ m, \text{은 물체의 질량}$$

$$a = -\omega^2 x \ \text{와} \ a = -\frac{k}{m}x \ \text{이므로}$$

$$\omega^2 = \frac{k}{m} \ , \ \omega = \sqrt{\frac{k}{m}}$$

이 된다. 즉, 위 식은 질량 m인 물체가 스프링 상수 k를 갖는 용수
철에 의해 단순 조화 운동을 할 때 각가속도, 질량, 스프링 상수의 관
계를 나타낸 것이다.

$$f = \frac{\omega}{2\pi} = \frac{1}{2\pi}\sqrt{\frac{k}{m}}$$
$$T = \frac{1}{f} = \frac{2\pi}{\omega} = 2\pi\sqrt{\frac{m}{k}}$$

Part 6.

유 체 역 학

유체(액체와 기체)의
운동을 다루는 학문

'유체(fluid)'란 무엇인가? 아무리 작은 전단응력(접선응력)에도 연속적으로 변형되는 물질로서 액체와 기체(증기) 형태로 이루어졌다. 고체는 전단력을 가하면 전단력의 크기에 비례해 변형되고, 전단력의 변화가 없으면 변형이 그대로 유지된다. 그러나 유체는 전단력의 변화가 없더라도 전단력이 작용하는 한 유동을 계속한다.

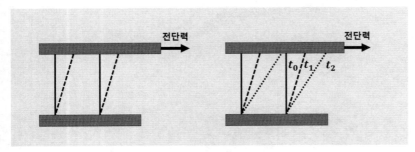

전단력에 의한 고체(왼쪽)와 유체(오른쪽)의 거동

이러한 유체에 대해 배우는 이유는 무엇인가? 그것은 유체가 작동매체(working medium)로 사용되기 때문이다. 작동매체란 무엇인가? 작동매체는 기계를 움직이는데 필요한 에너지를 발생, 유지, 전달하는 매체를 의미한다. 유체가 작동매체로 작용하는 경우는 너무나 많다. 예를 들어, 항공기, 헬리콥터, 선박, 자동차, 고속전철 등 유체를 적극적으로 이용하거나 또는 유체의 저항을 회피해야하는 경우가 이에 해당되고, 아파트단지나 고층건물이 밀집된 도심의 공기흐름, 바다와 강을 연결하는 다리와 같이 물과 공기로부터 구조물의 안전을 보장해야하는 경우도 마찬가지이다. 스포츠에도 유체의 흐름을 적극적으로 활용하는 경우가 있다. 골프공의 엠보싱 표면과 타구의 방향, 야구의 커브볼, 축구의 무회전 또는 회전볼 등도 유체를 이해하고 활용하는 예가 된다.

이중에서 유체역학을 이해하는데 활용되는 대표적인 사례로 항공기의 비행을 들어보자.

비행기의 날개는 그림과 같이 윗면은 둥글고, 아랫면은 평평하게 설계되어 있다. 이때 유체가 날개 표면에 부착되어 흐르게 되면 날개의 모양을 따라 아래 방향으로 유동이 발생한다. 그러면 그 반작용으로 유동 방향의 수직 방향으로 상승력이 발생하게 되며 이 힘이 바로

비행기의 공기역학, 출처 : https://www.quora.com

비행기의 양력

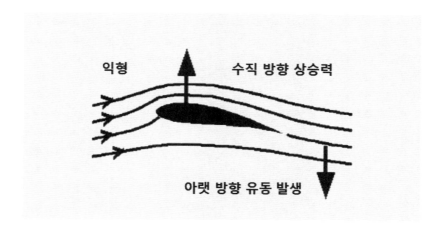

비행기 날개의 구조와 유체 흐름

양력(lift force)이다. 이 때 날개 주위에서 아래 방향으로 유동이 발생하면 서 날개 윗면에서의 속도가 증가하고 압력이 떨어지게 되며, 날개 아랫면에서는 반대로 속도가 느려지면서 압력이 증가하게 된다. 이러한 압력차에 의한 공기의 흐름은 날개 끝단에 와류(소용돌이의 일종)를 발생시키고 이것은 날개의 떨림과 함께 많은 연료 소모의 원인이 된다. 따라서 최근 비행기는 윙렛(winglet) 구조를 설치하여 와류의 발생을 최소화시키

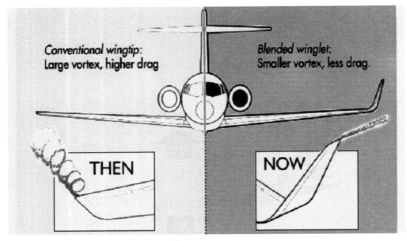

비행기 날개에서 발생하는 난류의 제어, 출처 : http://www.insight.co.kr

새들의 군무, 출처 : www.pixabay.com

고 있다.

와류는 유체의 흐름의 일부가 교란 받아 유동이 소용돌이치는 현상이다. 비행기 날개 끝에서 와류가 발생하듯 새들의 날개 끝에도 와류는 발생한다. 새들이 편대를 이뤄 날아갈 때 앞서 날아가는 새가 발생시킨 이러한 와류는 뒤이어 날고 있는 새들에겐 활공할 수 있는 힘을 일으키며 새들은 경험으로 이러한 와류를 이용해 장거리를 비행한다. 이와 같이 유체를 공학적으로 잘 활용하기 위해서는 기본적인 유체의 성질을 이해해야 한다.

▶ 유체의 성질

● 밀도, 비중, 비중량

밀도(density)는 단위 부피 V당 질량 m으로 정의하고 그리스 문자 ρ로 표현한다. 밀도는 온도와 압력과 같은 환경에 따라 변하는데, 이것은 유체의 부피가 온도와 압력에 따라 변하기 때문이다.

$$\rho = \frac{m}{V}, \; kg/m^3$$

비중량(specific weight)은 단위 부피 V당 무게 W로 정의한다. 비중량은 γ로 표현하고 밀도와 관계는 다음과 같다.

$$\gamma = \frac{W}{V} = \frac{mg}{V} = \frac{m}{V}g = \rho g, \; N/m^3, \; g \text{ 은 중력가속도이다.}$$

재료의 비중(specific gravity)은 재료의 밀도와 1기압 4℃ 순수한 물의 밀도(1,000kg/m3)와의 비, 또는 재료의 비중량과 1기압 4℃ 순수한 물의 비중량(9,800N/m3)과의 비를 말한다. 따라서 비중은 단위가 없다. 예를 들어 구리(Cu)의 비중이 8.9라고 하면 구리의 밀도는 $8,900kg/m^3$이 된다.

예제 1. 부피가 2m³인 유체의 무게가 1800kgf이다. 이 유체의 비중량
과 밀도를 구하고, 어떠한 종류인지 결정하시오. 유체의 밀도는
다음의 표와 같다.

물질	밀도, kg/m³	물질	밀도, kg/m³
에틸알코올	810	물	1,000
벤젠	900	바닷물	1,030

풀이

비중량 $\gamma = \dfrac{W}{V} = \dfrac{1,800 \times 9.8N}{2m^3} = 900 \times 9.8N/m^3$

밀도 $\rho = \dfrac{\gamma}{g} = \dfrac{900 \times 9.8N/m^3}{g} = 900kg/m^3$

따라서 물질은 벤젠이다.

● **압력**

수영장에 몸을 담그면 묵직한 수압(water pressure)을 느낀다. 몸이 느끼는 수압의 정체는 무엇인가? 수영장 물(유체)을 구성하는 분자들은 끊임없이 움직이고 있다. 이러한 분자들이 내 몸에 부딪히면서 힘을 가하고 있기 때문에 내 몸은 수압을 느끼는 것이다. 이 때 압력은 단위 면적에 수직방향으로 작용하는 힘으로 정의하며 다음과 같이 계산한다.

$$p = \frac{F}{A} \left(\frac{N}{m^2} \right),$$ 압력의 단위는 파스칼(Pa)이라 한다.

대기압은 해수면에 작용하는 압력이며 표준 대기압을 1기압(atm)으로 한다.

$$1atm = 1.013 \times 10^5 Pa = 1.013 \text{bar}$$

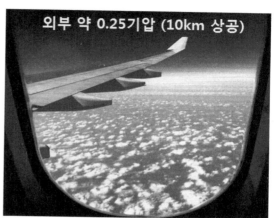

일반적인 상수도의 수압 크기가 1.5~7atm이므로 세면대의 수돗물을 최대한 틀어놓고 손으로 막았을 때 느끼는 수압은 대기압의 1.5배~7배의 크기라고 할 수 있다. 이 경우를 통해 압력의 크기를 체감할 수 있다.

유체 압력은 높이에 따라 달라진다. 지상에서 멀어질수록 압력은 낮아지고, 비행기가 10km상공에서 비행한다면 비행기의 외부압력은 희박해진 공기 밀도에 의해 약 0.25기압이 된다. 따라서 비행기내 승객도 0.25기압에 노출되기 때문에 비행기 내부는 압력을 높여야 하는데 비행기 내부는 약 0.7기압으로 유지하고 있다. 만약 비행기 내부의 압력을 지상과 같이 1기압으로 한다면 내·외부 압력차로 인해 비행기 구조물의 안전에 심대한 문제가 발생할 수 있기 때문이다.

밀도가 변하지 않는 비압축성 유체의 경우 압력은 높이에 따라 달라지며 유체 내부에서 아래 방향으로 이동하는 경우 압력은 다음의 관계식으로 표현된다.

$$p = p_0 + \rho g h,$$

p_0 = 초기압력, g = 중력가속도, h = 높이

이 때 높이 h는 초기 위치로부터의 높이 변화로 정의한다. 이는 바다 속 깊이 들어가면 들어갈수록 수압이 높아지는 것을 생각하면 쉽

게 이해할 수 있다. 즉 유체 내부에서 h만큼 아래로 이동하면 초기 압력에서 pgh만큼 증가하며 반대의 경우 pgh만큼 감소한다.

이러한 압력값을 표시하기 위해서 기계공학에서는 계기(gage) 압력을 사용한다. 게이지 압력 표시의 대표적인 예가 자동차 타이어를 들 수 있다. 자동차 타이어는 자동차의 승차감 뿐만 아니라 안전에도 매우 중요한 부품이다. 특히 타이어의 압력이 크면 자동차 중심부에 마모가 심해지고, 외부의 충격에 약하며 반면 압력이 낮으면 외곽에 마모가 심해지고, 핸들이 무거워지는 현상이 발생한다. 따라서 사용을 위한 적정 압력이 타이어 측면에 표시되어 있으며 이것을 자동차 계기판에 압력 단위 psi 또는 Pa로 확인할 수 있다. 이와 같이 게이지(gage)에서 확인할 수 있는 압력을 계기압력이라고 한다. 한편 완전 진공(vacuum) 상태에 절대 0 기압을 기준으로 측정한 압력은 절대압력(Pabs)이라고 한다.

계기압력은 절대압력과 대기압의 차로 계산된다.

$$P_{gage} = P_{abs} - P_{atm}$$

자동차 타이어 압력, 출처 : www.google.co.kr의 이미지 편집

주사기와 비압축성, 압축성 유체

유체가 압력을 받았을 때 물이나 기름과 같이 압축되지 않는 유체를 비압축성 유체라고 하고, 공기와 같이 압축되는 유체를 압축성 유체라고 한다. 주사액이 들어있는 주사기를 압축하면 주사기 밀대를 누르는 힘은 그대로 주사액으로 전달된다. 주사액과 같은 비압축성 유체는 부피가 압축되지 않기 때문에 가해진 외력을 그대로 전달한다. 유압실린더가 대표적인 예이다. 그러나 공기가 들어있는 주사기는 밀대를 누르면 주사기 내 공기는 압축된다. 즉, 공기와 같은 유체는 외력에 의해 압축되기 때문에 가해진 외력을 그대로 전달할 수 없다.

● **부력**

수영장에 몸을 담그면 수압과 함께 몸이 뜬다는 느낌을 받는다. 이것은 몸을 뜨게 하는 힘, 부력(buoyancy)이 작용하기 때문이다. 물에 잠긴 물체는 대기 중에 있을 때보다 가볍게 느껴지는데 이것은 부력이 작용하여 물체를 유체 위로 밀어 올리기 때문이다. 아르키메데스는 물체가 물에 완전하게 또는 일부분 잠겨 있으면 부력은 물체가 밀어낸 물의 무게만큼 윗 방향으로 작용한다는 것을 발견하였다.

잠수함의 잠수원리, 출처 : http://yjh-phys.tistory.com/1636

이러한 부력의 원리를 응용한 대표적인 예가 잠수함이다. 잠수함은 물속에 잠수하기 위해서 탱크에 바닷물을 채워 잠수함의 중량을 늘리면 무게가 늘어남과 동시에 잠수함이 밀어낸 물의 부피가 줄어들어 부력이 작아지면 가라앉는다. 반대로 압축공기를 탱크에 불어넣어 탱크 내 바닷물을 잠수함 밖으로 배수하면 무게가 줄어들 뿐만 아니라 잠수함이 밀어낸 물의 부피가 늘어나게 되어 부력이 커지면서 바다 밖으로 부상하게 된다. 이와 같이 잠수함은 중력과 부력을 적절히 활용하는 대표적인 사례이다. 이 때 잠수함이 완전히 바다 속에 잠수하면서 정위치에 있다고 가정한다면 이때 잠수함이 받고 있는 부력은 다음과 같이 계산된다.

$$잠수함의\ 부력 = 잠수함이\ 밀어낸\ 물의\ 무게 =$$
$$잠수함의\ 무게 = \rho_m \times V \times g$$

$$\rho_m : 잠수함\ 밀도,\ V : 잠수함\ 부피,\ g : 중력가속도$$

따라서 잠수함의 탱크에 바닷물이 들어오면 동일한 잠수함의 부피에 물의 무게가 더해지면

$$잠수함의\ 무게는\ [\,\rho_{m+}\rho_w\,] \times V \times g\,,\ \rho_w: 바닷물의\ 밀도$$

이 되기 때문에 잠수함의 부력 < 잠수함의 중력이 되어 잠수함은 아래로 이동한다.

예제 2. 심해에 가라앉아 있는 질량 100kg의 황동으로 된 불상을 인양
하려고 한다. 최소 얼마의 힘으로 올려야하는지 계산하시오. 단,
황동의 밀도는 8,600kg/m³이고, 바닷물의 밀도는 1,030kg/
m³이다.

풀이

황동 불상의 부피를 계산하면

$$\rho = \frac{m}{V}, \; V = \frac{m}{\rho} = \frac{100kg}{8600kg/m^3} = 0.0116m^3$$

황동 불상이 밀어낸 바닷물의 무게, 즉 부력은

$$W_{sea} = m_{sea} \times g = \rho_{sea} \times V \times g = 1030kg/m^3 \times 0.0116m^3 \times 9.81m/s^2 = 117.2N$$

이다. 황동 불상이 바다속에서 움직이지 않는 상태, 즉
정상상태라면

F + B mg = 0

의 식이 성립된다. 이때 F는 인양력, B는 부력, mg는 무게
력이다. 따라서 황동 불상을 끌어올리기 위한 최소 힘은
F + B mg = 0; F > mg B
이 되고,

F > [100kg × 9.81m/s2] 117.2N

F > 981N 117.2N

F > 863.8N

이 된다. 즉, 황금 불상을 인양하려면 863.8N의 힘이 필
요하다. 이것은 황금 불상의 무게력 981N(=질량 100kg)에 비
해 약 12%가 작은 값이다. 즉, 부력에 의해 힘이 12% 감
소한 것이다.

● **표면장력**

수영장에서 수영을 할 때 물속에서 물 밖으로 나오는 순간 얼굴에
는 물의 장막이 드리운다. 마치 얇은 물의 막이 덮여있는 듯하다. 또한
소금쟁이 곤충은 물 위에서 걸을 수 있다. 그리고 물방울이 표면에 송
골송골 맺히는 것도 쉽게 목격할 수 있다. 이러한 현상은 액체의 표면
이 장력을 받고 있는 얇은 막처럼 작용하는 표면장력(surface tension)의 사
례이다.

액체 속의 분자들은 서로 인력이 작용한다. 이러한 인력은 액체의
표면적을 최소화하는 방향으로 작용한다. 마치 늘어난 얇은 막이 원래
형상으로 줄어들려고 하는 현상과 비슷하다. 이러한 분자 간 인력이
물방울을 원형으로 만들고 표면장력을 만든다.

표면장력은 자유표면의 단위 길이 당 분자간의 인력으로 정의되고,
표면장력의 방향은 항상 접해 있는 표면의 접선방향이다.

$$\gamma = \frac{F}{d} \left[\frac{N}{m} \right] , \ d : 단위 \ 길이$$

세탁물을 세탁할 때는 섬유 틈새로 물이 스며들어야 한다. 그러나
물의 표면장력 때문에 물이 매우 작은 섬유 사이로 스며들기가 쉽지
않다. 이때 물의 온도를 높이거나 비눗물을 사용하면 세탁이 잘되는

수영장의 표면장력, 출처 : https://www.telegraph.co.uk

소금쟁이의 표면장력, 출처 : https://lv.wikipedia.org

맺힌 물방울,
출처 : https://lv.wikipedia.org

표면장력에 의해 원형으로 만들어지는 물방울,
출처 : http://www.aubingroup.com

데, 이것은 물의 표면장력이 낮아졌기 때문이다. 온도가 높아지면 액
체의 표면장력은 낮아진다.

액체의 표면 장력[1]

1) 대학물리학교재편찬위원회,
대학 물리학 II 10판, p. 401,
㈜북스힐, 2003.

액체	온도, ℃	표면 장력, mN/m
물	0	75.6
"	20	72.8
"	60	66.2
비눗물	20	25.0

세탁물의 섬유

세탁물의 표면장력

▶ **유체의 흐름**

수돗물은 물이 흐를 때 평행한 층을 이루며 흐르는 층류(laminar flow)의
형태를 띠지만 콸콸콸 흐르는 수돗물은 무질서하고 비정상적으로 흐
르는 난류(turbulent flow)의 형태를 띤다. 잠수함이 바다 밖으로 부상할 때
잠수함 표면에서 발생하는 바닷물의 흐름에도 층류와 난류는 있다. 잠
수함의 윗면에는 잠수함 표면을 따라 바닷물이 고르게 흐르는 층류가
나타나지만 잠수함의 옆면에는 많은 파도가 치는 난류가 보인다.

수돗물의 흐름

잠수함의 층류와 난류, 출처 : https://ko.wikipedia.org

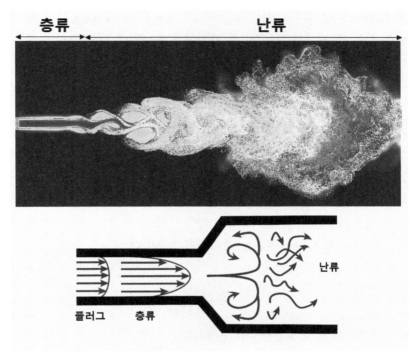

유동의 흐름, 출처 : http://mriquestions.com

　이와 같이 유체의 흐름은 층류와 난류로 나뉠 수 있지만 우리가 생활 속에서 확인할 수 있는 대부분의 공기나 물의 흐름은 난류이다. 이는 유체가 일정 속도 이상으로 흐르게 되면 난류가 쉽게 발생하기 때문이다. 유체가 난류의 형태가 되면 유체 내부에서 열이 빨리 전파될 뿐만 아니라 물질이 서로 잘 섞이는 등 물질의 확산 효과가 매우 강하기 때문에 난류를 이해하고 적절히 활용하는 것은 공학적으로 매우 중요하다.

　유체를 층류와 난류로 체계적으로 구분하기 위해서는 명확한 공학적 기준이 필요한데 오스본 레이놀즈(Osborne Reynolds, 1842-1912, 아일랜드)는 1883년 기념비적인 논문을 발표함으로 이에 대한 기준을 제시하였다. 당시만 해도 층류(laminar)나 난류(turbulent)라는 용어를 사용하지 않았기에 그의 논문에서는 이 두 가지 유동현상을 direct 또는 sinuous라고 기술하였다. 이 논문에서 역사상 최초로 층류와 난류를 체계적으로 구분하며, 이를 결정짓는 무차원수 하나를 유도해 내는데, 이것이 바

로 Reynolds 수이다. 1884년 Reynolds는 Royal Institution에서 초청 강연을 하는데, 여기서 그는 이 두 가지 flow regime에 대해 질서 있게 오와 열을 맞추어 행군하는 군대와 무질서하게 좌충우돌하는 군대에 비유하였다. 이 Reynolds의 강연을 들은 Kelvin은 군중들이나 동물 집단이 제멋대로 움직이는 것에 사용되어 오던 라틴어 'turbulentia(perturbation)'에서 어원을 따 1887년 논문에서 사상 최초로 turbulence라고 이름 붙였다. 한편, 'laminar'는 Kelvin의 형 James Thompson이 1878년의 open channel 유동을 연구한 논문에서 이미 사용하였는데, 이 역시 라틴어 lamina에서 따왔고 그 뜻은 slice나 layer[층(層)][2]를 의미했다. 파이프 내부를 흐르는 비압축성 유체유동의 경우가 유동 특성이 레이놀즈 수(Re, Reynolds number)에 따라 결정되는 대표적인 경우이다.

2) 민태기, 역사 속의 유체역학(18), 기계저널, Vol. 58, No.6, pp. 52-56, 2018.

$$Re = \frac{\rho \overline{V} D}{\mu},$$

ρ : 유체의 밀도, \overline{V} : 유체의 평균속도,
D : 파이프 지름, μ : 유체의 점도
Re < 2300이면 파이프유동은 층류이고 이상이면 난류가 된다.

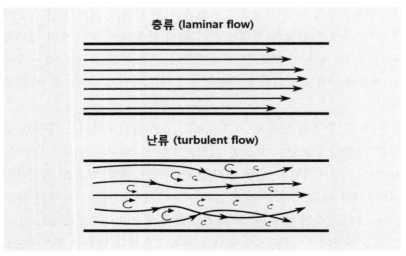

파이프유동, 출처 : https://www.cfdsupport.com

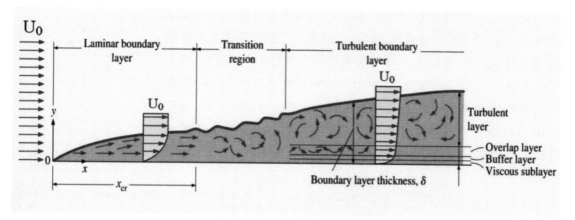

반무한 평판 위의 외부유동, 출처 : https://www.nuclear-power.net

그림의 평판 위 유체 유동과 같이 경계가 없는 물체 주위에 유체가 흘러가는 외부유동의 경우에도 층류와 난류가 동시에 발생할 수 있다. 평판상에서 층류와 난류도 레이놀즈 수에 따라 결정된다.

$$Re = \frac{\rho U_0 x}{\mu},$$

ρ : 유체의 밀도, Uo : 유체의 초기속도,

x : 평판의 입구에서 출구까지 거리, μ : 유체의 점도

$Re \leq 5 \times 10^5$ 이면 외부유동은 층류이고 이상이면 난류가 된다.

▶ **연속방정식과 베르누이 방정식**

단면적이 변하는 관내 유체의 흐름

그림과 같이 단면적이 변하는 관내에 밀도가 일정한 비압축성 유
체가 흐르고 있다고 가정하자. 이 때 각 단면에서 높이 방향으로의 속
도 변화가 없으며 속도는 오직 왼쪽에서 오른쪽으로만 변하는 1차원
적인 유동 흐름을 가정하자. 왼쪽 입구의 면적과 유체속도는 각각 A_1
과 v_1이고, 오른쪽 출구의 면적과 유체속도는 각각 A_2과 v_2이다. 단면
적 A_1에서 짧은 시간 dt동안 이동한 거리는 v_1dt가 된다. 따라서 이 시
간동안 관 안에서 유입되는 유체 부피는 다음과 같다.

$$dV_1 = A_1 \times v_1dt$$

유체 밀도가 ρ 라면 관 안으로 유입되는 유체 질량은

$$dm_1 = 밀도 \times 부피 = \rho \times A_1v_1dt$$

이 되고, 같은 시간에 출구 A_2으로 흘러 나가는 질량은 다음과 같
다.

$$dm_2 = \rho \times a_2v_2dt$$

정상 유체에서 관내의 총 질량은 일정하므로

$$dm_1 = dm_2$$

이다. 따라서

$$\rho \times A_1v_1dt = \rho \times a_2v_2dt$$
$$A_1v_1 = a_2v_2$$

이 성립된다. 위의 식을 1차원에서의 비압축성 유체의 연속방정식
이라고 한다. 만약, 관내 유체가 압축성 유체라면 입구와 출구의 유체
밀도가 달라지기 때문에

$$\rho_1 \times A_1 v_1 dt = \rho_2 \times a_2 v_2 dt$$

이 되며 이는 1차원에서의 압축성 유체의 연속방정식이 된다.

연속방정식에 의하면 유체 속도는 단면적이 크면 낮아지고, 단면적이 작아지면 커진다. 이러한 유체의 연속방정식을 이용한 것이 샤워기 헤드이다. 최근에는 다양한 형태의 샤워기가 나오는데 샤워기 헤드에 물이 나오는 홀을 작게 하면 물의 속도가 빠르게 된다.

물 토출 홀의 크기가 커 물의 속도가 느림

물 토출 홀의 크기가 작아 물의 속도가 빠름

샤워기 헤드, 출처 : https://www.google.com/image

3) 전단응력, 열전도가 없고, 점성이 없어서 마찰에 의한 에너지 손실이 없는 유체

4) 대학물리학교재편찬위원회, 대학 물리학 II 10판, p. 407, ㈜북스힐, 2003.

유체의 속도는 면적 외에도 압력과도 깊은 관계가 있다. 이상유체[3]에 관하여 압력, 유속, 높이에 대한 에너지 보존을 설명할 수 있는 관계식이 베르누이 방정식[4]이다. 유체가 1번 지점에서부터 2번 지점으로 흐르는 경우 베르누이 방정식은 다음과 같이 표현된다.

$$p_1 + \rho g y_1 + \frac{1}{2}\rho v_1^2 = p_2 + \rho g y_2 + \frac{1}{2}\rho v_2^2$$

입구와 출구를 표시하는 아래 첨자 1과 2는 임의의 두 위치이기 때문에

$$p + \rho g y + \frac{1}{2}\rho v^2 = 일정$$

과 같이 표현할 수도 있다. 이 때 등식이 성립하기 위해서는 각 항
이 같은 물리량으로 표현되어야 하며 각 항의 단위가 같은가의 여부로
판단할 수 있다. 우선 압력 p의 경우 Pa 단위를 가지며 이는 다음과 같
이 변환된다.

$$Pa = N/m^2 = N \cdot m/m^3 = J/m^3$$

즉 압력은 단위 변환에 의하면 단위부피당 에너지와 같은 물리량
임을 확인할 수 있다. pgh의 경우는 p는 kg/m^3, g 는 m/s^2, h 는 m 의
단위를 가지며 단위 변환은 다음의 식과 같다.

$$kg/m^3 \times m/s^2 \times m = kg \cdot m/s^2 \cdot 1/m^2 = N/m^2 = J/m^3$$

즉 pgh는 압력의 단위를 가지며 이를 정수압이라 한다. 또한 단위
부피당 에너지와도 물리량이 같기 때문에 단위부피당 위치 에너지로
정의한다. $\frac{1}{2}\rho v^2$의 경우에는 ρ 는 kg/m^3, v 는 m/s 이고 v^2는 m^2/s^2 이 된
다. 따라서 단위 변환은 다음의 식과 같다.

$$kg/m^3 \times m^2/s^2 = kg \cdot m/s^2 \cdot 1/m^2 = N/m^2 = J/m^3$$

즉 $\frac{1}{2}\rho v^2 pgh$는 압력의 단위를 가지며 이를 동압이라 한다. 또한 단위
부피당 에너지와도 물리량이 같기 때문에 단위부피당 운동 에너지로
정의한다. 이상에서 베르누이 방정식은 유체역학에서의 에너지 보존
식으로 정의되며 '역학적 에너지와 압력 에너지 간의 합은 항상 일정
하다'로 정의할 수 있다.

예제 3. 지름(\varnothing) 30mm인 수도 배관에 수압 400kPa, 유속 2m/s
인 수돗물이 유입되고 있다. 이 배관은 8m 높이의 3층에 있
는 싱크대와 연결되어 있다. 싱크대에 연결된 배관의 지름(\varnothing)
은 10mm이다. 싱크대에 설치된 수도에서 토출되는 물의 속력
(V_2), 압력(P_2)과 초당 토출량(l_2/s)은 얼마인가? 또한, 평소 싱
크대의 수도를 잠글 때 싱크대의 배관 속 압력은 얼마인가?

풀이

싱크대 수도의 유속은 연속방정식으로부터 구할 수 있
다.

$$A_1 v_1 = A_2 v_2$$

$$v_2 = \frac{A_1}{A_2} v_1 = \frac{\frac{\pi}{4}(0.03m)^2}{\frac{\pi}{4}(0.01m)^2} \times 2m/s = 18m/s$$

싱크대 수도의 압력은 베르누이 방정식을 이용해서 계
산한다.

$$p_2 = p_1 - \frac{1}{2}\rho(v_2^2 - v_1^2) - \rho g(y_2 - y_1)$$

$$p_2 = 400kPa - \frac{1}{2}(1,000\frac{kg}{m^3})((18m/s)^2 - (2m/s)^2) - (1,000\frac{kg}{m^3})(9.8m/s^2)(8m)$$

$$p_2 = 400kPa - 81.8kPa = 318.2kPa$$

싱크대 수도의 초당 토출량은

$$\frac{dV}{dt} = A_2 v_2 = \frac{\pi}{4}(0.01m)^2 \times 18m/s = 1.41 \times 10^{-3} m^3/s = 1.41 L/s$$

즉, 초당 약 1.41리터의 물이 토출된다.

평소 물을 잠글 때 싱크대 수도의 압력은

$$p_2 = p_1 - \frac{1}{2}\rho(v_2^2 - v_1^2) - \rho g(y_2 - y_1) \ \text{식에서} \ \ v_2 = v_1 = 0 \text{이므로}$$

$$p_2 = p_1 - \rho g(y_2 - y_1)$$

$$p_2 = 400kPa - (1,000\frac{kg}{m^3})(9.8m/s^2)(8m) = 400kPa - 78.4kPa = 321.6kPa$$

따라서 싱크대의 물을 잠그게 되면 유입관의 압력 400kPa보다는 낮지만 수도가 흐를 때 압력 318.2kPa 보다는 수압이 높아졌다.

열역학

열과 에너지(일)의
관계를 다루는 학문

　　2013년 8월 영국에서 유리로 외관 마감을 한 37층 빌딩 옆에 주차
한 차량(재규어 XJ)의 플라스틱 외관이 녹는 사고가 발생했다. 조사결과 유
리에 반사된 태양열이 플라스틱을 녹였던 것으로 결론이 났다. 이 사
고는 폭염 등으로 인해 강해진 태양 빛이 건물 외벽 유리에 반사되어
주변부 온도를 크게 향상시킬 수 있음을 고려하지 못한 건축설계의 오
류와 열에 의해 플라스틱이 녹을 수 있음을 고려하지 못한 자동차 설
계의 오류가 종합적 원인이 되어 일어난 사고이다. 지금까지는 자동차
가 태양광 반사열에 집중적으로 노출되는 경우를 고려하지 않은 채로
자동차 부품 등이 설계되었지만, 앞으로는 이러한 경우도 고려한 건축
과 자동차 설계가 필요한 시대가 되었다.

　　열역학이란 이처럼 열과 역학적 일, 그리고 에너지와의 관련성 및
여러 형태의 에너지가 다른 형태의 에너지로 변화하여 이동하는 현상

건물 유리의 반사열로 녹은 재규어 XJ, 출처 : http://www.carmedia.co.kr

들을 다루는 학문이다. 일상에서 열과 에너지의 생성과 이동에 관한 현상과 이를 이용한 장치(기계)는 헤아리지 못할 만큼 많다. 실생활에서 볼 수 있는 대표적인 기계 장치가 바로 실내 온도를 조절하는 에어컨과 난방기이다. 무더운 여름날 시원한 에어컨 바람과 추운 겨울날 따뜻한 온풍은 열을 주거나 뺏는 등의 열의 유출입과 관련되어 있으며 열의 유출입을 보여주는 공학적 기준은 바로 온도이다.

온도는 뜨겁고 차가운 정도를 눈금으로 측정한 것이다. 눈금은 온도에 따라 올라가기도 하고 내려가기도 하다가 어느 순간 변하지 않고 일정하게 유지된다. 온도가 변하지 않고 일정하게 유지되는 상태를 열평형(temperature equilibrium)이라고 하며 이때의 눈금을 바로 그 순간의 온도로 정의한다.

열평형 상태에 있지 않은 재료 A와 B가 또 다른 재료 C와 접하고 있다. A와 B는 완전 단열재에 의해 분리되어 있고, A와 B는 서로 열적으로 완전히 차단되어 있다고 가정하자. 이 때 열적으로 완전히 차단된 A와 B의 온도는 어떻게 되었을까? 우리는 이미 경험적으로 A와 B는 온도가 같아진다는 것을 알고 있다. 즉 시간이 흐르면 A와 C, B와 C의 온도는 같아져 열평형 상태가 된다.

$$T_A = T_B = T_C$$

즉, A와 C가 열평형 상태에 있고, B와 C가 열평형 상태에 있으면 A와 B도 열평형 상태에 있다. 이것을 열역학 0법칙이라고 한다.

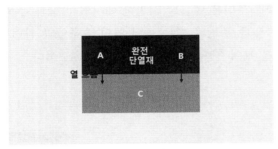

열역학 0법칙

▶ **온도**

미국의 기온, 출처 : www.CNN.com/weather/

미국 CNN방송의 일기예보 화면이다. 미국 전역이 뜨겁게 달아올라 있다. 그런데 일기예보의 온도가 우리가 알고 있는 기온인 섭씨온도(celsius temperature)라고 하기에는 매우 높다. 이는 미국은 우리 나라와 달리 화씨온도(fahrenheit temperature)를 사용하기 때문이다.

화씨온도에서 물의 어는점은 32°F이다. 따라서 섭씨온도를 화씨로 바꿀 경우는 $\frac{180}{100} = \frac{9}{5}$ 를 곱하고 어는점 기준 32°를 더해주면 된다.

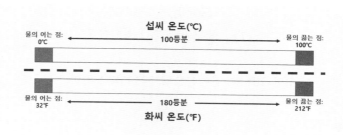

$$T_F = \frac{9}{5}T_C + 32\,°\,,\quad T_F\,:\, 화씨온도,\quad T_C\,:\, 섭씨온도$$

$$T_C = \frac{5}{9}(T_F - 32\,°)$$

위의 그림에서 뉴욕의 온도는 화씨 89°F이며 이는 섭씨 31.6℃이다.

일정한 부피 안에 갇힌 기체의 압력은 온도가 올라갈수록 증가한다. 온도가 올라가면 기체의 부피가 증가하기 때문에 일정한 부피 안에 압력이 증가하는 것이다. 이 원리를 이용한 것이 기체온도계이다. 이 기체온도계를 이용해서 온도와 압력을 측정해보면 절대압력이 0이 되는 온도가 –273.15℃가 되는데, 기체 종류에 무관하게 같다.[1] 측정하기는 어렵지만, 절대압력이 0이 되는 온도를 0으로 한 것을 켈빈(Kelvin, 영국, 1824-1907)의 이름으로 켈빈 절대 온도라고 하고, 0K=273.15℃라 정의하고, 기호는 [K]을 사용한다.

1) 실제로는 기체의 밀도가 매우 작을 때 해당된다고 알려져 있다. 그러나 기체의 절대압력 0을 측정하지는 못한다. 기체는 매우 낮은 온도에서 액화 또는 응고되기 때문이다.

2) 대학물리학교재편찬위원회, 대학 물리학 II 10판, p. 424, ㈜북스힐, 2003.

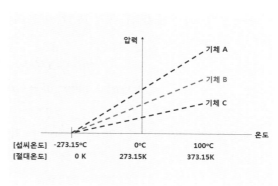

기체온도계[2]와 절대온도

$$T_K = T_C + 273.15,$$

$$T_K : 절대온도, \ T_C : 섭씨온도$$

예를 들어 상온 20℃는 절대온도로 293.15K이 된다.

▶ 열량

'열(heat)'이란 무엇인가? 열이란 온도를 변화시킬 수 있는 에너지를 의미한다. 또한 온도차로 인해 발생하는 에너지의 전달을 '열전달(heat transfer)'이라고 한다. 열이 나는 이마에 차가운 수건을 올려놓으면 시간이 지나 이마의 온도는 떨어지지만 수건은 미지근하게 온도가 올라간다. 이것은 에너지(열)가 이마에서 수건으로 이동(열전달)하면서 이마는 열을 빼앗겨 온도가 떨어지고 수건은 열을 얻게 되어 온도가 올라간 것이다.

출처 : KBS 드라마

열량은 이동한 열의 양을 의미하고, 단위는 칼로리(calorie, cal), 줄(J)이 사용된다. 일반적으로 칼로리는 열 에너지의 단위로 많이 쓰고, 줄은 역학적 에너지의 단위로 많이 쓴다. 그러나 둘 다 에너지의 단위라는 점에서 동일하다. 칼로리의 정의는 다음과 같다.

1 cal =
물 1그램(g)의 온도를 1℃에서 15.5℃로 높이는 데 필요한 열량

$$1 \ cal = 4.186 \ J$$
$$1 \ kcal = 1000 \ cal = 4{,}186 \ J$$

참고로, 영국 단위계의 1Btu(British thermal unit)의 정의는 다음과 같다.

1 Btu =
물 1파운드(b)의 온도를 63°F에서 64°F로 높이는 데 필요한 열량

$$1\ Btu = 778\ ft \cdot 1b = 252\ cal = 1,055\ J$$

① 비열

질량이 m인 어떤 물질을 초기 온도(T_1)에서 특정 온도(T_2)로 온도를 높이려면 열량이 필요하다. 이때 온도차$(\Delta T = T_1 - T_2)$에 따라 필요한 열량은 비례하고, 질량 m의 크기에도 열량은 비례한다. 예를 들어, 온도를 10℃ 높이는 것보다 20℃ 높이는데 열량은 2배가 필요할 것이고, 물 100g을 온도를 높이는 것보다 물 200g의 온도를 높일 때 2배의 열량이 필요한 것이다. 온도를 높일 때 필요한 열량은 물질의 종류에도 영향을 받는다. 예를 들어 물 1kg을 1℃ 높이는 데는 4,186J의 열량이 필요하지만 알루미늄 1kg을 1℃ 높이는 데는 910J의 열량이 필요하다. 따라서 열량은 물질의 종류에 따라 달라짐을 명심해야 한다.

이와 같이 어떤 물질 1kg의 온도를 1℃(K) 높이는데 필요한 열량(Q)[3]을 그 물질의 비열 또는 비열용량(specific heat capacity, c)이라고 한다.

$$Q = m \times c \times \Delta T, \quad \Delta T = T_1 - T_2$$

$$c = \frac{Q}{m \cdot \Delta T} \quad [\frac{J}{kg \cdot K} \ or \ \frac{kcal}{kg \cdot K}]$$

[3] 열량은 온도 차이 때문에 이동하는 에너지를 의미한다. 따라서 온도변화가 없으면 열량은 없다. 즉, 물체에 포함된 에너지를 의미하는 것이 아님을 명심해야 한다.

물질의 비열용량

물질	비열용량(비열), J/kg·K	물질	비열용량(비열), J/kg·K
알루미늄	910	은	234
구리	390	대리석	879
철	470	물(액체)	4,186
납	130	물(얼음)	2,100

예제 1. 사람의 몸은 물이 약 83%, 단백질, 지방, 무기질 등으로 구
성되어 있다. 물의 비열이 4,186J/kg·K 이기 때문에 물을
제외한 성분들은 비열이 낮다는 것을 알 수 있다. 사람의 비
열이 약 3,480J/kg·K라고 하자. 체중 70kg$_f$인 홍길동 군의
체온을 1℃ 높이는데 필요한 열량은 얼마인지 계산하시오.

출처 : SBS 스페셜

풀이

$$Q = m \times c \times \Delta T$$

위 식에서 비열$_{(c)}$은 3,480J/kg·K, ΔT 는 1℃ = 1K이고, 질
량[4] m은 70kg이다. 따라서 열량은 $70kg \times 3,480J/kg·K \times 1K = 243,600\ J$ 이다.

$1\ kcal = 4,186\ J$ 이므로 $243,600\ J$ 은 약 $58.2kcal$이다. 즉,
포도 100g을 먹으면 되는 체온 1℃를 높일 수 있다.

4) 질량과 체중(무게, weight)은
완전히 다른 물리량이다.
체중은 질량(kg)×중력가속도
(g=9.81m/s²)이고, 단위는 kg$_f$
또는 N으로 표기한다. 따라서
홍길동 군의 체중 70은 질량
70kg이 중력가속도를 받고
있다고 할 수 있다. 홍길동
군의 체중 70을 N(뉴톤) 단위로
표기하면, 70kg$_f$ = 70kg
×9.81m/s² = 686.7N 이다.

기체는 압력에 의해 부피가 변하는 압축성 유체이므로 부피와 압
력의 기준에 따라 비열이 달라진다. 부피를 일정하게 유지하면서 단
위질량의 온도를 1℃ 높이는데 필요한 열량을 정적비열$_{(c_v)}$이라고 하고,

음식물의 칼로리, 출처 : http://nbsports.tistory.com

압력을 일정하게 유지하면서 단위질량의 온도를 1℃ 높이는데 필요한 열량을 정압비열(c_p)이라 한다.

일반적으로 $c_p > c_v$ 이므로

$$k = \frac{c_p}{c_v} > 1$$

의 관계가 성립된다. 이때 k를 비열비라고 한다.

반면, 액체나 고체의 경우 압력에 의해 부피가 변하지 않는 비압축성 물질이기 때문에 정적비열과 정압비열이 같다. 따라서 액체와 고체의 비열은 아래첨자를 쓰지 않고 표기한다.

$$c_v = c_p = c$$

5) 전단응력, 열전도가 없고, 점성이 없어서 마찰에 의한 에너지 손실이 없는 기체

6) 어떤 물질 1몰은 항상 같은 수의 분자수를 갖는다. 예를 들어 물(H_2O) 1몰은 18g이다.

▶ **이상 기체의 상태 방정식**

이상기체(ideal gas)[5] 또는 완전기체(perfect gas)를 설명하기 위해서 몰[6] 질량 M을 사용한다. 화합물의 몰 질량(분자량)은 몰당 질량이다.

전체 질량(m, 분자량)은 몰 수 n에 몰당 질량을 곱한 것이다.

$$m = n \cdot M$$

기체의 성질은 부피는 압력과 온도가 일정할 때 몰 수에 비례하고, 온도와 몰 수가 일정할 때 압력에 반비례한다. 즉,

$$pV = 일정$$

이다. 그리고 압력은 절대 온도에 비례한다. 부피와 몰 수가 일정하면 온도가 증가하면 압력이 증가한다. 즉,

$$p = 상수 \times T$$

이다. 이 관계를 정리하면

$$pV = n\overline{R}T, \ \overline{R} \ (일반기체상수) : \ 8.31451 J/mol \cdot K = \frac{8.31451}{m} kJ/kg \cdot K$$

$$pV = \frac{m}{M}\overline{R}T = \frac{m}{M}(MR)T = mRT$$

이 되고, 이 식을 이상 기체 방정식이라고 한다. 이상 기체는 모든 온도와 압력 조건에서 위 방정식을 만족한다. 온도가 매우 높고, 압력이 매우 낮은 상태에서는 일반 기체도 이상 기체와 같이 반응한다.

이상 기체 방정식을 다시 정리하면,

$$pV = mRT$$

$$pv = RT, \ v(비체적) = \frac{V}{m}$$

$$p = \rho RT, \ \rho(밀도) = \frac{m}{V} = \frac{1}{v}$$

이상 기체가 일정한 질량을 가지고 있는 경우

$$\frac{pV}{T} = mR = 일정$$

의 관계를 갖는다. 따라서 같은 질량을 갖는 기체의 상태를 1과 2라고 하면

$$\frac{p_1 V_1}{T_1} = \frac{p_2 V_2}{T_2} = 일정$$

이 만족한다.

기체의 기체상수와 비열, 25℃

기체	분자식	R(KJ/kg·K)	C_p(KJ/kg·K)	C_v(KJ/kg·K)
공기		0.2870	1.004	0.7165
헬륨	He	2.0773	5.1931	3.1159
수소	H_2	4.1245	14.304	10.180
질소	N_2	0.2968	1.0396	0.7428
산소	O_2	0.2598	0.9180	0.6582
이산화탄소	CO_2	0.1889	0.8437	0.6547

예제 2. 자동차 엔진은 휘발유와 공기의 혼합 기체를 압축 후 점화시킨다. 일반적인 압축비는 9:1이다. 즉, 엔진 실린더 속 기체가 원래 부피(V_0)의 1/9이 되어 압축 후 부피(V)는 $1/9 V_0$이 된다. 압축 전 혼합 기체의 압력(p_0)이 1기압이고 온도(T_0)가 20℃이고, 압축 후 압력(p)이 22기압이라면 이때 온도(T)는 얼마인가?

풀이
압축 전 기체 상태는
$p_0 = 1\ atm,\ V_0 = 9V,\ T_1 = 20℃ = 293.15K$ 이다.

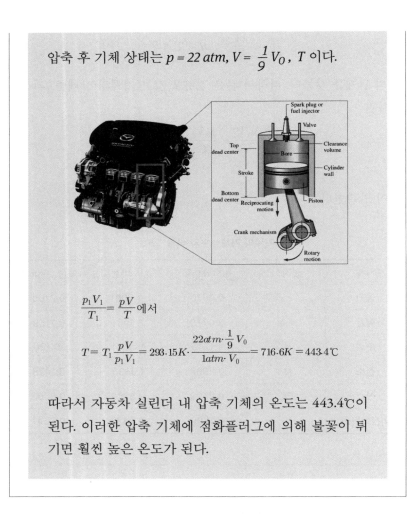

압축 후 기체 상태는 $p = 22\,atm$, $V = \dfrac{1}{9}V_0$, T 이다.

$\dfrac{p_1 V_1}{T_1} = \dfrac{pV}{T}$ 에서

$T = T_1 \dfrac{pV}{p_1 V_1} = 293 \cdot 15K \cdot \dfrac{22atm \cdot \dfrac{1}{9}V_0}{1atm \cdot V_0} = 716 \cdot 6K = 443 \cdot 4\,℃$

따라서 자동차 실린더 내 압축 기체의 온도는 443.4℃이 된다. 이러한 압축 기체에 점화플러그에 의해 불꽃이 튀기면 훨씬 높은 온도가 된다.

▶ 열역학 제 1 법칙

사례 1 증기 기관차는 석탄이나 나무를 태워 발생한 열로 기관 속 물의 온도를 높이고 증기로 만들며 이때 열은 증기를 팽창시키고, 팽창된 증기는 기관의 일을 하게 함으로써 기관차가 앞으로 나가게 된다. 이와 같은 에너지의 변환은 증기기관(steam engine)에서 이루어진다. 증기기관은 수증기의 열에너지를 기계적인 일로 바꾸는 장치이다. 석탄이 흔했던 영국은 땔감용으로 석탄 채굴이 시작되었는데, 갱도가 깊어지며 지하수를 퍼 올리는 말의 숫자가 늘어나자 탄광업자들은 고민했다. 이에 1698년 세이버리는 최초로 증기기관으로 지하수를 퍼 올리기 시작

하며, 말을 대체할 수 있다는 마케팅을 위해 '말 몇 마리의 힘'이라는 뜻으로 '마력(horse power)'이라는 용어를 사용하기 시작했다.[7] 증기기관은 1705년 토머스 뉴커먼(Thomas Newcomen, 영국, 1663-1729)이 세이버리의 증기기관을 개량하여 실린더-피스톤 개념을 도입해 발명하고, 제임스 와트(James Watt, 영국, 1736-1819)가 개량하였다. 토머스 뉴커먼의 증기기관은 매 운동마다 수증기를 만들어 주던 실린더가 차갑게 식었는데 제임스 와트는 증기를 응축시키고 진공을 만들어 주던 물 분사 장치를 재배치하였고, 실린더를 항상 뜨겁게 유지함으로써 열손실을 줄여 열효율을 향상시켰다. 또한, 그는 실린더 내 피스톤의 압축으로 만들어진 압력이 대기압보다 조금 높았던 뉴커먼의 증기기관에서 실린더의 윗부분을 밀봉(sealing)함으로써 압력누설도 방지하여 동력효율도 높일 수 있었다.

증기기관과 같이 끓는 물을 이용하여 에너지를 얻는 것은 수백 년 동안 기계동력으로 사용되었다. 물을 이용하는 수차, 바람을 이용하는 풍차의 사용이 제한적인 지역에서 목재나 석탄과 같은 연료를 사용하여 가압 증기로 회전 운동을 변환하여 기계의 동력을 얻은 초기 증기기관은 이후 철도에 적용됨으로써 산업혁명이라는 거대한 역사변화를 이끌게 되었다.

7) 민태기, 역사 속의 유체역학(4), 기계저널, Vol. 57, No.4, pp. 59-63, 2017.

증기 기관차, 출처 : www.steamrail.com.au

'A'에서 끓는 물에 의해
수증기가 발생하면 수증기는
실린더 'B'로 이동하고, 팽창된
수증기에 의해 실린더의
두껑에 연결된바 'E'가 위로
이동하면 'E'와 연결된 'P'가
회전하면서 'K'와 'I'가 상·하
운동을 하며 필요한 일을 하는
구조이다.

토머스 뉴커먼의 증기기관

사례 2 가스 불로 데워지는 냄비 속 물은 100℃ 이상의 온도에서 증기가 되고, 증기는 팽창하면서 냄비의 뚜껑을 밀어 올리는 일을 한다.

냄비 속 물의 끓음, 출처 : http://www.nurinori.com

사례 3 자동차의 연료는 자동차가 나아가기 위한 운동에너지를 만들고, 공기저항이나 타이어의 마찰에너지, 과열되는 부품 열 등으로 소모된다.

이와 같이 일상 속에서 열(에너지)을 이용한 사례는 아주 많으며 열역학 제 1 법칙(first law of thermodynamic)은 열과 다른 형태의 에너지 간의 변환

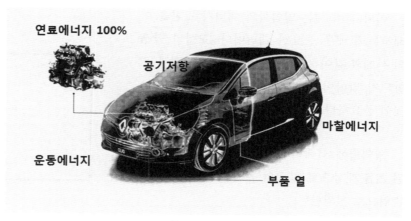

자동차의 에너지 변환

과정에서 성립하는 에너지 총량의 보존 법칙을 확장한 것이다.

① 계의 열과 일

열역학에서 우리가 관심을 갖는 물질의 상태 변화를 이해하려면 열역학적 계(thermodynamic system)를 이해하는 것이 매우 중요하다. 전자레인지[8]에 피자를 요리하는 경우를 생각해보자. 전자레인지의 몸통, 여닫이 문, 전자파를 만들어내는 마그네트론 등 전자레인지의 구성부품을 모두 고려하면 열의 발생과 이동에 대해 정의하기가 복잡해진다. 이때 열역학의 대상을 '피자'로 한정하고 피자의 상태(부피, 온도, 압력)만을 고려한다면 열에 의한 물질의 상태 변화를 명확하게 이해할 수 있다. 피자와 같이 열의 이동을 파악하는 경계를 계(system)라고 한다. 그리고 열역학 계의 상태가 변화는 과정(피자의 상태가 변화는 과정)을 열역학 과정(thermodynamic process)이라고 한다.

여름철 교실을 열역학적 계로 두면 교실 벽을 통해 열의 유·출입을 고려하면 된다. 교실 내 학생들의 몸에서 뿜어져 나오는 열은 계의 내부 에너지로 고려하면 된다. 그러나 학생을 열역학적 계라고 한다면 교실 내부는 계의 외부가 되고, 인체 피부를 통한 열의 유·출입을 고려하게 된다.

8) 전자레인지는 일본식 조어로 정식 명칭은 마이크로웨이브 오븐(microwave oven)이라고 한다. 파장이 짧은 고주파가 음식 내부에 침투하여 음식 내 물분자를 회전(물분자 속의 전하를 띤 극성분자들이 빠르게 회전하여 양과 음의 방향을 바꾸는 것)시켜 매우 강한 운동에너지를 만들어냄으로써 음식물에 열을 발생(유전 가열)시켜 음식을 조리하는 기구이다.

전자레인지 내 피자

이와 같이 계는 열역학의 에너지 교환을 이해하는데 매우 중요한 개념이다. 교실과 학생의 사례와 같이 계에 포함 시켜야 하는 것과 포함되지 말아야 하는 것을 분명하게 정의하는 것이 중요하다.

열역학에서 에너지 관계는 이와 같이 정의된 계를 대상으로 열 Q의 유·출입과 일 W의 유·출입으로 정의한다.

열역학의 계

- 계 내부로 열이 유입되면 +Q가 되고 계 외부로 열이 빠져나가면 –Q가 된다.
- 계가 외부에 일을 하면 +W가 된다. 예를 들어 계가 팽창하면서 일을 했다면 이것은 +W가 되며, 계 밖으로 에너지가 유출된 것이다.
- 계 주위에서 계로 일을 하면 –W가 된다. 예를 들어 주위의 압력에 의해 계가 압축되었다면 –W가 되고, 계 안으로 에너지가 유입된 것이다.

② 내부에너지

계가 가지고 있는 모든 미시적 에너지의 합을 내부에너지(internal energy)라고 한다. 물체가 따뜻해지면 내부에너지가 증가하는 것이고, 물체가 차가워지면 내부에너지가 감소하는 것이다. 내부에너지는 분자구조 및 분자운동과 관련이 있으며, 물체를 구성하고 있는 원자나 분자들의 운동에너지와 위치에너지[9]의 합이다.

내부에너지는 U 라고 하고, 비 내부에너지(단위 질량당 내부에너지)는 u 라고 한다.

$$u = \frac{U}{m}$$

③ 열역학 제 1 법칙

계에 열량이 유입되고 계가 일을 하지 않으면 내부에너지는 열량

[9] 이러한 내부에너지에는 계와 주위 환경 사이의 상호작용에서 발생하는 위치에너지는 포함되지 않는다. 커피잔을 계라고 할 때 커피잔에 물을 넣으면 커피잔과 지구 사이의 상호작용에 의해 중력 위치에너지는 증가한다. 그러나 물 분자 사이의 상호작용에 영향을 주지 않기 때문에 물의 내부에너지는 변하지 않는다. (대학물리학교재편찬위원회, 대학 물리학 II 10판, p. 491, ㈜북스힐, 2003.)

만큼 증가한다. 그러나 열량 이 유입되지 않고 계가 주위에 대해 팽창
하며 일을 한다면 내부에너지는 일만큼 감소한다. 열의 이동과 일을
고려하면

$$\Delta U = U_2 - U_1 = Q - W$$

ΔU : 계의 내부에너지 변화

Q : 계로 유입·출 되는 열량

W : 계가 외부에 한 일

의 관계가 성립되고, 이 관계를 열역학 제 1 법칙이라고 한다. 열역
학 제 1 법칙은 열도 에너지의 한 형태이므로 역학적 에너지(W) 보존
법칙을 확장하여 열에너지(Q)를 포함하는 에너지 보존법칙이다.

이때 중요한 것은 열역학 제 1 법칙은 내부에너지가 계의 상태만을
고려하고, 에너지의 경로(에너지가 어떤 방식으로 유출·입 되었는지)에는 무관하다. 예를
들면 커피 잔의 내부에너지는 물의 양, 커피 종류, 커피의 온도와 같은
열역학적 상태만이 고려대상이고 커피를 어떻게 만들었는지는 고려대
상이 아닌 것과 같다.

우리 몸은 열역학적 관계를 설명하는 매우 좋은 사례가 된다. 사람
의 몸을 계라고 설정하면 우리 몸은 매일매일 열역학적 관계에 있다.
아침, 점심, 저녁에 식사를 하며 우리 몸(계)은 에너지(Q) 가 들어온다. 그
리고 출근, 오전 근무, 오후 근무, 퇴근, TV 시청, 잠을 자면서 우리 몸
은 일(W)을 한다. 우리 몸(계)의 내부에너지(U)는 식사로 입력한 Q와 W의
차이가 되는데, $U = Q - W > 0$ 이면 내부에너지가 몸에 축적되어 비만
이 된다. 만약 심야에 치킨과 같은 야식을 한다면 계로 Q 의 입력을 하
는 것이고, 계의 내부에너지는 더욱 0보다 크게 되어 비만은 심해질 것
이다.

직장인의 하루일과의 열역학적 관계

예제 3. 몸무게 72kg_f인 홍길동 군이 저녁으로 B 햄버거 1개(열량
306kcal)와 콜라 250ml 캔 1개(열량 112kcal)를 먹었다. 홍
길동 군은 흡수한 에너지를 모두 소모하기 위해서 저녁에
도보 운동을 하기로 결심했다. 홍길동 군은 몇 m를 걸어야
하는가?

햄버거

풀이

홍길동 군이 흡수한 열량은 모두 418kcal이다.

1 kcal = 1,000 cal = 4,190 J 이므로

220

Q = 418 kcal = 1,751,420 J 이다.
홍길동 군이 도보를 하며 만들어내는 운동에너지는

$$W = F \cdot s = 72kg \cdot 9.81 m/s^2 \cdot x\,m = 706.3x\,N \cdot m$$
$$Q = W$$
$$\therefore\ 1,751,420 J = 706.3x\,N \cdot m$$
$$x = \frac{1,751,420 N \cdot m}{706.3 N} = 2,480\,m$$

따라서, 홍길동 군은 2,480m를 걸어야 저녁 때 섭취한
음식의 열량을 모두 소모할 수 있다.

④ 기체의 일

● **엔탈피**

엔탈피(enthalpy)는 열역학적 계에서 만들어지는 에너지이다.

$$H = U + PV$$

H : 계의 엔탈피

U : 계의 내부에너지

P : 계의 압력

V : 계의 부피

계의 엔탈피는 직접 측정하는 것이 아니고, 계의 엔탈피의 변화로
대신 측정된다.

$$\Delta H = \Delta U + P\Delta V = \Delta Q$$

이다. 엔탈피는 일정한 압력과 온도에서 어떤 물질이 가지고 있는
고유한 에너지의 함량으로 주변 압력이 일정하게 유지되는 경우 열량
의 변화를 표현할 때 많이 사용된다.

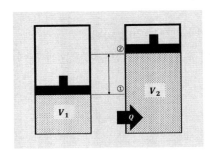

● **등압과정**

기체는 팽창하면서 외부에 일을 한다. 기체의 압력이 P 이고, 체적
변화가 ΔV 라면 기체가 한 일 ΔW 는

$$\Delta W = P\Delta V$$

이 된다. 기체가 상태 1과 2 사이에 변하는 동안 외부에 한 일은 다
음과 같다.

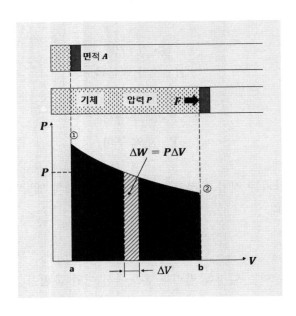

$$_1W_2 = \int_1^2 \Delta W = \int_1^2 P\Delta V = \int_{V_1}^{V_2} P\Delta V$$

실린더 내 기체의 팽창으로 인해 피스톤이 이동하였다. 실린더 내 압력에 의해 피스톤에 작용하는 힘 F는

$$F = PA$$

피스톤이 이동(Δx)하면서 한 일은

$$\Delta W = F{\cdot}\Delta x = PA\Delta x = P\Delta V$$

이 된다.

따라서, 열역학 제 1 법칙은 아래와 같이 기술된다.

$$\Delta Q = \Delta U + \Delta W$$
$$\Delta Q = (U_2 - U_1) + (P_2 V_2 - P_1 V_1) = (U_2 + P_2 V_2) - (U_1 - P_1 V_1)$$
$$= H_2 - H_1 = mC_p(T_2 - T_1)$$

예제 4. 초기 피스톤 내부의 압력이 3기압이고, 부피가 0.06m³이다. 이후 부피가 0.03m³으로 부피가 반으로 줄었지만, 압력은 그대로 유지되었다. 부피가 반으로 줄어들면서 내부에너지는 3kJ 이 감소하였다. 이러한 상태에서 기체가 한 일과 유출·입된 열량을 계산하시오.

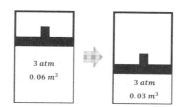

풀이

기체가 한 일은

$$\Delta W = P\Delta V = P(V_2 - V_1)$$
$$\Delta W = 300kPa \times (0.03m^3 - 0.06m^3) = 300 \times 10^3 \frac{N}{m^2} \times -0.03m^3 = -9,000J$$

기체가 한 일이 음수(-)라는 것은 외부에서 일이 기체에 가해졌다는 것이다. 즉, 압력이 일정한 상태에서 기체의 부피가 감소하려면 기체가 일을 하는 것이 아니라, 기체가 일을 받아야 한다는 것을 의미한다. 부피가 줄어드는 동안 열량의 변화는

$$\Delta Q = \Delta U + \Delta W$$
$$\Delta Q = -3kJ - 9kJ = -12kJ$$

즉, 부피가 줄어들면서 내부에너지는 3kJ이 감소했고, 열량은 12kJ이 감소(외부로 방출)하였다. 이것은 엔탈피가 12 감소했다고도 말할 수 있다.

● **등적과정**

등적(isobaric process or isometric process)은 부피가 일정한 과정이다. 이상기체의 상태방정식에서 V가 일정하기 때문에

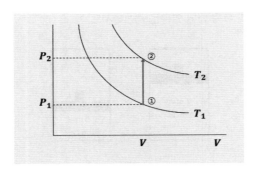

$$PV = nRT$$

$$P = \frac{nR}{V} T = C \cdot T, \quad C \; : \; 상수$$

부피가 일정하다는 것은 부피가 변하지 않았다는 것이고, 부피가 변하지 않으면 계 주위로 일(W)을 하지 않는 것이다.

$$\Delta W = P \Delta V = 0$$

따라서 계 내부에너지의 변화는

$$\Delta U = U_2 - U_1 = m C_v (T_2 - T_1)$$

열역학 제 1 법칙 $\Delta Q = \Delta U + \Delta W$ 이므로

$$\Delta Q = \Delta U + \Delta W = \Delta U = m C_v (T_2 - T_1)$$

이 된다.

예제 5. 실린더의 부피가 0.03m³ 으로 반으로 준 상태로 유지시
킨다. 이때 실린더 내부온도와 압력은 각각 110℃와 3기압
이다. 부피를 유지한 상태에서 가열을 했더니 내부온도가
210℃로 올라갔다. 이 상태에서 내부에너지의 변화는 얼마
이고, 온도를 높이기 위해 가열한 열량은 얼마인가? 단, 기체
상수 R = 0.3kJ/kg·K 이고 정적비열 C$_v$ = 0.7kJ/kg·K 이다.

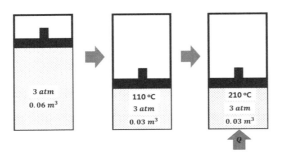

풀이

내부에너지의 변화는 $\Delta U = U_2 - U_1 = m C_v (T_2 - T_1)$ 이
다. 질량 m 을 구하기 위해서는 이상기체 방정식 PV =
nRT 를 이용한다. 실린더 내부의 질량 m 은 가열 전·후
에 변하지 않기 때문에

$$PV = n\overline{R}T, \ n \text{은 몰}$$
$$n = \frac{m}{M}, \ \text{m은 질량}$$

공기의 평균 분자량 = 28.966 g/mol 이므로

$$R = \frac{\overline{R}}{M} = 8.31441\,kJ/kmol\cdot K = 8.31441\,kJ/k(28.966kg)\cdot K = 0.3kJ/kg\cdot K$$

$$m = \frac{P_1 V_1}{RT_1} = \frac{300kPa \times 0.03m^3}{(0.3kJ/kg\cdot K)(383.15K)} = 0.08kg$$

내부에너지 변화는

$$\Delta U = mC_v(T_2 - T_1) = 0.08kg \cdot (0.7kJ/kg \cdot K) \cdot (210 - 110)K = 5.6KJ$$

가열한 열량은 열역학 제 1 법칙을 이용한다. 부피의 변화가 없기 때문에 ΔW = 0 이다.

$$\Delta Q = \Delta U + \Delta W = \Delta U = 5.6kJ$$

이다.

● **등온과정**

온도가 일정하게 유지되면서 계의 에너지가 변화하는 과정을 등온과정(isothermal process)이라고 한다.

등압과정에서 유도한 $\Delta Q = H_2 - H_1 = mC_p(T_2 - T_1)$에서 $T_2 = T_1$이므로 계의 열량과 엔탈피의 변화가 없다. 등적과정에서 유도한 $\Delta U = U_2 - U_1 = mC_v(T_2 - T_1)$에서 $T_2 = T_1$이므로 계의 내부에너지 변화도 없다.

▶ **열역학 제 2 법칙**

사례 1 열은 뜨거운 물에서 찬물로 전달된다. 그러나 찬물에서 뜨거운 물로 열은 전달되지 않는다. 찬물에서 뜨거운 물로 열이 전달되는 것은 에너지보존 법칙인 열역학 제 1 법칙에는 부합되지만 현실에서는 일어나지 않는다.

<u>사례 2</u> 달리는 자동차가 제동을 하면 브레이크 디스크와 패드에 마찰열이 발생한다. 자동차의 운동에너지가 열에너지로 변환된다.

브레이크 마찰열, 출처 : www.camedia.co.kr

<u>사례 3</u> 자동차 엔진에 연료가 100% 투입되면 압축-폭발 과정을 통해 열에너지로 만들고 자동차를 움직이는 역학적 에너지로 만들지만 만들어진 열에너지 중 12.6%가 사용되고 87.4%는 손실된다.

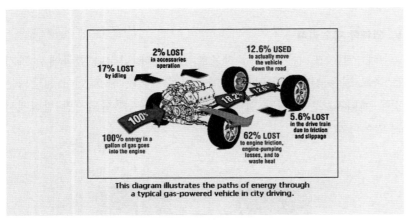

자동차 연료 에너지와 효율, 출처 : KISTI 글로벌동향브리핑 2009.14.02

사례에서 살펴본 바와 같이 에너지 흐름에는 방향성이 있으며 반대로 돌아갈 수는 없다. 이것을 에너지의 비가역성이라고도 한다. 이와 같은 에너지의 방향성을 열역학 제 2 법칙이라고 한다. 또한 열역

학 제 2 법칙은 계의 무질서 정도를 나타내는 척도인 엔트로피(entropy)의 개념으로도 설명된다. '엔트로피'는 Clausius[10]가 만든 단어로 그리스어 $\tau\rho\acute{o}\pi o\varsigma$ (trope´= transform)에서 따 왔다. Clausius는 엔트로피를 나타내는 기호로 S 라고 표기했는데 이는 열역학의 출발점인 Sadi Carnot에 대한 Clausius의 존경심의 표현이다.[11]

① 열역학의 방향성

열역학 과정은 한 방향으로만 일어나는 비가역 과정(irreversible process)이다. 열역학에 관한 모든 자연현상은 이러한 비가역 과정이다. 과정의 방향성과 결과로 나타나는 상태인 무질서도 서로 상관관계가 있다. 물에 검은색 잉크를 떨어뜨리면 잉크가 무질서하게 퍼져나간다. 엔트로피는 물질계의 열적 상태를 나타내는 물리량으로 무질서량을 나타낸다. 열역학 제 2 법칙은 열적으로 차단된 계의 총 엔트로피는 감소하지 않는다는 법칙이기도 하다. 즉, 무질서도는 증가한다.

$$ds \geq 0, \; s : 엔트로피$$

위 식은 열역학 계에서 엔트로피(무질서)는 감소하지 않고, 증가한다는 것을 나타낸다.

② 열기관의 효율

우리가 에어컨, 난방기, 자동차의 엔진, 비행기의 제트엔진, 발전기의 터빈 등 생활 속에서 열기관을 사용하는 것은 인간의 힘 대신 화석연료(석유, 석탄, 천연가스 등)를 에너지로 만들기 위함이다. 화석연료를 에너지로 변환하는 기계 즉, 열기관은 생활을 편리하게 하고 문명을 발전시켜 왔다. 따라서 화석연료로 열을 만들고 다시 역학적 에너지로 변환시키는 방법을 이해하는 것은 열역학에서 매우 중요하다.

열을 에너지로 만드는 장치를 열기관(heat engine)이라고 한다. 열기관 내에서 에너지를 만드는데 사용되는 물질을 작동 재료(working

10) 루돌프 클라우시우스(Rudolf Julius Emanuel Clausius, 1822-1888, 독일, 물리학자, 수학자)는 한번 열을 배출한 물질의 상태가 원래의 상태로 돌아가기는 쉽지 않다는 비대칭성에 주목했는데, 특히 상변화에서 이러한 비대칭성은 더욱 두드러졌다. 이 연구의 중요성을 즉각 간파한 켈빈은 열은 단순히 소비되는 것이 아니라 회복되지 않는 '비가역적인 양'이 존재함을 밝히고 이 물리량을 버려진다는 의미로 dissipation이라고 이름 지었다.

11) 민태기, 역사 속의 유체역학(1), 기계저널, Vol. 58, No.5, pp. 44-48, 2018.

substance)라고 하는데 에어컨과 증기터빈은 물이 작동 재료이고 자동차 엔진은 공기와 연료의 혼합물이 작동 재료이다.

모든 열기관은 고온의 열원에서 열을 흡수하고 역학적인 일을 한 후 저온에서 열을 버린다. 이렇게 버려진 열은 다시 사용되지 않는다. 내연기관에서 배기가스나 냉각장치로 열이 배출되고, 증기터빈에서는 수증기로 열이 배출되며, 배출된 증기는 응축되어 다시 물로 전환되기도 한다.

발전기는 열로 물을 증기로 만들고 증기로 터빈을 돌려 전기에너지를 만든다. 그리고 뜨거워진 증기는 차가운 냉각수에 의해 물로 변환되어 외부로 유출된다. 이러한 관계를 보면 고온 T_1은 작동 재료인 물에 많은 열을 제공한다. 이렇게 제공된 열은 증기로 일(W)을 한다.

발전기에서 뜨거워진 증기를 고온 열 저장체라고 하고, 증기를 식혀주고 응축시키는 냉각수나 공기를 저온 열 저장체라고 하자. 고온 열 저장체로 보내진 열량을 이라고 Q_1하고, 저온 열 저장체로 보내진 열량을 Q_2라고 하면 순환 과정에 흡수된 알짜 열량 Q 는

$$Q = Q_1 - Q_2$$

이 된다. 기관에서 에너지 손실이 없다면(열역학 제 1 법칙이 적용된다면) 기관이 행한 일은

$$W = Q = Q_1 - Q_2$$
$$Q_1 = Q_2 + W$$

이 되고, 에너지 손실이 없어야 하기 때문에 $Q_2 = 0$ 이 되어야 한다. 그러나 저온 열 저장체로 보내지는 열량 Q_2 는 0이 될 수 없다. 즉, 발전기는 항상 냉각에 의한 열손실 이 발생할 수 밖에 없기 때문에 기관의 열효율(thermal efficiency)가 발생한다.

$$열효율 \ \ e = \frac{W}{Q_1}$$

$$e = \frac{Q_1 - Q_2}{Q_1} = 1 - \frac{Q_2}{Q_1}$$

이 세상에 존재하는 모든 열기관의 열효율은 1보다 작다. 열역학 제 1 법칙과 같이 에너지 보존법칙이 적용되기 때문에 손실된 열에너 지는 냉각, 마찰, 소음, 진동 등 다양한 에너지로 변환되어 사라지는 것이다.

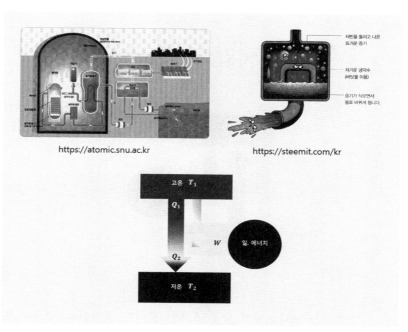

https://atomic.snu.ac.kr https://steemit.com/kr

열기관의 열량 흐름과 일

③ 냉장고

열기관은 고온에서 열을 받아 저온으로 보내지만, 냉장고는 반대이다. 즉, 냉장고는 열기관과 반대로 작동한다. 저온 영역인 냉장실이나 냉동고의 열을 고온 영역인 실내로 내보내는 것이다. 고온열 저장체로 열을 보내기 때문에 $Q_1 < 0$ 이고, 저온 열 저장체에서열을 받기 때문에 $Q_2 > 0$ 이 되며, 역학적 일을 하는 것이 아니라 받기 때문에 이 $W < 0$ 된다. 따라서

$$-Q_1 = Q_2 - W$$
$$|Q_1| = |Q_2| + |W|$$

의 관계가 성립된다. 작동 재료를 떠나 고온의 열 저장체로 이동하는 열량 Q_1은 저온 저장체로부터 빠져나오는 열량 Q_2보다 항상 크다. 그러므로 냉장고의 효율을 높이기 위해서는 작은 일로 저온 열 저장체(냉장실 또는 냉동실)의 열량 Q_2를 효율적으로 전달시키는 것에 있다. 냉장고의 성능계수 K 는 다음과 같다.

$$K = \frac{|Q_2|}{|W|} = \frac{|Q_2|}{|Q_1| - |Q_2|}$$

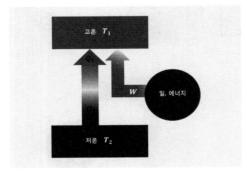

냉장고의 열량과 일의 흐름

냉장고는 냉각코일에 작동 유체인 용매가 들어있다. 냉장고 또는 냉동고 내부에 있는 냉각코일의 용매는 저온, 저압 상태이다. 이

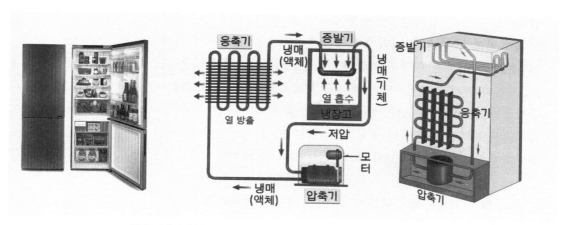

냉장고의 원리, 출처 : https://www.scienceall.com/식품-보관-방법의-혁명-냉장-기술/

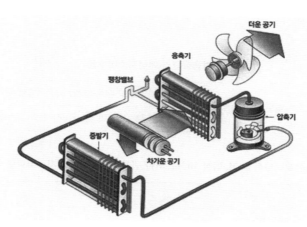

냉방기의 원리, 출처 : https://i1.wp.com

12) 일반적으로 전기모터로 작동하는 압축기는 작동 유체인 냉매에 일(W)을 할 수 있는 에너지가 필요하다.

13) 응축기는 냉장고 또는 냉동고의 외부에 있기 때문에 고온 열 저장체가 되고, 기체가 유체로 압축될 때 열량 Q₁이 방출된다.

14) 액체가 기체가 되는 기화반응에는 열량(Q₂)이 흡수된다.

것이 압축기의 일(w)[12]에 의해 압축이 되면 고온, 고압 상태가 된다. 압축기에 의해 압축된 냉매는 응축기를 통해 열(Q₁)을 방출하고 부분적으로 액화된다. 액화된 냉매는 팽창밸브에 의해 팽창되고, 냉장고 또는 냉동고 내부의 증발기를 통해 기화되면서 유체의 온도가 다시 냉각된다. 이때 저온 열 저장체의 열(Q₂)[13]을 흡수[14]한다. 유체는 다시 압축기로 들어가 위의 순환과정을 반복하는 것이 냉장고의 원리이다.

이와 같은 냉장고의 원리는 에어컨과 같은 냉방기의 원리와 동일하다. 에어컨도 실외기에 있는 압축기의 일(W)로 공기를 고온, 고

압상태로 만든다. 실외기에는 보통 압축기를 작동시키기 위한 전기 모터가 함께 있다. 이후 실외기에 있는 응축기로 보내 공기를 액화시킨다. 실외기에서 뜨거운 바람이 나오는 것은 압축기에 나온 고온, 고압의 공기가 액화되면서 열(Q_1)을 방출하기 때문이다. 그리고 증발기는 실내기에 있는데, 실내기에서 찬 바람이 나오는 것은 응축기에서 액화된 유체가 다시 공기로 기화되면서 열(Q_2)을 흡수하여 주위의 온도가 차가워지고 이 공기가 실내로 나오기 때문이다.

일상의 전기제품에서 확인할 수 있는 에너지 소비효율 표시는 에너지 절감 정책으로 시행되고 있다. 에너지 소비효율 등급이 높으면 절전 된다는 것인데 제품의 에너지 소비효율 등급은 다음과 같이 계산된다.

전기냉장고의 에너지소비효율

$$R(\text{소비효율 등급부여지표}) = \frac{\text{당해 모델의 최대소비전력량[kWh/월]}}{\text{당해 모델의 월 소비전력량[kWh/월]}}$$

보정유효내용적 500L 이상 1000L 미만 냉동냉장고의 에너지소비효율 등급

R	등급
1.90 ≤ R	1
1.75 ≤ R < 1.90	2
1.60 ≤ R < 1.75	3
1.45 ≤ R < 1.60	4
1.00 ≤ R < 1.45	5

전기냉장고의 에너지소비효율
(1등급)

생활의 필수품이면서 가장 많은 에너지를 소비하는 자동차의 열효율을 살펴보자. 자동차는 연비경쟁이 심해지면서 엔진의 효율 향상이 요구되고 있다. 20세기 초 자동차 엔진의 열효율은 약 18% 정도였으나 현 시점에서 가솔린 엔진의 열효율은 약 40%이지만 그 이상으로 높이기 위한 노력이 지속되고 있다. 일본 도요타의 하이브리드의 엔진

15) global auto news,
2018.08.19

은 열효율이 38.5%, 혼다 어코드 하이브리드 엔진은 38.8%로 그 전까지 33%정도였던 수준을 크게 끌어 올렸다.[15] 엔진의 열효율을 높이기 위해서는 열손실을 줄여야 하는데, 자동차 엔진의 열손실은 펌핑로스, 냉각손실, 배기손실이 가장 크다. 이와 같은 열손실을 줄이는 다양한 방식으로 자동차의 열효율 향상 노력은 계속되고 있다.

▶ **열전달(Heat transfer)**

열역학(thermodynamics)은 에너지, 열, 일 엔트로피와 과정의 자발성을 다루는 물리학으로 에너지는 시스템과 그의 주변 사이의 상호작용에 의하여 전달될 수 있으며 이들 상호작용이 열과 일이다. 그러나 열역학은 상호작용이 생기는 프로세스의 최종 상태를 취급하기 때문에 상호작용의 본질이나 시간변화율에 대한 정보는 대상이 아니다. 단열재는 시스템 내의 온도가 일정하게 유지되도록 주변으로의 열손실이나 열의 유입을 최소화시키기 위한 재료로서, 시스템과 그의 주변 사이의 상호작용에 중점을 두는 열전달(heat transfer)에 관한 것이다.

열전달은 온도차에 의해 일어나는 에너지의 이동을 다룬다. 물질에서 온도차가 발생하면 반드시 열전달이 발생한다. 고체나 유체 내부에 온도차가 발생할 때 내부에서 발생하는 열전달을 전도(conduction)라고 하고, 재료 표면과 다른 온도를 갖는 유체 사이에 발생하는 열전달을 대류(convection)라 하며, 표면에서 전자기파의 방식으로 에너지를 방출하는 것을 복사(radiation)라고 한다.

● **전도**

재료의 전도는 원자 또는 분자운동으로 발생한다. 즉, 재료 내 입자와 입자 사이의 활발한 상호작용으로 에너지를 전달하는 것이다. 라면을 끓이는 냄비의 바닥에서 손잡이로 서서히 온도가 올라가는 것은 냄비 바닥의 입자들이 손잡이의 입자들에게 활발히 에너지(열)를 전달했기 때문이며, 이는 전도에 의한 열전달이다. 열전도에 대한 비율방정식은 퓨리에 법칙(fourier's law)으로 알려져 있다.

1차원 평면벽에 대한 비율방정식은 다음과 같이 표현된다.

$$q_x^{''} = -k \frac{dT}{dx}$$

$q_x^{''}(W/m^2)$, 열유속(heat flux)
: 두께방향에 수직인 단위면적당 열전달률
$k(W/m \cdot K)$, 열전도율(thermal conductivity)
: 열전달 특성값으로 재료의 고유값 임. K(kelvin, 켈빈)는 절대온도
$\frac{dT}{dx}$, 온도구배
: 두께방향(x 방향)으로 발생한 온도차로 $\frac{dT}{dx} = \frac{T_1 - T_2}{L}$

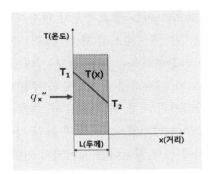

전도에 의한 1차원 열전달

예제 6.　　벽의 열전도율은 $3W/m^2 \cdot K$이고, 벽의 폭, 높이, 두께가 각
　　　　　각 5m, 2m, 0.2m이다. 여름철 벽 외부의 온도가 40℃이고,
　　　　　내부의 온도가 20℃라면 벽을 통한 열손실은 얼마인가? 단,
　　　　　온도는 일정한 정상상태이다.

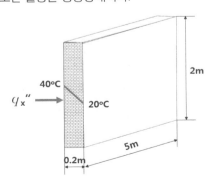

풀이

단위면적당 열유속은 다음과 같이 계산된다.

$$q_x^{''} = -k\frac{T_1 - T_2}{L} = -(3\,W/m\cdot K) \times \frac{40℃ - 20℃}{0.2m} = 300\,W/m^2$$

벽의 열손실은 벽의 면적(폭×높이)을 곱한다.

$$q_x = 폭 \times 높이 \times q_x^{''} = 5m \times 2m \times 300\,W/m^2 = 3,000W$$

따라서, 벽을 통해 3,000W의 열손실이 발생한다.

● 대류

대류에 의한 열전달은 두 가지 측면이 있다. 하나는 유체 내부의 불규칙 분자운동(확산)에 의한 에너지 전달이고, 다른 하나는 유체 자체(bulk fluid)의 흐름에 의한 에너지 전달이다. 그러나 유체 자체 내부에도 불규칙 분자운동이 이루어지기 때문에 두 가지를 모두 포함하여 대류라고 한다. 유체 자체의 흐름에 의한 열전달은 유동대류(advection)라고 한다.

표면 위에 유체가 흐른다고 할 때 표면 위의 속도(u_0)는 0이고, 표면에서 충분히 떨어져 유체의 속도가 일정할 때 속도(u_∞)까지 유체영역이 발달하는데 이 영역을 유체역학적 경계층(hydrodynamic boundary layer) 또는 속도경계층(velocity boundary layer)이라고 한다. 표면온도 T_0와 유체온도 T_∞가 다르다면 온도경계층(thermal boundary layer)의 유체영역이 존재한다. 온도경계층은 속도경계층에 비해 작을 수도, 같을 수도, 클 수도 있다. 어떤

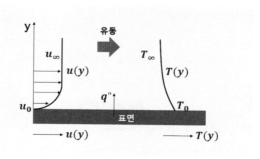

대류열전달에 의한 경계층

대류에 의한 유리표면의 물방울 발생(응축) 현상

대류에 의해 발생한 증기기포, 비등(boiling) 현상

경우든 표면과 유동의 온도차가 있다면 대류열
전달이 발생한다.

대류열전달은 표면과 가까울수록 불규칙
분자운동에 의해 지배적으로 발생하고, 표면에
서 멀어질수록 유체 자체에 의해 주로 발생한
다. 이와 같은 경계층의 이해는 대류열전달을
이해하는데 매우 중요하며 이후 유체역학에서
도 대류현상을 설명할 때 활용된다.

일상에서 관찰할 수 있는 대류현상은 매우

선풍기의 강제대류(forced convection)

많다. 내부와 외부의 온도차로 인해 온도가 낮은 표면에서 관찰되는
물방울은 대류에 의한 현상으로 응축(condensation)이라고 한다.

대류열전달의 비율방정식은

$$q^{''} = h(T_\infty - T_0)$$

으로 표현(이 식은 뉴턴의 냉각법칙이라 한다)되며,

$q^{''}(W/m^2)$, 대류열유속

T_∞, 유체온도

T_0, 표면온도

$h(W/m^2 \cdot K)$, 대류열전달계수(convection heat transfer coefficient)는 비례상수
로써 막콘덕턴스(film conductance) 또는 막계수(film coefficient)라고 하며, 표면의
기하학적 현상, 유동의 성질, 유체의 열역학적 물성치와 전달물성치의

변화에 영향을 받는 경계층에서의 조건들에 의존한다.[16] 결국, 대류열전달은 대류열전달계수(h)를 결정하는 것이라고 할 만하다.

16) 이태식 외, 열전달, 희중당, p. 7, 1993.

17) 상동

대류열전달계수 값 사례 [17]

대류 종류		대류열전달계수, $h(W/m^2 \cdot K)$
자유대류	기체	2~25
	액체	50~1,000
강제대류	기체	25~250
	액체	50~20,000
상변화를 갖는 대류	비등 또는 응축	2,500~100,000

● 복사

복사는 유한한 온도의 물질에 의해 방사되는 에너지다. 복사는 고체표면 뿐만 아니라 액체와 기체로부터 방사(emission)에 의해 발생한다. 전도나 대류에 의한 에너지 전달은 매질이 필요하지만 복사는 매질이 필요하지 않고 전자기파에 의해 전달되기 때문에 진공상태에서 가장 잘 일어난다. 하나의 표면에서 복사될 수 있는 최대열유속(W/m²)은 스테판-볼츠만(stefan-boltzmann) 법칙에 의해 주어진다.

1844년 오스트리아에서 태어난 볼츠만은 비엔나 대학에 진학하여 스테판(1835-1893)의 지도를 받았다. 스테판은 볼츠만의 평생의 멘토였고, 볼츠만은 스테판의 1879년 복사열 법칙을 이론적으로 유도하여 1884년의 스테판-볼츠만 법칙이 탄생하였다. 이것은 19세기 말 전구의 발명으로 인한 조명산업의 발달로 촉발된 맥스 플랭크(Max Planck)의 흑체복사이론의 바탕이 되어 현대 물리학의 큰 축이 되는 양자역학의 탄생을 이끌었다.

$$q'' = \sigma T_s^4$$

T_s, 표면의 절대온도

σ, 스테판-볼츠만 상수 : $5.67 \times 10^{-8} W/m^2 \cdot K^4$

위의 식에 의해 복사가 발생하는 표면을 '이상적 복사체' 또는 '흑체(blackbody)'라고 한다. 현실적인 재료의 표면에 의해 복사된 열유속은 이상적 복사체에 비해 작다.

$$q'' = \varepsilon\sigma T^4_s$$

ε, 방사율(emissivity)은 표면의 복사물성치이며 $0 \leq \varepsilon \leq 1$ 의 범위로 있고, 이상적인 복사체에 비해 얼마나 효율적으로 복사하는가를 나타낸다. 반면, 복사가 표면에 일부가 흡수된다면 에너지가 단위표면적당 흡수되는 비율을 흡수율 (absorptivity) α이라고 하고 $0 \leq \alpha \leq 1$ 범위에 있다. 복사는 표면의 열에너지를 감소시키고, 흡수는 열에너지를 증가시킨다.

표면과 표면사이에 교환되는 복사열교환율은

$$q'' = \frac{q}{A} = \epsilon\sigma(T_s^4 - T_{surface}^4)$$

A, 표면의 면적

ε, 표면의 방사율

$T_{surface}$, 주변표면의 절대온도

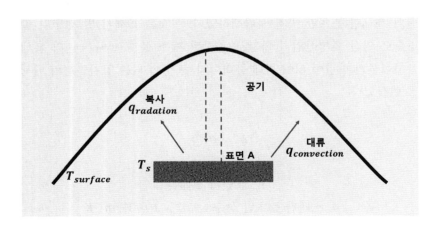

여기서 주변의 면적과 방사율은 복사열교환율에 영향을 주지 않는다. 실제로는 다음의 식으로 복사열교환을 활용할 수 있다.

$$q_{radiation} = h_r A (T_s - T_{surface})$$

h_r 복사열전달계수(radiation heat transfer coefficient)

$h_r = \epsilon\sigma(T_s + T_{surface})(T_s^2 + T_{surface}^2)$ 으로 표현할 수 있다. 대류열전달계수()는 온도의존성이 약하지만, 복사열전달계수()는 온도의존성이 강하다. 표면에서 발생하는 열전달은 대류와 복사가 동시에 일어나기 때문에 총 열전달률은

$$q = q_{convection} + q_{radiation} \ 또는$$
$$q = hA(T_s - T_\infty) + \epsilon A \sigma(T_s^4 - T_{surface}^4) \ 이다.$$

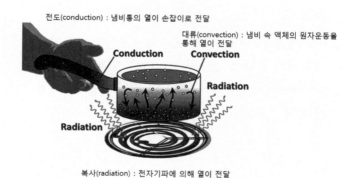

전도(conduction) : 냄비통의 열이 손잡이로 전달

대류(convection) : 냄비 속 액체의 원자운동을 통해 열이 전달

Conduction Convection

Radiation

Radiation

복사(radiation) : 전자기파에 의해 열이 전달

예제 7. 온도가 20℃로 일정한 실내에 절연되지 않은 수증기 관이
설치되어 있다. 관의 지름은 80mm이고, 관의 표면온도와
방사율은 각각 100℃와 0.8이다. 관 표면에서 공기로의 대
류열전달계수 h가 15$W/m^2 \cdot K$이면, 관의 단위길이 당 표면
에서 발생하는 열손실은 얼마인가? 단, 온도는 일정한 정상
상태이다.

풀이

관에서 발생하는 열손실은 배관 표면에서 실내공기로의
대류와 배관 표면과 실내벽 사이의 복사 열교환에 의해
발생한다. 배관의 길이가 L이라면 배관의 표면적(A)은 π
DL이 된다.

$$q = hA(T_s - T_\infty) + \epsilon A\sigma(T_s^4 - T_{surface}^4)$$
$$q = h(\pi DL)(T_s - T_\infty) + \epsilon(\pi DL)\sigma(T_s^4 - T_{surface}^4)$$

그러므로, 배관의 단위길이(L = 1)당 열손실은

$$q = 15\,W/m^2 \cdot K(\pi \times 0.08m)(100 - 20)℃$$
$$+ 0.8(\pi \times 0.08m) \times (5.67 \times 10^{-8}\,W/m^2 \cdot K^4)(373^4 - 293^4)K^4$$
$$q = 302\,W/m + 137\,W/m = 439\,W/m$$

만약, 강제대류에 의해 대류 연전달계수(h)가 큰 경우에는 복사에 의한 열손실은 무시할 수 있거나 상대적으로 매우 작아진다.

복사열전달계수(hr)를 계산해보면 다음과 같다.

$$h_r = \epsilon\sigma(T_s + T_{surface})(T_s^2 + T_{surface}^2)$$
$$h_r = 0.8 \times (5.67 \times 10^{-8}\,W/m^2 \cdot K^4)(293 + 373)(293^2 + 373^2)K^3$$
$$= 6.8 W/m^2 \cdot K$$

Part 8.

공 학 단 위

SI UNITS

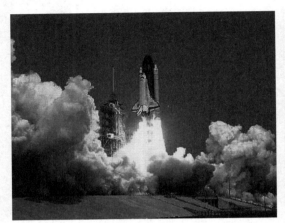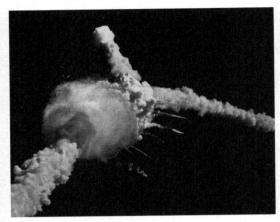

우주왕복선 챌린저호의 폭발, 출처 : www.google.com/image

● 우주왕복선 챌린저호 폭발사고 (1986년 1월)

발사한 지 73초 만에 폭발한 우주왕복선 챌린저호 사고는 어처구니없게도 단위 때문에 발생한 참사였다. 챌린저호의 모든 부품은 국제단위계(SI, 프랑스어인 Système international d'unités의 약자)로 제작되었는데, 이중으로 만들어진 고무링이 미터가 아닌 인치(inch)를 기준으로 제작돼 부품 간의 수치 차이로 미세한 간극이 생겨 고무링의 밀봉력이 설계대로 발생하지 않았던 것이다.

● 대한항공 화물기 추락사고 (1999년 4월)

1999년 4월 중국 상하이에서 이륙한 대한항공 화물기가 수분 만에 추락했다. 한국은 미국의 항공 체계를 따라 길이 단위로 피트(ft)를 사용했지만, 중국은 SI단위계인 미터(m)를 사용했다. 상하이 공항 관제탑에서 "고도 1,500m를 유지하라"고 지시하자 조종사는 이를 1,500 ft로 알아듣고 비행하다가 추락한 것이다. 실제 1,500 ft는 약 900m이다.

● 화성 기후 관측 위성(MCO·Mars Climate Orbiter)의 실종사건

1999년 9월 23일 미국 항공우주국(NASA)의 화성 기후 관측 위성(MCO·Mars Climate Orbiter)이 화성 궤도 진입을 하다가 실종되었다. 개발 기간 3년, 개발 비용 6억 달러가 투입된 위성이 탐사조차 하지 못하고 사라진 것이다.

대한항공 화물기 6316편 추락, 출처 : https://ko.wikipedia.org

실종된 화성 기후 관측 위성, 출처 : https://superstarfloraluk.com

위성이 사라진 이유는 뭘까? 놀랍게도 단위의 오류였다. 로켓을 나가게 하는 힘을 추력이라고 하는데, SI 단위인 뉴턴(N)으로 표시돼야 할 것을 영미계 단위인 파운드(lb) 단위로 입력한 것이다. 1파운드는 1뉴턴보다 4.45배 큰 힘이다.

MCO를 설계한 록히드마틴 사는 SI 단위인 미터(m)와 킬로그램(kg) 대신 영미계 단위인 피트(ft)와 파운드(lb)를 사용했는데, 다국적 엔지니어들이 모여 있는 NASA는 SI 단위를 사용하고 있었다. 따라서 NASA

는 록히드마틴 사가 설계할 때 사용한 영미계 단위를 SI 단위로 변환해야만 했지만 하지 않은 것이다.

▶ **단위**

공학은 수학을 기본으로 물리적인 현상을 다양한 단위계와 기호를 사용하여 기술한다. 공학에서 사용하는 단위계는 물리적인 의미를 함축하고 있기 때문에 공학단위를 정확하게 이해한다는 것은 공학을 이해하고 있다고 해도 과언이 아니다. 물리학이나 공학에서 많이 사용하는 국제단위계(SI 단위)에서는 MKS단위를 사용하는데 MKS는 M(미터, m), K(질량, kg), S(초, s)를 의미한다. 또한, 우리가 다루는 사물의 크기가 현미경을 관찰할 정도로 매우 작은 것부터 거대한 크기까지 다양하기 때문에 단위변환에 익숙해져야 한다. 단위변환을 위해 국제단위계에서 사용하는 승수와 접두어는 다음 표와 같다.

승수와 접두어

승수	접두어	기호
10^{-12}	pico	p
10^{-9}	nano	n
10^{-6}	micro	μ
10^{-3}	milli	m
10^{-2}	centi	c
10^{-1}	deci	d
10	deka	da
10^{2}	hecto	h
10^{3}	kilo	k
10^{6}	mega	M
10^{9}	giga	G
10^{12}	tera	T

● 시간[1]

1) 대학물리학교재편찬위원회, 대학 물리학 I 10판, p. 6, ㈜북스힐, 2003.

1889년부터 1967년까지, 단위 시간은 평균 태양일의 적정한 분수로 정의되었다. 평균 태양일이란 매일 태양이 최고점에 도달할 때까지 걸린 시간의 평균을 뜻한다. 1967년에 만들어진 현재의 표준은 원자시계에 근거를 두고 있는데, 원자시계는 세슘 원자의 에너지 준위가 가장 낮은 두 개의 상태의 에너지 차이를 이용하고 있다. 아주 정확하게 적절한 진동수의 마이크로파로 세슘 원자를 충돌시키면 이 두 개의 상태 사이에서 전이가 일어난다. 1초는 이 파의 진동이 9,192,631,770번 일어나는데 걸리는 시간으로 정의된다.

$$1 \, ns, \text{ 나노초} = 10^{-9} \, s$$
: 빛이 0.3m 진행하는 데 걸리는 시간
$$1 \, \mu s, \text{ 마이크로초} = 10^{-6} \, s$$
: 궤도상의 우주 왕복선이 8mm 진행하는 데 걸리는 시간
$$1 \, ms, \text{ 밀리초} = 10^{-3} \, s$$
: 소리가 0.35m 진행하는 데 걸리는 시간

● 길이[2]

2) 상동

미터 단위계에서 기본적인 단위의 정의는 상당한 기간을 두고 발전해 왔다. 1791년 프랑스 과학아카데미는 처음 미터 단위계가 제정되었을 때 1m는 북극에서 적도까지의 자오선 길이의 1천만분의 1로 정의하였다. 초는 1m 길이의 진자가 한 쪽 끝에서 다른 쪽 끝으로 흔들리는데 소요한 시간으로 정의하였다. 이러한 정의는 복잡하고 정확하게 재현하기가 쉽지 않으므로 국제적 협약에 의해 보다 정교한 정의로 대체되었다. 1960년 방전관 속 크립톤 (86Kr) 원자에서 방출되는 붉은 오렌지 빛의 파장을 사용하여 미터에 대한 원자 수준의 기준이 마련되었다. 1983년 길이의 표준은 보다 혁신적으로 변하였다. 진공 중에서 빛의 속력을 정확하게 299,792,458m/s로 정의하였다. 미터는 이 수와 위에서 정한 단위 시간과 일관성을 유지하도록 정의되었다. 따라서 새롭게 정의된 미터는 진공 중에서 빛이 1/299,792,458초 동안 진행한 거리이다. 이 정의는 빛의 파장을 사용한 정의보다 훨씬 정교한 표준을 제공한다.

$$1 \ nm, \text{나노미터} = 10^{-9} \ m$$
: 가장 큰 원자의 수 배
$$1 \ \mu m, \text{마이크로미터} = 10^{-6} m$$
: 어떤 박테리아나 살아있는 세포의 크기
$$1 \ mm, \text{밀리미터} = 10^{-3} m$$
: 볼펜 끝의 지름

● **질량**[3]

3) 상동

질량의 표준인 킬로그램은 백금-이리듐 합금의 특별한 봉의 질량으로 정의된다. 이 봉은 프랑스 파리 근처 Sevres에 위치한 질량과 측정에 관한 국제 표준 사무국에 보관되어 있다. 원자를 이용한 질량의 정의가 보다 근본적이겠으나 현재 우리는 거시 수준에서 측정하는 것보다 더 정확한 원자 수준에서의 질량 측정을 하지 못하고 있다. 1그램 (이것은 기본 단위가 아님)은 0.001킬로그램이다.

$$1 \ \mu g, \text{마이크로그램} = 10^{-6} g = 10^{-9} \ kg$$
: 아주 작은 먼지의 질량
$$1 \ mg, \text{밀리그램} = 10^{-3} g = 10^{-6} \ kg$$
: 소금 알갱이의 질량
$$1 \ g, \text{그램} = 10^{-3} \ kg$$
: 종이 클립 한 개의 질량

● **중력 가속도**[4]

4) https://ko.wikipedia.org

중력 가속도(g)는 중력에 의해 운동하는 물체가 지니는 가속도이다. 갈릴레오 갈릴레이에 의해 지구 중력 가속도는 물체의 질량과 관계없이 대략 일정하다는 것이 밝혀졌다. 지구의 반지름이 일정하지 않기 때문에 정확한 값은 위치마다 다르다. 지오이드를 기준으로 한 표준 중력가속도 값은 9.80665m/s²이다. 무게는 질량에 중력가속도를 곱한 값이다.

● **힘**[5]

힘은 물체를 움직이거나 변형하거나 속도와 방향을 바꾸는 작용을

5) 최종근 외, 해석 재료역학
3판, pp. 23, 북스힐, 2012년.

의미하며, '힘이 세다', '힘이 약하다'라고 할 때 힘의 크기는 질량과 가속도의 곱으로 정의하고 뉴턴으로 읽는다.

$$1N = 1kg \times 1m/s^2$$

뉴턴이란 아이작 뉴턴(Sir Isaac Newton)에서 유래한다. 이 단위는 1960년 CGPM(the General Conference on Weights and Measures)에서 정식으로 도입되었다. 1뉴턴은 1kg의 질량(mass)을 갖는 물체를 $1m/s^2$만큼 가속시키는 데에 필요한 힘으로 정의된다. 두 물체가 중력으로 당기는 힘이 무게(weight)이므로 뉴턴은 무게의 단위로도 사용된다. 1kg의 질량은 지구 표면에서 9.80665N의 무게를 갖는다. 즉, 약 100g의 무게가 1N에 해당한다고 할 수 있다.

힘을 정의할 때 힘의 크기, 힘의 방향, 힘의 작용점이 필요하며 힘은 벡터량으로 힘을 계산할 때는 좌표계를 설정하는 것이 중요하다. 힘이 임의의 방향으로 작용할 때는 다음과 같이 방향으로 분해하여 표시한다.

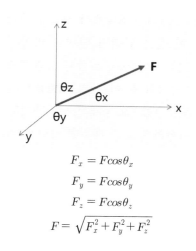

$$F_x = F cos\theta_x$$
$$F_y = F cos\theta_y$$
$$F_z = F cos\theta_z$$
$$F = \sqrt{F_x^2 + F_y^2 + F_z^2}$$

힘 단위

v·d·e·h	뉴턴 (N)	다인 (dyn)	킬로그램힘 (kgf)	파운드힘 (lbf)	파운달 (pdl)
1N(뉴턴)	$\equiv 1\,kg \cdot m/s^2$	$=10^5\,dyn$	$\approx 0.10197kp$	$\approx 0.22481lb_f$	$\approx 7.2330pdl$
1dyn(다인)	$= 10^{-5}\,N$	$\equiv 1g \cdot cm/s^2$	$\approx 1.0197kp \times 10^{-6}\,kp$	$\approx 2.2481 \times 10^{-6}lb_f$	$\approx 7.2330 \times 10^{-5}\,pdl$
1kp(킬로폰드)	$= 9.80665N$	$=980665dyn$	$\equiv gn \cdot (1kg)$	$\approx 2.2046lb_f$	$\approx 70.932pdl$
1lb$_f$(파운드힘)	$\approx 4.448222N$	$\approx 444822dyn$	$\approx 0.45359kp$	$\equiv gn \cdot (1lb)$	$\approx 32.174pdl$
1pdl(파운달)	$\approx 0.138255N$	$\approx 13825dyn$	$\approx 0.014908lb_f$	$\approx 0.031081lb_f$	$\equiv 1lb \cdot ft/s^2$

● **압력**

단위 면적당 가해지는 힘을 압력(Pressure)이라고 하며 단위는 파스칼(Pa)을 사용한다.

$$1\,Pa = \frac{N}{m^2}$$

파스칼은 B.Pascal(1623 ~ 1662)에서 유래한다. 프랑스에서는103Pa을 피에즈(pz)라고 하는데 1피에즈는 104dyn/cm²에 해당한다. 다인(dyn)은 '누른다'라는 의미의 그리스어로서 힘의 단위로1g의 질량에1cm/s²의 가속도를 부여하는 힘이며, 1873년 영국에서 공인을 받았다.

일기예보에서 많이 듣는 압력의 단위로 바아(bar)가 있다. 바아(bar)는 무게를 뜻하는 그리스어 바로스에서 유래하였고 1bar는 1m²당 100,000N의 압력을 의미한다. 이 단위는1911년, Bjerkness (노르웨이, 1862~1951)에 의하여 제안되고 1929년 국제적으로 채택되었다. 대기압은 일반적으로 밀리바를 사용하며 표준 해수면 압력을 1013.25밀리바(mbar)로 정의한다. 유럽은 bar의 사용에 익숙해져있고 압력계는 중요한 안전관리 단위이므로 변경하는 것이 위험하다는 인식을 바탕으로 ISO(국제 표준화 기구)에서는 bar를 파스칼과 함께 압력의 단위로 사용하고 있다.

$$1 = 10^5\,Pa = 1.02kg_f/cm^2 = 750.062mmHg$$

압력 단위

v·d·e·h	파스칼(Pa)[1]	바(bar)	공학 기압(at)	기압(atm)	토르(Torr)	제곱인치당 파운드힘(psi)
1 Pa	$\equiv 1\ N/m^2$	10^{-5}	1.0197×10^{-5}	9.8692×10^{-6}	7.5006×10^{-3}	145.04×10^{-6}
1 bar	100,000	$\equiv 10^6\ dyn/cm^2$	1.0197	0.98692	750.06	14.504
1 at	98,066.5	0.980665	$\equiv 1kgf/cm^2$	0.96784	735.56	14.223
1 atm	101,325	1.01325	1.0332	$\equiv 1atm$	760	14.696
1 Torr	133.322	1.3332×10^{-3}	1.3595×10^{-3}	1.3158×10^{-3}	$\equiv 1Tonn, =mmHg$	19.337×10^{-3}
1 psi	6,894.76	68.948×10^{-3}	70.307×10^{-3}	68.046×10^{-3}	51.715	$\equiv 1lbf/in^2$

● 일

줄은 에너지 또는 일의 국제단위이며 1줄은 1뉴턴의 힘으로 물체를 1미터 이동하였을 때 한 일이나 이에 필요한 에너지다. 이 양은 기호 N·m을 사용하여 뉴턴 미터로도 측정한다.

$$1J = 1N \cdot m$$
$$1J = 1kg \cdot \frac{m^2}{s^2}$$

전기 에너지에서의 1줄은 1와트의 전력이 1초 동안 흘렀을 때의 에너지이다.

$$1J = 1\,W{\cdot}s$$

● 동력

단위 시간 동안에 한 일의 양을 동력(power)이라고 하고, 일률이라고도 한다. 단위는 와트(W)를 사용한다. 1 와트는 스코틀랜드의 기계공학자 제임스 와트에서 유래하며 1초 동안의 1줄(J/초)에 해당하는 일률의 SI 단위로서 1889년에 영국 학술 협회의 총회에서 채택되었다. 일률이나 전력 단위에 시간 단위를 사용하면서 에너지를 나타내는 단위로 자주 쓰인다.

전력의 단위로도 사용되며 1W=1 Volt × 1 암페어(Ampere)[6]를 의미한다. 볼트(V, Volt)는 전압의 단위를 나타내며 1볼트는 저항이 1옴(Ohm)[7]인 도체에 1암페어의 전류가 통하였을 때 그 도체의 양끝에 생기는 전위차이다.

$$1\,W = 1\frac{J}{s} = 1\frac{kg \cdot m^2}{s^3} = 1\frac{N \cdot m}{s}$$

동력 단위

	W	kgf·m/s	PS	kcal/h
1 와트 (W)	1	0.102	0.00136	약 0.860
1 kgf·m/s	9.80665	1	약 0.01333	약 8.4322
1 마력 (PS)	735.49875	75	1	약 632.415
1 kcal/h	1.163	약 0.1186	약 0.00158	1

● **에너지**

일을 할 수 있는 능력을 에너지라고 한다. 형태에 따라 운동 에너지, 열 에너지, 전기 에너지, 원자력 에너지 등이 있다. 에너지의 단위는 일의 단위인 줄(J)과 같고, 에너지 형태에 따라 다양한 에너지를 사용한다.

에너지 단위

	단위
운동 에너지	1J
열 에너지	1cal = 4.18681J
전기 에너지	1Wh = 3,600J
원자력 에너지	1eV = 1.60217733×10^{-19}J

6) 암페어(A, Ampere)는 프랑스의 물리학자 앙드레 마리 앙페르(Ampère, A.M.)의 이름에서 유래한 전류의 국제 기준 단위로서 1암페어는 1초 동안 1쿨롱(C)의 전기량이 흐를 때의 전류의 세기이다.

7) 옴(Ω, Ohm)은 독일의 물리학자 옴(Ohm, G. S.)의 이름에서 유래한 전기 저항의 단위를 나타내며 1옴은 양끝에 1볼트의 전위차(電位差)가 있는 도선(導線)에서 1암페어의 전류가 흐를 때 나타내는 저항을 이른다.

부록

기 초 통 계

표본의 통계량으로 모집단의 특성을 추
정하는 분야

우리는 일상에서 각종 여론조사의 결과를 접하게 된다. 예를 들어 선거와 같은 사회적인 이슈가 있을 때 1,000명을 대상으로 한 여론조사에서 신뢰수준 95%와 ±3.5%의 오차범위에서 A후보가 B후보에 15%의 지지도를 더 받고 있다는 보도를 보곤 한다. 이것은 95±3.5% 수준에서 수천 만 명의 전체 유권자의 여론을 확인할 수 있다는 것을 의미한다. 전체 유권자를 대상으로 일일이 여론을 확인하지 못할 때 1,000명을 대상으로 조사를 해서 전체 여론을 확인하는 통계기법을 수행했기 때문이다. 매년 수백 만 개의 부품을 제조하는 기업이 모든 제품의 품질수준을 확인하지 못할 때 적절한 샘플 테스트(sampling test)를 통해 제품의 품질수준을 평가하는 것도 마찬가지로 통계를 기반으로 가능한 것이다. 이와 같이 일상에서 강력하게 사용되고 있는 통계는 적절한 데이터를 수집하고 효과적으로 요약하고 해석하여 합리적인 결론을 도출하는 총체적인 과정에 대한 학문이다.[1]

통계를 통해서 알고 싶은 것은 조사대상이 되는 전체집단(이하 모집단이라 한다)이지만 전체 인구수, 년간 생산 부품수와 같이 전체집단의 규모가 매우 클 때, 전체집단을 대상으로 조사를 해서 결론을 도출하는 것은 시간과 비용을 고려할 때 비효율적이다. 이때 사용하는 것이 모집단에서 적절한 집단(이하 표본이라 한다)을 추출해서 시간과 비용을 줄이는 방법이다. 즉, 표본을 대상으로 모집단 데이터의 특성을 합리적으로 유추하게 되는데 이 과정을 통계적 추론(statistical inference)이라고 한다. 일반적으로 모집단의 특성은 평균과 산포로 나타내고 표본의 특성은 통계량으로 표시한다. 따라서 통계적 추론은 표본의 통계량으로 모집단의 특성을 추정하는 과정을 의미한다.

모집단의 특성을 정확하게 예측하기 위해서는 표본을 제대로 구하는 것이 매우 중요하다. 표본이 모집단의 특성을 반영할 수 없다면 표본의 통계량은 무용지물이 된다.

따라서 본 장에서는 2018년도 출판된 『기계공학설계 입문, 보문당』의 부록[2]에 수록된 기초통계를 소개하여 표본의 데이터를 수집하는 과정과 표본의 통계량을 통해 모집단의 특성을 분석하는 것에 대해 살펴볼 것이다.

1) 유성모, 박현주 , 미니텝으로 배우는 기초통계, 이레테크 2006.

2(이성, 조승현 외, 기계공학설계 입문, 보문당, pp. 182-201, 2018.

▶ **표본**

　모집단의 일부만을 조사하기 위해 표본을 만드는 과정을 표본추출(샘플링, sampling)이라고 한다. 표본은 모집단을 잘 대표해야하고 표본의 오차(error)가 작아야하기 때문에 표본은 동질적 모집단에서 가능한 많이 추출해야 한다. 표본을 추출하는 방법은 다음과 같이 정리할 수 있다.

표본 추출법 분류

구분	종류	특징
확률 표집 모집단 수량을 알고 있어 표본의 확률을 알고 있는 경우 모집단의 특성을 잘 나타내고, 표본오차를 계산할 수 있음	단순 무작위 표집	모집단의 목록이 필요하고, 목록번호를 부여한다. 모든 요소가 추출될 확률이 동일하고, 모집단에 대한 사전지식이 불필요하다. 표본개수가 커야 모집단 중 작은 요소가 표집될 가능성이 높다.
	계통적 표집	모집단에서 N번째 사례를 표본으로 추출하는 것으로 표본추출이 쉽다. 표본데이터가 주기성이나 편향성을 가질 수 있어 모집단의 특성을 외곡할 수 있다.
	층화 표집	모집단을 동질적인 몇 개의 그룹으로 나누고 각 그룹에서 단순 무작위나 계통적으로 표집을 한다. 예) 반도체 수가 1,000개이고, 자동차와 전자제품 구성비가 3:7일 때 그 중 100개를 표집할 때 자동차용과 전자제품용을 각각 30개와 70개를 표집한다.
	집락 표집	모집단을 여러 개의 그룹으로 분류하고 표집이 될 그룹을 선정한 후 선정된 그룹에서 표본을 추출한다. 표집할 때 시간과 비용을 절약할 수 있으나 특정집단의 특성이 과대·과소 평가될 수 있다. 예) 서울시민 표본을 추출할 때 서울시의 구중에서 몇 개의 구를 추출하고 그 구중에서몇 개의 동을 표집하고 그 안에서 최종 표본을 추출한다.

구분	종류	특징
비확률 표집 표본의 확률을 알지 못할 경우 정밀도가 낮고 표본오차를 구하기 어려움	할당 표집	모집단을 일정한 범주로 나누고 각 특성에 비례하여 사례 수를 할당한 후 사례를 작위적으로 추출한다. 예) 자동차가 세단이 70%, SUV가 30%인 모집단에서 100대의 자동차를 추출할 경우 세단 70대와 SUV 30대를 조사자 주변 등 쉬운 대상에서 추출한다.
	임의 표집	조사자가 임의대로 사례를 추출한다. 표집의 일반화가 어렵다. 예) 매일 가장 먼저 생산되는 부품을 추출한다.
	유의 표집	조사자의 판단에 따라 표집을 선정한다. 표집의 대표성이 없고 모집단에 대한 사전지식이 필요하다. 예) 자동차 배출가스를 조사할 때 10년 이상된 SUV를 대상으로 집중 추출한다.
	눈덩이 표집	연결망을 가진 사람이나 부품을 대상으로 표집을 선정한다. 표집의 일반화가 어렵고 편견이 개입될 가능성이 높다. 예) 디스플레이 패널의 해상도 불량을 조사할 때 첫 제품의 사용자에서 다른 사용자를 소개받는 식으로 사례를 표집한다.

▶ **표본오차**

모집단 평균과 표본 평균의 차이를 표본오차라 한다. 표본오차는 일정한 신뢰수준 95% 또는 99%에서 표본 평균에 의해 모집단 평균을 추정할 때 신뢰구간을 의미한다. 년간 100,000개의 볼트를 생산하는 A 회사의 볼트 1,000개를 추출하여 볼트지름의 평균이 10mm이고 신뢰수준이 95%, 표본오차가 ±0.5mm라면 이것은 A회사에서 생산하는 볼트 100,000개의 지름이 9.5mm~10.5mm일 가능성이 95%가 된다는 의미이다.

데이터 종류는 다음과 같이 분류할 수 있다.

데이터 분류

대분류	소분류	예시	특징	표시
수치형	연속형 (계량형)	길이, 부피, 강도 (셀 수 없는 수)	중심위치 통계값 (평균, 중앙값, 최빈값) 산포 통계값 (표준편차, 분산)	히스트그램 상자그래프 산점도
	이산형 (계수형)	불량품 수, 결점 수 (셀 수 있는 수)		
범주형	순위형	1등급, 2등급	빈도 백분율	원형 그래프 막대 그래프 파레토 그래프
	명목형	성별, 지역		

▶ **산포**

정규분포(normal distribution)는 가우스 분포(Gaussian distribution)라고도 하는데 연속 확률 분포의 하나로서 수집된 자료의 분포를 근사하는 데에 자주 사용되며 종(bell) 모양의 분포이다. 자연현상의 데이터는 대부분 정규분포의 형태를 가지기 때문에 normal distribution이라고 한다. 이러한 정규분포는 평균과 산포로 나타내는데 데이터의 퍼짐정도를 산포라 하며 분산(Variance)과 표준편차(standard deviation)로 표시된다.

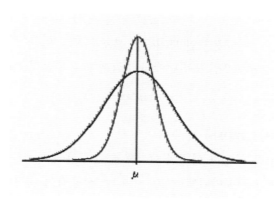

<정규분포 그래프 ; 그래프가 넓게 퍼진 것을 산포가 크다고 한다>

모집단과 표본의 통계값

	모집단	표본
개수	N	n
평균	μ	\bar{x}
분산	$\sigma^2 = \dfrac{\sum\limits_{i=1}^{N}(x_i - \mu)^2}{N}$	$s^2 = \dfrac{\sum\limits_{i=1}^{n}(x_i - \bar{x})^2}{n-1}$
표준편차	$\sigma = \sqrt{\sigma^2} = \sqrt{\dfrac{\sum\limits_{i=1}^{N}(x_i - \mu)^2}{N}}$	$s = \sqrt{s^2} = \sqrt{\dfrac{\sum\limits_{i=1}^{n}(x_i - \bar{x})^2}{n-1}}$

평균이 μ이고 표준편차가 σ인 정규분포 모집단에서 n개의 표본을 추출하면 표본평균 \bar{x}의 분포는 평균이 μ이고 표준편차 $\dfrac{\sigma}{\sqrt{n}}$인 정규분포를 따른다. 즉, 모집단이 정규분포를 따르면 모집단에서 개수 n인 표본을 무수히 추출해도 표본은 정규분포를 갖고, 추출된 표본의 평균도 정규분포를 갖는다. 이때, 표본의 개수 n은 최소 30개 이상으로 하는 것이 통계적으로 유의미하다. 만약 표본의 분포가 정규분포가 아니라면 표본 추출 개수를 대폭 증가시키거나 표본데이터를 변환하여 정규분포로 만들 수 있다.

정규분포인 모집단의 분포 : $X = N(\mu, \sigma^2)$

정규분포인 모집단에서 추출한 표본평균의 분포 :

$$\bar{x} = N(\mu, (\frac{\sigma}{\sqrt{n}})^2)$$

▶ **데이터 표시 (그래프)**

목적에 따라 다양한 형태의 그래프로 표시하여 분석할 수 있다. 범용 통계 프로그램인 미니텝(MINITAB, 이레테크)을 사용하여 데이터 분석에 이용되는 그래프들을 표시하였다.

① 히스토그램
그룹별 데이터의 형태(모양)를 파악할 때 사용하며 표본 데이터의 정

<히스토그램 출처 : Minitab.com>

규분포 여부를 판단할때도 사용하는데 그래프의 신뢰도를 확보하기 위해 일반적으로 표본의 개수는 20개 이상이 좋으며 많은 분석자들은 50개 이상의 데이터를 추천하고 있다.

② 상자그림

여러 개의 집단간 분포를 가장 잘 비교할 수 있는 그래프로써 각 집단의 최소값, 최대값, 사분위값인 Q1, Q2, Q3와 특이값을 표시한다.

③ 산점도

변수들 간의 관계를 분포로 표시하여 문제의 원인을 쉽게 파악할 수 있으며, 두 집단 간의 상관관계를 파악할 수 있다.

④ 파레토 차트

파레토 법칙을 나타낸 그래프이며 막대가 내림차순으로 정렬된다. 범주의 가치, 중요도, 영향력을 쉽게 판단할 수 있다. 파레토 법칙은 2:8의 법칙이라고도 한다. 예를 들어 제품 불량의 80%는 20%의 작업자가 발생시킨다와 같다.

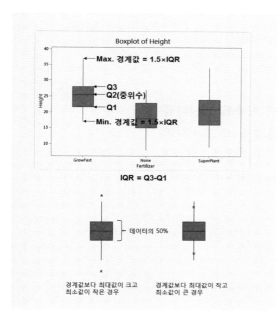

<상자그림(boxplot)>

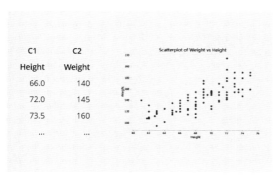

<산점도(scatterplot) 출처 : Minitab.com>

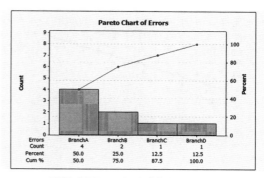

<파레토 차트(Pareto chart), 출처 : Minitab.com>

이와 같은 다양한 그래프는 데이터를 이해하고 분석하는데 매우 유용하다. 사례에 따른 적절한 그래프의 종류는 다음과 같다.

표본 추출법 분류

사례	그래프 종류
부품의 지름은 어떠한 분포를 가지는가?	히스토그램
여성과 남성의 키를 비교하시오	상자그림
자동화기기로 가공한 볼트와 수작업으로 가공한 볼트의 지름을 비교하시오	상자그림
가공속도와 볼트 지름의 관계를 그래프로 표시하시오	산점도, 상관분석

▶ **상관분석**

두 개의 집단간에 직선적인 관계가 존재하는지 여부를 데이터를 이용하여 파악하는 통계적 기법으로 상관성은 상관계수 r로 표시하며 r은 ±1에 가까울수록 두 개의 집단간에 강한 상관성이 있다. r이 0에 가까운 값이면 두 집단간은 서로 독립적이며 상관이 없다고 한다. 일반적으로 상관분석은 산점도와 함께 분석한다.

$$r = \frac{\sum (x_i - \overline{x})(y_i - \overline{y})}{\sum (x_i - \overline{x})^2 (y_i - \overline{y})^2}, \ -1 \leq r \geq 1$$

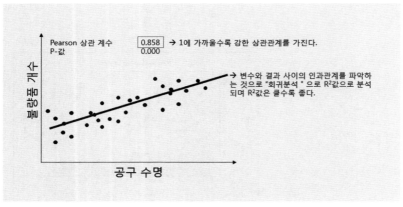

<상관분석>

▶ **확률**

확률은 동일한 조건에서 실험을 무수히 반복할 때 어떤 특정한 경구가 발생하는 비율을 의미하며 0과 1사이의 수로 표시된다. 모든 확률의 합은 1이다.

─ 확률변수 : 각 경우를 실수 값에 대응시키는 함수로써 X, Y, Z,로 표시된다.
─ 확률분포 : 확률변수에 대응하는 확률 값을 나타내는 것이다.

▶ **정규분포**

평균을 중심으로 좌우 대칭인 종 모양의 분포로써 가장 널리 사용되며 종 모양의 전체 넓이(확률의 합)는 1이다. 데이터가 많아지면 데이터의 분포는 정규분포가 되고 자연현상은 대부분 정규분포를 따른다고 한다.

정규분포 함수

$$f(x) = \frac{1}{\sqrt{2\pi}\sigma} \exp\left(\frac{(x_1 - \mu)^2}{-2\sigma^2}\right)$$

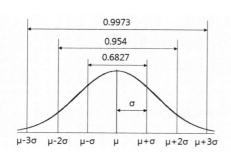

<정규분포, 이 그래프는 3σ 수준이다>

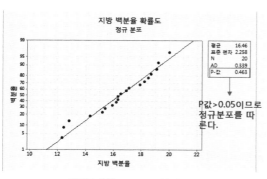

<확률도, 출처 : support.minitab.com>

▶ **정규성 검정**

측정한 데이터가 정규분포를 따르는지 여부를 확인하는 방법으로 가설을 검정한다. 확률도의 점이 직선에 가까우면 데이터는 정규분포를 따른다고 할 수 있다.

정규성 여부는 P값으로 판단하며, 일반적으로 P>0.05이면 귀무가설을 채택하고, P<0.05이면 대립가설을 채택한다.

─ 귀무가설 : 데이터는 정규분포를 따른다.
─ 대립가설 : 데이터는 정규분포를 따르지 않는다.

P값은 데이터의 유의성을 판단할 때도 사용되는데 예를 들어 두 개 변수의 영향도를 분석할 때 P>0.05이면 두 변수의 영향도는 유의

하지 않다(즉, 두 변수의 영향도는 없다)고 판단하고, P<0.05이면 두 변수의 영향도는 유의하다(즉, 두 변수의 영향도는 다르다)고 판단할 수 있다. 이때 P값의 판단은 신뢰구간 95%인 경우이다.

▶ **표준 정규분포**

정규분포를 표준화하여 평균이 0이고, 분산이 1인 정규분포를 말한다. 표준화란 평균과 산포를 표준화한다는 것을 의미한다.

모수에서 n개의 표본을 무수히 추출할 경우 각각의 표본도 정규분포를 따른다. 즉 표본평균의 분포도 정규분포를 따른다.

- 표본평균의 분포 : 평균이 μ이고 표준편차가 σ인 정규 모집단에서 n개의 표본을 독립적으로 추출할 때 그 표본평균 \bar{x}의 분포는 평균이 μ이다.
- 표본평균의 표준오차 : $\dfrac{s}{\sqrt{n}}$이고 s는 표본의 표준오차이다.
 - » 모집단 $X \sim N(\mu, \sigma^2)$
 - » 표본평균 $\sim \bar{X} \sim N(\mu, (\dfrac{\sigma}{\sqrt{n}})^2)$
- 중심극한정리 : 모집단의 분포를 모를 때(일반적으로 대부분 모집단의 분포는 모른다) 표본의 개수 n을 많이 추출하면(일반적으로 30개 이상을 추천한다), 표본은 의 분포를 따른다고 판단한다.

만약 표본의 분포가 정규분포를 따르지 않으면 정규분포로 만들기 위해

① n의 개수를 대폭 증가시킨다.
② 데이터를 변환하여 정규분포로 만든다.
③ 중심극한정리를 이용한다.(단, 보고서나 연구논문에 중심극한정리를 사용했다는 가정문구를 삽입해야 한다.)

▶ **추정**

추정은 점추정과 구간추정으로 나눌 수 있다.
- 점추정(point estimation) : 분포의 기대치를 이용하여 하나의 값(점)으로 모수를 추정하는 것이다. 예시) 우리나라 고등학교 남학생의 평균 몸무게는 65kg이다.

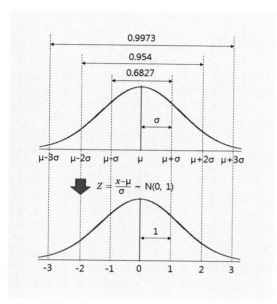

<정규분포의 표준화>

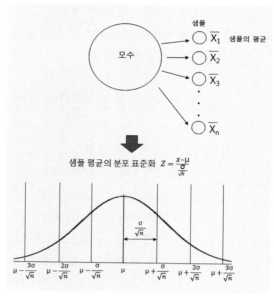

<샘플 평균의 표준화>

 — 구간추정(Interval estimation) : 추정량의 분포를 이용하여 표본에서
 모수를 포함하리라 예상되는 구간을 구하여 제시하는 것이다.
 신뢰구간이란 구간 추정을 통해 얻는 범위를 말한다.

 » 신뢰구간(1-a) : 모수를 포함할 확률로 90%, 95%, 99%를
 사용하는데 대부분 95% 신뢰구간을 사용한다.

 » 유의수준(a) : 신뢰구간의 반대로 10%, 5%, 1%를 사용하는데
 대부분 5% 유의수준을 사용한다.

 예시) 95%의 신뢰구간에서 우리나라 고등학교 남학생의 평균
 몸무게는 60kg ~ 70kg이다.

▶ **가설 검정**

 가설 검정은 모집단의 모수 값이나 확률분포에 대하여 가설을 설정
하고 이 가설의 성립여부를 표본으로 판단하여 결정하는 것이다. 즉, 통
계적으로 의사를 결정하는 것을 의미한다. 가설 검정의 절차는 다음과
같다.

① 가설 설정 : 귀무가설(H0)과 대립가설(H1) 설정

② 유의수준(α) 결정 : 자동적으로 신뢰수준 (1-α)이 결정된다

③ 검정통계량과 P값을 산출

검정통계량은 표준화 값 $\dfrac{\overline{X}-\mu}{\dfrac{\sigma}{\sqrt{n}}}$ 를 따른다.

④ 귀무가설의 채택여부 결정

» 검정통계량 > -임계값 또는

검정통계량 < +임계값이면 귀무가설을 채택한다.

» 검정통계량 < -임계값 또는

검정통계량 > +임계값이면 귀무가설을 기각한다.

» P값 > 유의수준(α) 값 이면 귀무가설 채택한다.

» P값 < 유의수준(α) 값 이면 귀무가설 기각한다.

⑤ 결과 값 판단

데이터의 유의성 여부를 P값과 유의수준(α)으로 판단한다.

» 95% 신뢰구간에서 P값 < 0.05(유의수준 α값)이면

귀무가설이 기각된다.

» 95% 신뢰구간에서 검정통계값 Z < -2 또는

Z > 2이면 귀무가설이 기각된다.

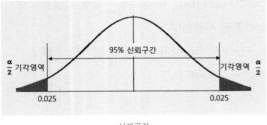

<신뢰구간>

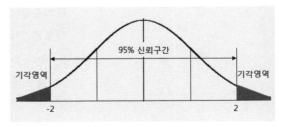

<표준화된 신뢰구간>

▶ **분산분석**

분산분석(ANOVA, ANalysis Of VAriance)은 세 개 이상의 모집단의 평균에 차
이가 있는지를 검정하는 방법으로 분산의 성질을 이용한다. 이것을 위
해 결과가 변하는 것을 여러 원인(인자)으로 분류하여 각 원인(인자)들이 얼

마나 결과의 변화에 영향을 주었는가를 분석한다.

예시) 압축기 A, B, C에서 생산하는 부품의 평균밀도는 동일한가?

» 압축기 A, B, C : 세 개의 모집단이며 독립변수라 하고 원인(인자)이다.

» 평균지름 : 종속변수이며 원인에 의한 결과값이다.

» 가설

귀무가설 : 압축기 A, B, C에 의한 평균밀도는 동일하다.

대립가설 : 압축기 A, B, C에 의한 평균밀도는 동일하지 않다. 즉, 적어도 하나는 다르다.

① 군내변동, 우연원인

위 예시에서 압축기 A, B, C에서 부품을 각각 100개씩 생산한다고 할 때 각각의 압축기에서 생산하는 부품 100개의 밀도는 아마 모두 다를 것이다. 100개 부품의 밀도가 소수점까지 동일한 경우는 확률적으로 매우 어렵다. 동일한 압축기에서 생산하는 부품의 밀도는 동일하지 않고(오차가 있고) 이것은 현실적으로 제어가 되지 않는다. 이러한 경우를 군내변동이라고 하고 우연원인이라고도 한다.

② 군간변동, 특수원인

부품의 평균밀도를 원하는 방향으로 생산하기 위해 적합한 압축기를 A, B, C로 바꿀 때 각 압축기에서 생산하는 부품의 평균밀도가 다른 것을 군간변동 또는 특수원인이라고 한다. 이와 같이 세 개 군(압축기 A, B, C)의 분산을 이용해서 압축기 종류에 따라 생산된 부품밀도의 차이를 분석하는 것을 분산분석이라 한다.

산포(변동)의 원인은 우연원인, 특수원인으로 나뉜다.

③ 일원 분산분석

여러 개의 독립변수(원인)에 의해 종속변수(결과값)이 하나인 경우를 분석하는 것을 일원 분산분석이라고 하고, 종속변수가 여러 개인 경우를 다원 분산분석이라고 한다. 여기서는 일원 분산분석에 대해 설명한다.

실험 회수 ＼ 군	1	2	·	·	·	·	·	·	k
1	y11	y21							yk1
2	y12	y22							·
·									·
·									·
·									·
·									·
·									·
·									·
j	y1j	y2j	·	·	·	·	·	·	ykj
군간 평균	$\overline{y_1}$	$\overline{y_2}$	·	·	·	·	·	·	$\overline{y_k}$
전체평균									$\overline{\overline{y}}$

$$y_{kj} - \overline{\overline{y}} = (y_{kj} - \overline{y_k}) + (\overline{y_k} - \overline{\overline{y}})$$

$(y_{kj} - \overline{y_k})$ = 각 측정치와 군내 평균값 $\overline{y_k}$ 의 차이로 군내변동 또는 우연원인에 의한 값이다.

$(\overline{y_k} - \overline{\overline{y}})$ = 군내 평균값 $\overline{y_k}$ 과 전체 측정치 평균값 $\overline{\overline{y}}$ 의 차이로 군간 변동 또는 특수원인에 의한 값이다.

위의 내용을 수식으로 표현하면 다음과 같다.

$$\frac{\sum\limits_{k=1}^{k}\sum\limits_{j=1}^{n}(y_{kj}-\overline{\overline{y}})^2}{n-1} = \frac{\sum\limits_{k=1}^{k}\sum\limits_{j=1}^{n}(y_{kj}-\overline{y_k})^2}{n-k} + \frac{\sum\limits_{k=1}^{k}\sum\limits_{j=1}^{n}(\overline{y_k}-\overline{\overline{y}})^2}{k-1}$$

$$\frac{\sum_{k=1}^{k} \sum_{j=1}^{n} (y_{kj} - \overline{\overline{y}})^2}{n-1}$$

= SST (Sum of Square Total), 전체 측정치의 분산

$$\frac{\sum_{k=1}^{k} \sum_{j=1}^{n} (y_{kj} - \overline{y_k})^2}{n-k}$$

= SSE (Sum of Square Error), 군내 측정값의 잔차(오차) 분산

$$\frac{\sum_{k=1}^{k} \sum_{j=1}^{n} (y_k - \overline{\overline{y}})^2}{k-1}$$

= SSTr (Sum of Square Treatment), 군간 측정값의 잔차(오차) 분산

분산분석표

	자유도(DF)	제곱합(SS)	분산(MS)	F	P
군간 처리(Tr)	k-1	SSTr	$MSTr = \dfrac{SSTr}{k-1}$	$\dfrac{MSTr}{MSE}$	
군내 잔차(E)	n-k	SSE	$MSE = \dfrac{SSE}{n-k}$		
총(T)	n-1	SST	$MST = \dfrac{SST}{n-1}$		

DF = Degree of Freedom

SS = Sum of Square

MS = Mean of Square

$$F = \frac{특수원인}{우연원인}$$

P = 검정통계량에 해당하는 확률

데이터의 총 변동은 군간 처리에 의한 변동이 대부분이고, 군내 잔차 요인에 의한 변동은 일부분이다.

» 문제 : 한 화학 엔지니어가 네 가지
 혼합 페인트의 경도를 비교한다. 각
 혼합 페인트의 표본 6개를 금속 조각에
 칠하고 금속 조각을 건조시킨 후 각
 표본의 경도를 측정하였다.

» 분석내용 : 혼합 페인트의 경도에는
 차이가 있는가 ?

» 가설

 귀무가설 : 네 가지 혼합 페인트의
 경도는 동일하다.

 대립가설 : 네 가지 혼합 페인트의 경도는 동일하지 않다.

» 분석결과

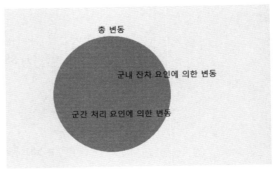

(일원 분산분석 예시)[3]

3) support.minitab.com

<군간 평균 및 산포 분포>

P값이 0.004으로 유의수준(α)인 0.05보다 작기 때문에 귀무가설이 기
각된다. 즉 혼합 페인트 경도는 유의한 차이를 보인다.

» 낮은 예측 R^2(24.32%) 값은 모형이 새 관측치에 대한 부정확한
 예측을 생성한다는 것을 나타낸다. 이는 그룹의 표본 크기가
 작기 때문일 수 있기 때문에 엔지니어는 모형을 사용하여 표본

데이터를 넘어 일반화하지 말아야 한다. R-제곱 값은 높으면 높을수록 좋고 일반적으로 80~90%를 선호한다.

» Tukey 비교 결과를 사용하여 그룹 쌍 간의 차이가 통계적으로 유의한지 여부를 공식적으로 검정한다. Tukey 분석으로 혼합 간 평균 차이를 살펴보면 혼합 2와 4의 평균 간의 차이에 대한 신뢰 구간이 3.114에서 15.886까지라는 것을 보여준다. 이 범위에는 0이 포함되지 않으므로 이 평균들 간의 차이가 유의하다. 즉, 엔지니어는 이 차이 추정치를 사용하여 차이가 실제적으로 유의한지 여부를 확인할 수 있다. 나머지 평균 쌍에 대한 신뢰 구간에는 모두 0이 포함되므로 차이가 유의하지 않다.

» 정규성(Normality) : 정규 확률도로 평가하며 측정치(혼합 페인트의 경도)의 분포는 정규분포인지를 판단한다. 그래프 상 정규성이 가진다.

» 분산의 동일성(Homogeneity of variance) : 대 적합도로 평가하며 각 그룹(혼합 페인트)간 측정치(경도)의 분산은 동일하다.

» 독립성(Independence) : 대 순서로 평가하며 반응변수의 값인 측정치(혼합 페인트의 경도)는 무작위로 얻어진 것으로 서로 독립적이어야 한다.

<Tukey 분석 ; 혼합간 평균 차 분포>

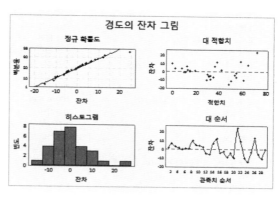

<잔차 분포도>